主编　陈川

Fine Brushwork Painting's New Classic

工笔新经典

孙震生

天界之境

主编　陈川

广西美术出版社

图书在版编目（CIP）数据

工笔新经典——孙震生·天界之境 / 陈川主编. — 南宁：广西美术出版社，2019.11

ISBN 978-7-5494-2120-6

Ⅰ. ①工… Ⅱ. ①陈… Ⅲ. ①工笔画—人物画—作品集—中国—现代 Ⅳ. ①J222.7

中国版本图书馆CIP数据核字（2019）第221082号

工笔新经典—— 孙震生·天界之境

GONGBI XIN JINGDIAN—SUN ZHENSHENG·TIANJIE ZHI JING

主　　编：陈　川

著　　者：孙震生

出 版 人：陈　明

图书策划：杨　勇

责任编辑：吴　雅

校　　对：梁冬梅　吴坤梅　卢启媚

审　　读：肖丽新

版权编辑：韦丽华

装帧设计：吴　雅

内文制作：蔡向明

监　　制：王翠琴

出版发行：广西美术出版社

地　　址：广西南宁市望园路9号

邮　　编：530023

网　　址：www.gxfinearts.com

制　　版：广西朗博文化发展有限公司

印　　刷：雅昌文化（集团）有限公司

版　　次：2019年11月第1版

印　　次：2019年11月第1次印刷

开　　本：635 mm×965 mm　1/8

印　　张：20

书　　号：ISBN 978-7-5494-2120-6

定　　价：138.00元

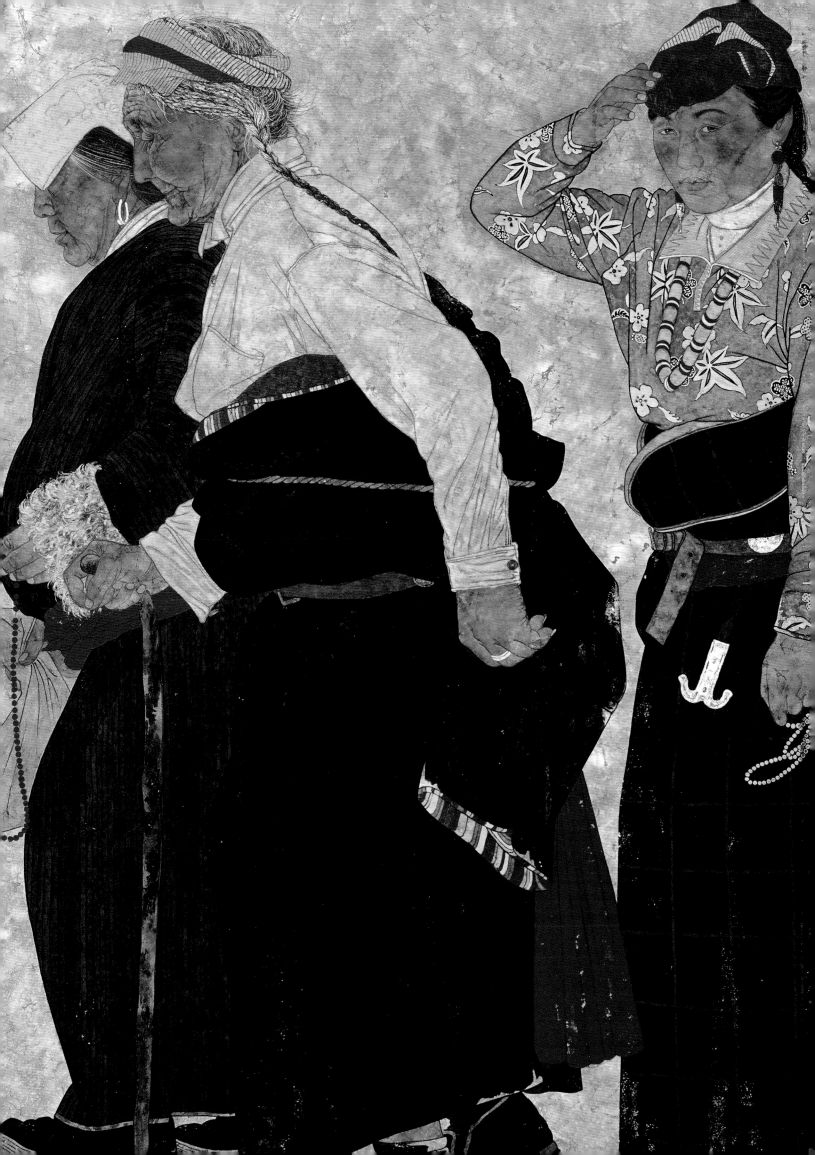

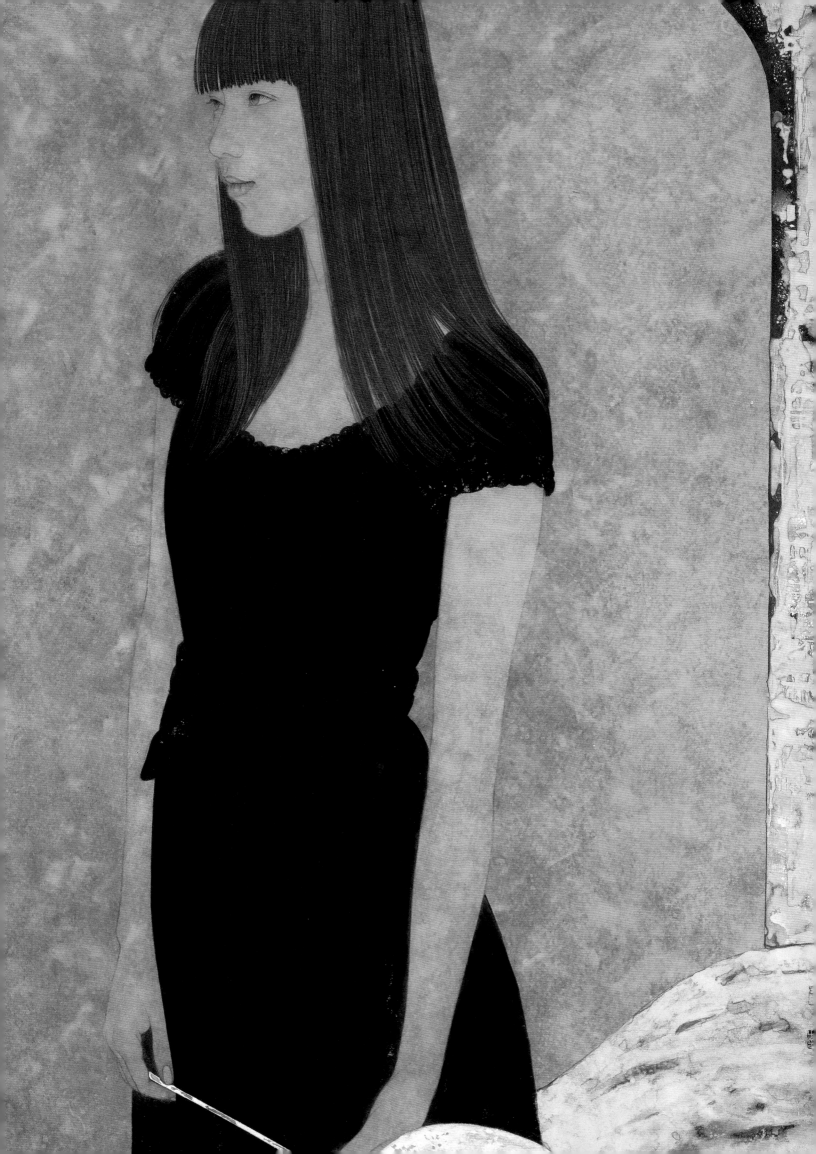

前　言

　　"新经典"一词，乍看似乎是个伪命题，"经典"必然不新鲜，"新鲜"必然不经典，人所共知。

　　那么，怎样理解这两个词的混搭呢？

　　先说"经典"。在《挪威的森林》中，村上春树阐释了他读书的原则：活人的书不读，死去不满30年的作家的作品不读。一语道尽"经典"之真谛：时间的磨砺。烈酒的醇香呈现的是酒窖幽暗里的耐心，金砂的灿光闪耀的是千万次淘洗的坚持，时间冷漠而公正，经其磨砺，方才成就"经典"。遇到"经典"，感受到的是灵魂的震撼，本真的自我瞬间融入整个人类的共同命运中，个体的微小与永恒的恢宏莫可名状地交汇在一起，孤寂的宇宙光明大放、天籁齐鸣。这才是"经典"。

　　卡尔维诺提出了"经典"的14条定义，且摘一句："一部经典作品是一本从不会耗尽它要向读者说的一切东西的书。"不仅仅是书，任何类型的艺术"经典"都是如此，常读常新，常见常新。

　　再说"新"。"新经典"一词若作"经典"之新意解，自然就不显突兀了，然而，此处我们别有怀抱。以卡尔维诺的细密严苛来论，当今的艺术鲜有经典，在这片百花园中，我们的确无法清楚地判断哪些艺术会在时间的洗礼中成为"经典"，但卡尔维诺阐述的关于"经典"的定义，却为我们提供了遴选的线索。我们按图索骥，集结了几位年轻画家与他们的作品。他们是活跃在当代画坛前沿的严肃艺术家，他们在工笔画追求中别具个性也深有共性，饱含了时代精神和自身高雅的审美情趣。在这些年轻画家中，有的作品被大量刊行，有的在大型展览上为读者熟读熟知。他们的天赋与心血，笔直地指向了"经典"的高峰。

　　如今，工笔画正处于转型时期，新的美学规范正在形成，越来越多的年轻朋友加入创作队伍中。为共燃薪火，我们诚恳地邀请这几位画家做工笔画技法剖析，糅合理论与实践，试图给读者最实在的阅读体验。我们屏住呼吸，静心编辑，用最完整和最鲜活的前沿信息，帮助初学的读者走上正道，帮助探索中的朋友看清自己。近几十年来，工笔繁荣，这是个令人心潮澎湃的时代，画家的心血将与编者的才智融合在一起，共同描绘出工笔画的当代史图景。

　　话说回来，虽然经典的谱系还不可能考虑当代年轻的画家，但是他们的才情和勤奋使其作品具有了经典的气质。于是，我们把工作做在前头，王羲之在《兰亭序》中写得好，"后之视今，亦犹今之视昔"，留存当代史，乃是编者的责任！

　　在这样的意义上，用"新经典"来冠名我们的劳作、品位、期许和理想，岂不正好？

2013.7

目录

孙震生

字雨辰，1976年7月生于河北唐山，师从何家英先生。中国美术家协会会员，中国工笔画学会常务理事，北京画院画家，国家一级美术师。

2002年《红蜻蜓》获全国第五届工笔大展优秀奖。

2004年《春天的约会》获首届中国画电视大赛工笔人物组金奖。

2005年《结婚日记——晨妆》获2005全国中国画作品展优秀奖。

2006年《凝脂叠翠》入选全国第六届工笔画大展。

2007年《走过清夏》获第5届中国重彩岩彩画展铜奖。

2007年《圣徒》入选第三届全国中国画作品展。

2007年《五月阳光》获2007·中国百家金陵画展（中国画）金奖。

2008年《郎木寺的钟声》获全国2008造型艺术新人展新人提名奖。

2009年《三月春风》入选第七届中国体育美术作品展。

2009年《回信》获第十一届全国美展"中国美术奖·创作奖"金奖。

2010年参加全国首届现代工笔画大展。

2011年参加"桃李英华"何家英师生美术作品展——全国巡展。

2011年《新学期》获第四届全国青年美展优秀奖。

2012年《有风掠过的午后》参加纪念毛泽东同志《在延安文艺座谈会上的讲话》发表70周年全国美术作品展。

2012年《新学期》参加2012·第五届中国北京国际美术双年展。

2012年《收获金秋》参加东方彩韵——中日建交40周年中国工笔画、日本画当代精品大展并获金奖。

2013年参加"工·在当代"2013第九届中国工笔画大展。

2014年《受洗日》入选第十二届全国美展。

2015年参加大美西藏——庆祝西藏自治区成立五十周年美术作品展。

2015年《霜–晨–月》获第五届全国青年美展优秀奖。

2017年参加第五届全国画院美术作品展览。

创作中不能过分注重技法，而是要关注作品的内涵，但材料正确合理的运用绝对能够提升作品的品质，用最适合的材料，最精湛的技法表达最能启迪人类性灵、提升人类审美的作品，将是我一生的艺术追求。

天界之境

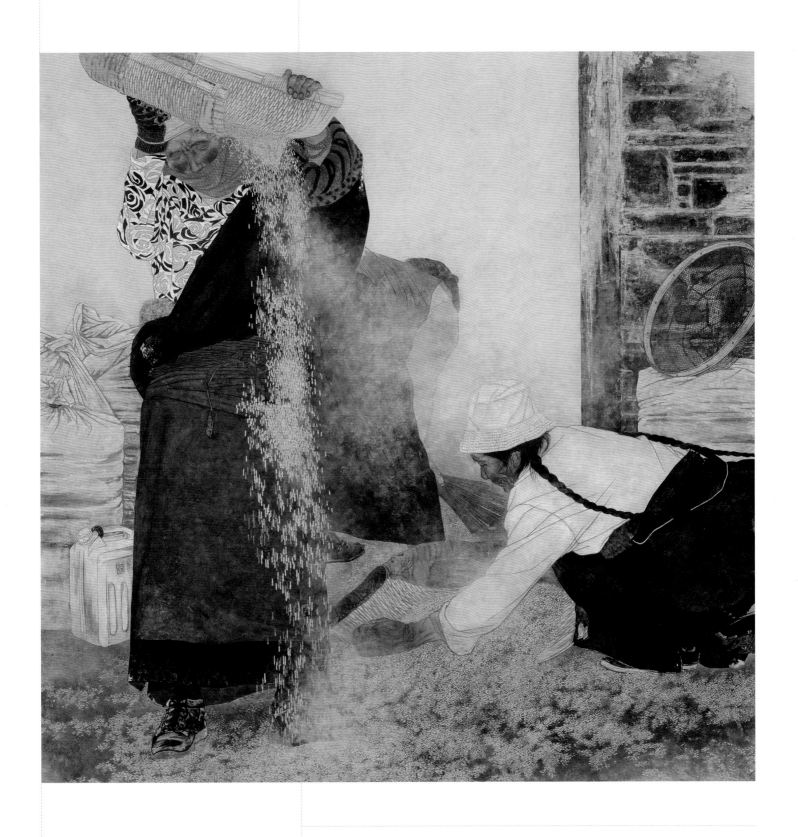

↑**收获金秋** 180 cm×200 cm 皮纸矿物色箔 2008年

我爱西藏，我也曾问自己源起何处，但答案总是模模糊糊。

每每闻到酥油的香味，听到曼陀林的琴声，便有一种回归的感觉；每每看到那美丽的高原红，摸到那宽厚的土坯墙，便有倾诉的冲动和将自己融化于这片土地的欲望。

西藏的一山一水，一景一物，都是那么令人迷醉！

西藏的人们大多信仰藏传佛教，他们的这种信仰已渗入血液，融于生命。他们能用几个月，甚至一年或几年的时间，一步一拜磕头到拉萨礼佛，风霜雪雨、劳累病痛都义无反顾，这需要怎样的毅力啊！试问自己，真的是令我敬畏且所不能及的。

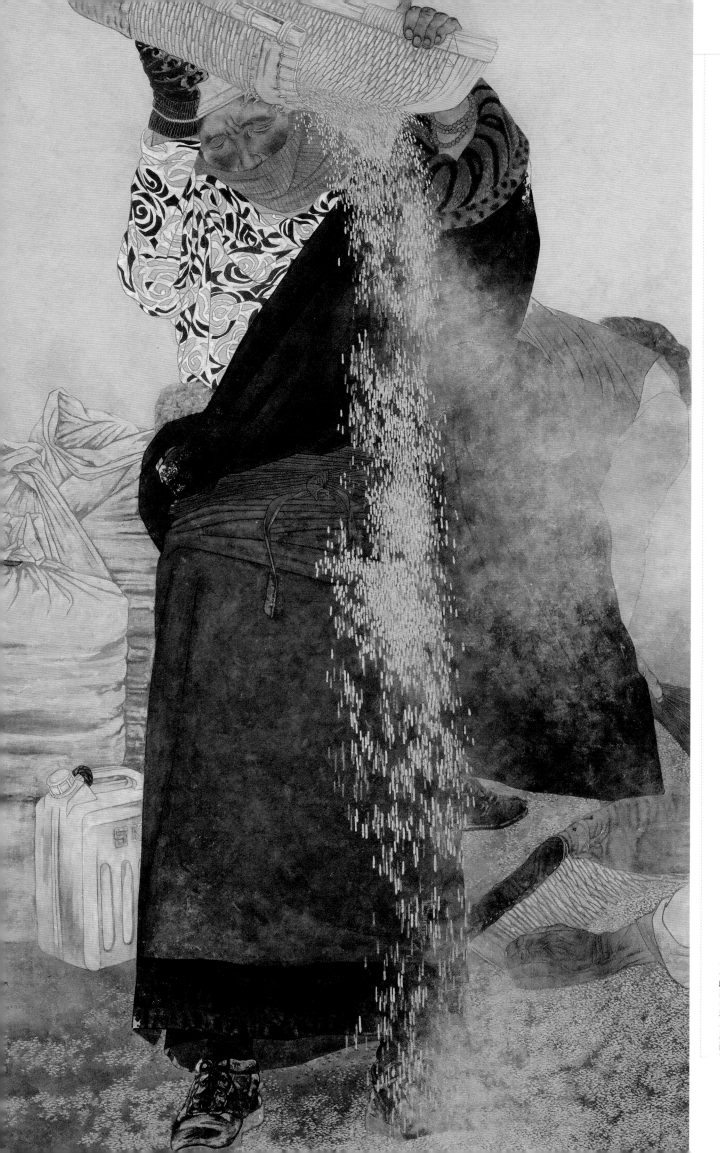

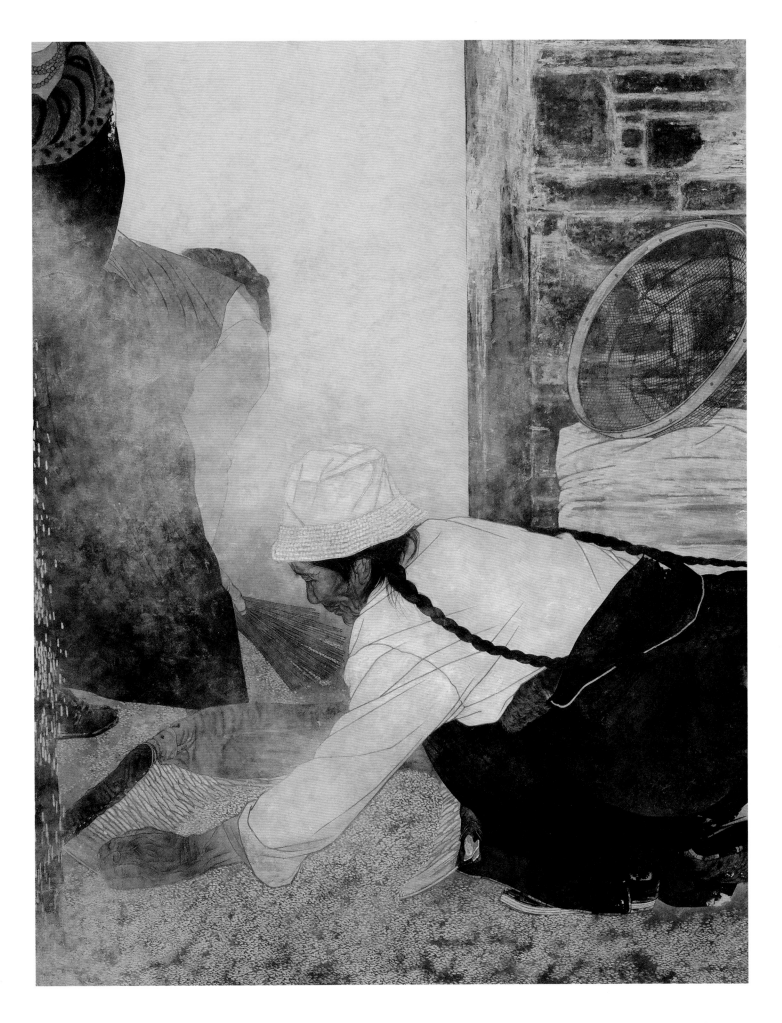

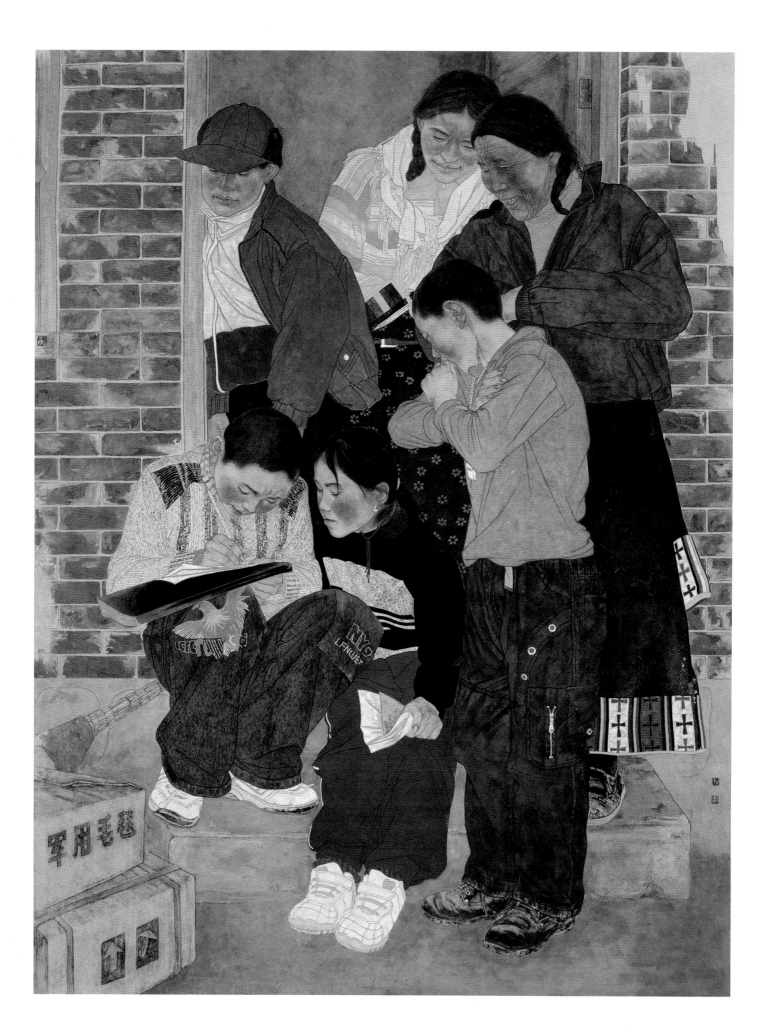

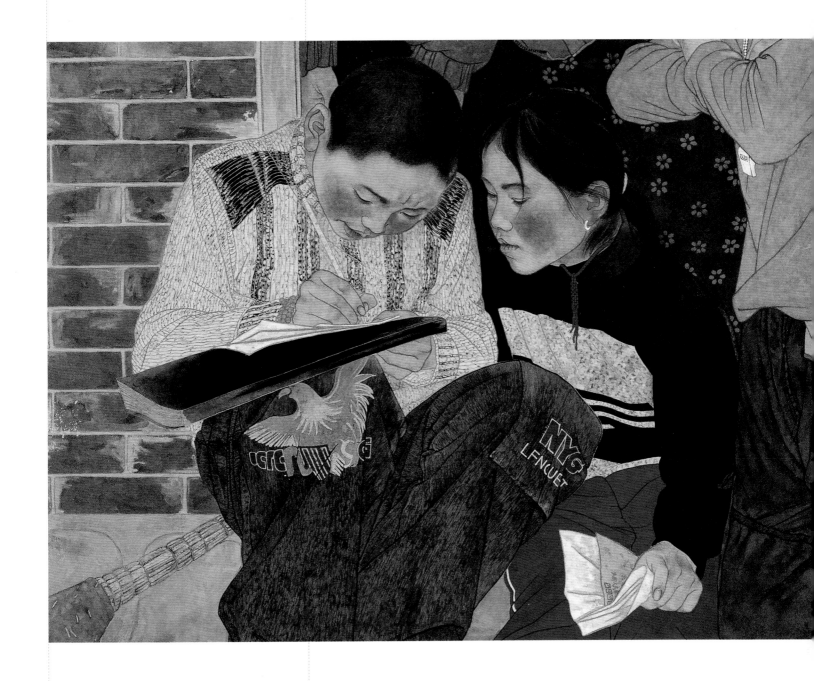

↑ 回信（局部）

《回信》创作体会

　　2008年5月12日，四川省汶川县发生8.0级强震，造成四川、甘肃、云南等八省不同程度受灾，大地颤抖，山河移位，满目疮痍，生离死别……西南处，国有殇。这是新中国成立以来破坏性最强、波及范围最大的一次地震。地震重创约50万平方公里的中国大地！在这场灾难面前，中国人民在党中央的坚强领导下，凝聚起万众一心、共克时艰的精神与力量，展开了撼天动地、气壮山河的抗震救灾斗争，显示出沧海横流中的英雄本色。

　　作为33年前震惊世界的唐山大地震的亲历者，我感同身受，灾难的伤痛、党和政府的关怀、全国乃至全世界人民的无私援助无不刻骨铭心！作为一名年轻的美术工作者，深切感受到自己肩负的历史使命，一定要创作出一幅抗震题材的作品，来表达自己对抗震精神的弘扬，对大爱无疆的赞颂。

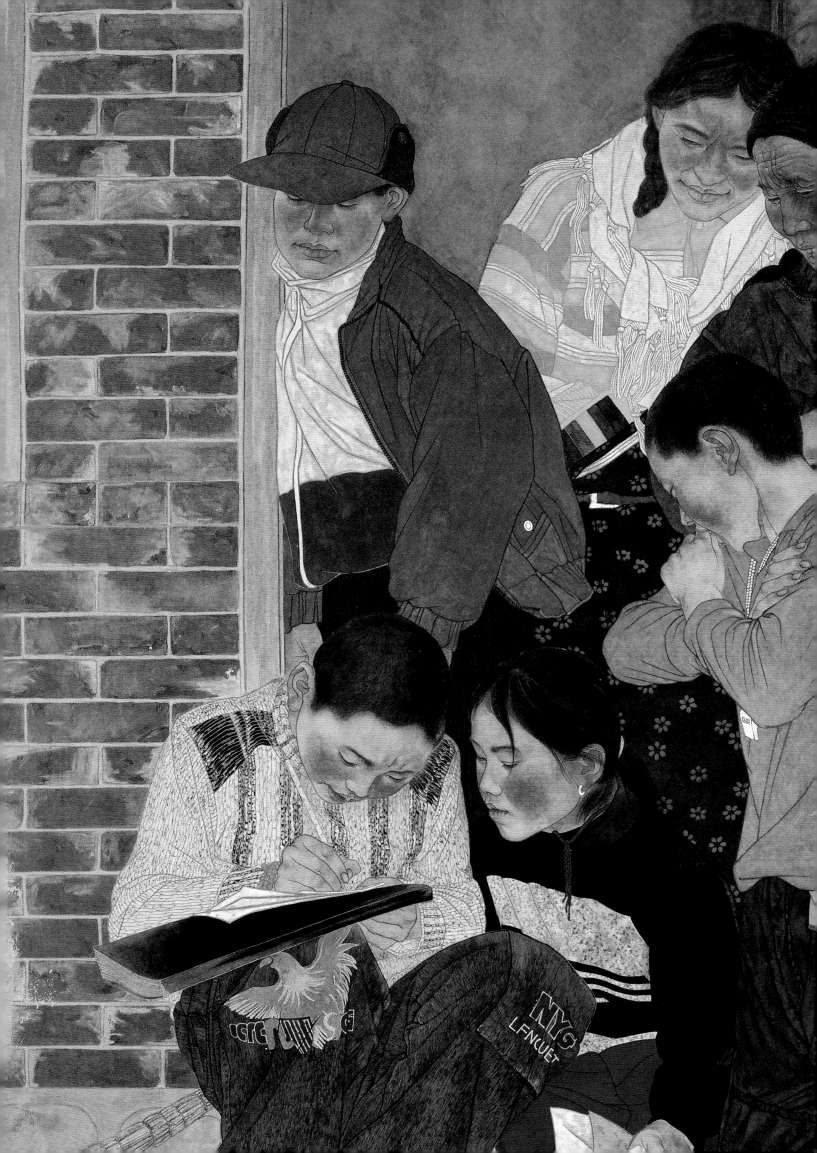

　　经过几个月的酝酿与准备，我和几个朋友在2008年12月底，结伴前往甘肃、四川等地搜集创作素材，经过一个多月的川藏之行，创作的欲望愈发膨胀，作品的构思愈发清晰。

　　最初，我也想把受灾救援的场面作为创作内容，但是因为没有切身去现场感受，又缺乏第一手资料，只好作罢。这次川藏之行，我深刻感受到当地受灾群众的震后家园得以迅速重建、生活温饱得以保障的喜悦和当地群众对党和政府无限的感激，于是我把创作思路锁定在"感恩"两个字上。《回信》的构思也应运而生。

　　几个震后零落的孤儿重新组合成为一个新的家庭，在刚刚建好的新房子前，给为他们寄来过冬御寒毛毯的解放军叔叔回信。几个孩子表情专注，喜悦、感动、期盼、憧憬的复杂的情感交织在一起，身后的妈妈和奶奶，看到孩子们认真的样子，脸上露出欣慰的笑容。从他们的神态中我们可以感受到，他们已经从震灾的阴影中走出，已经从失去亲人的痛苦中振作了起来，勇敢、坚毅、顽强、乐观地去迎接新的挑战，去面对新的生活。

　　我是在母腹中经历过大地震的，我有过与汶川人相同的经历，我也相信我的感受是汶川人的感受，我把自己的情感融入了我的作品当中，受灾的人们眼中流出的眼泪，除了失去亲人的痛苦，更多的是对党对祖国，对全国人民，对全世界人民关心、关爱、无私救援的感动、感激、感恩！我相信，这也是千万个受灾家庭共同的心声。

←
回信（局部）

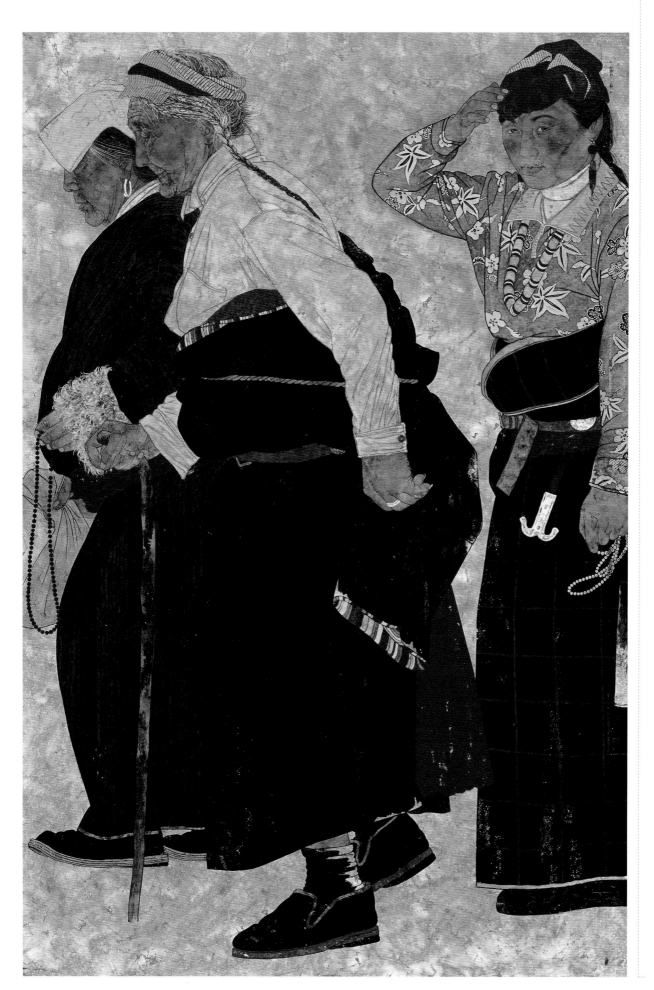

← 圣徒 140 cm×90 cm 皮纸矿物色箔 2007年

→ 圣徒（局部）

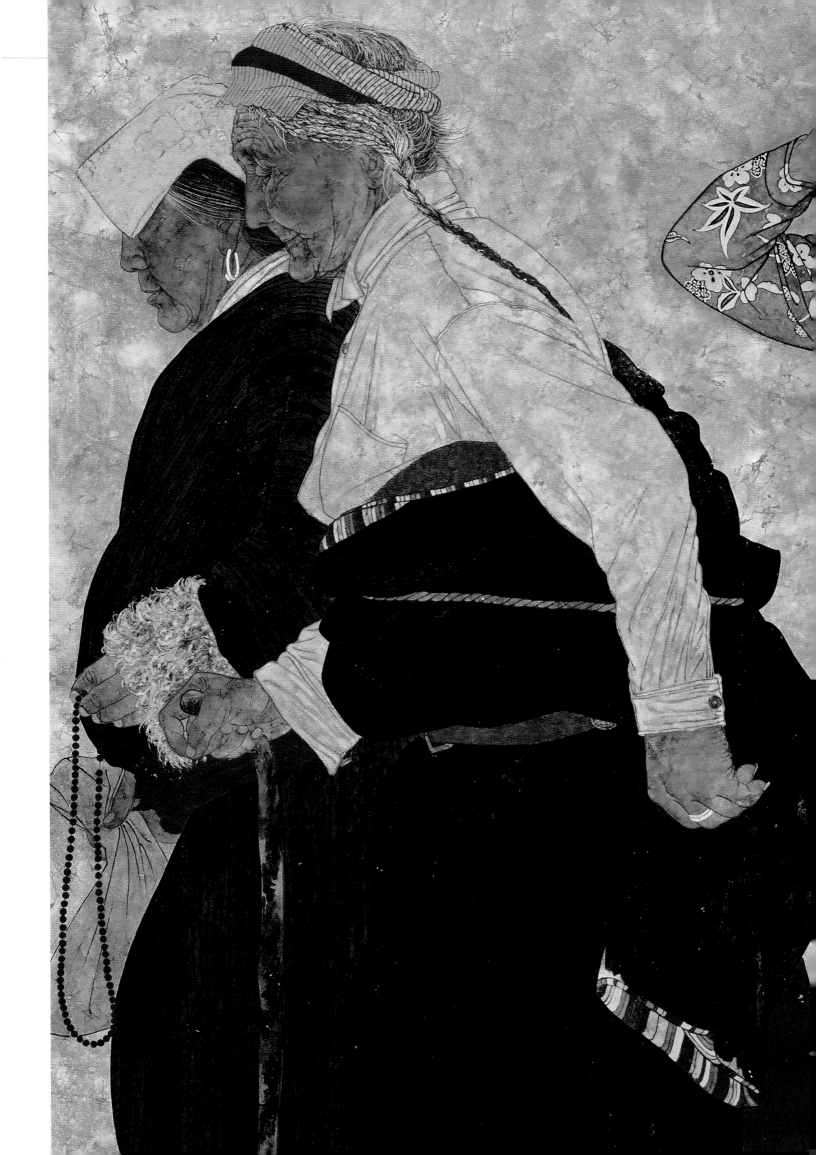

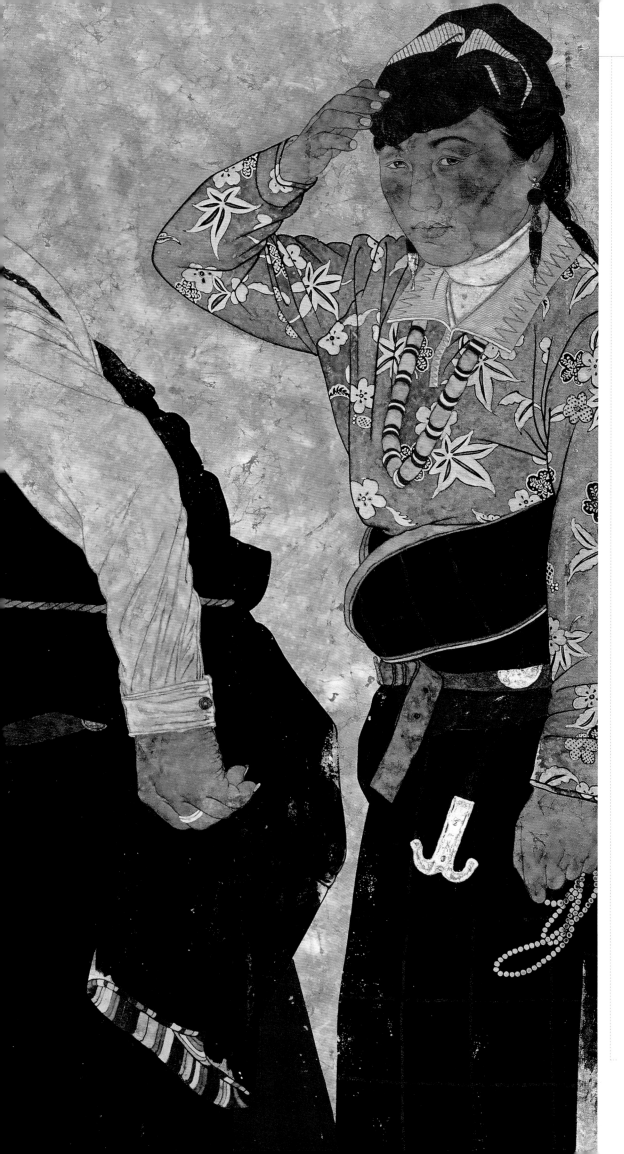

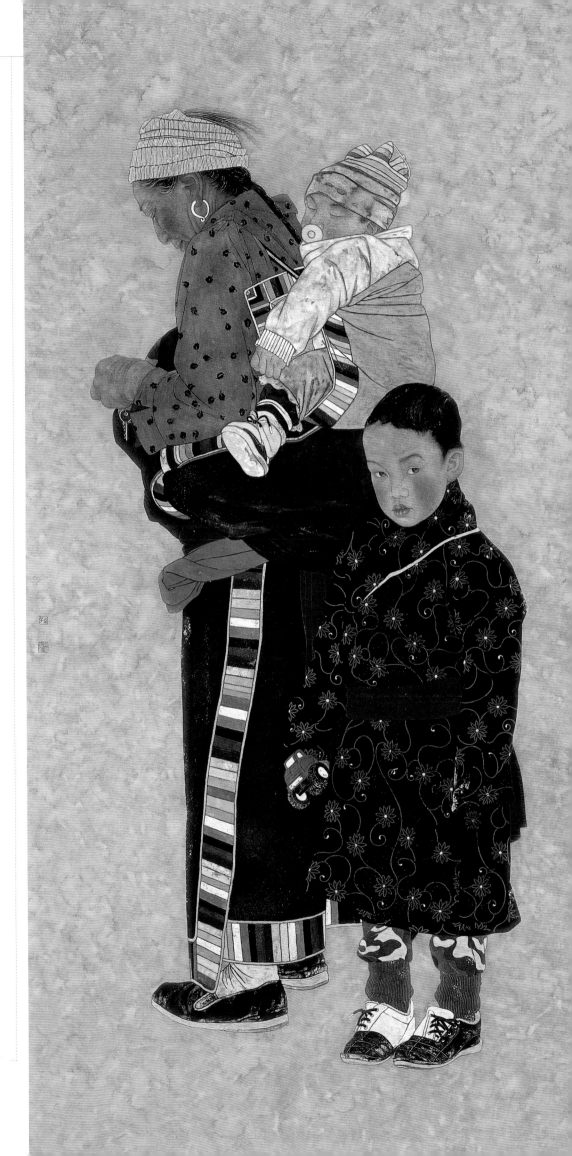

→ 五月阳光 180 cm×90 cm 皮纸矿物色箔 2007年

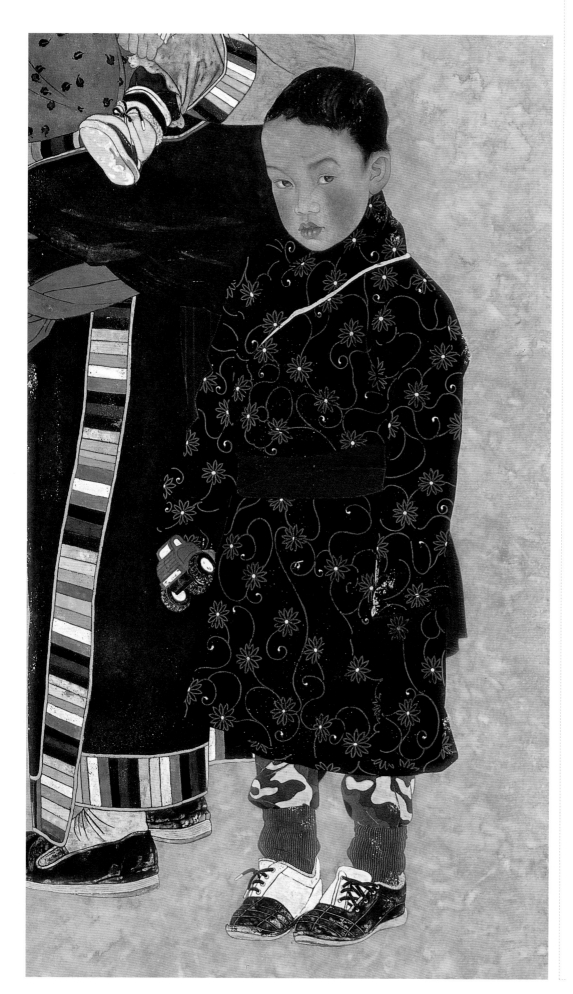

五月阳光（局部）

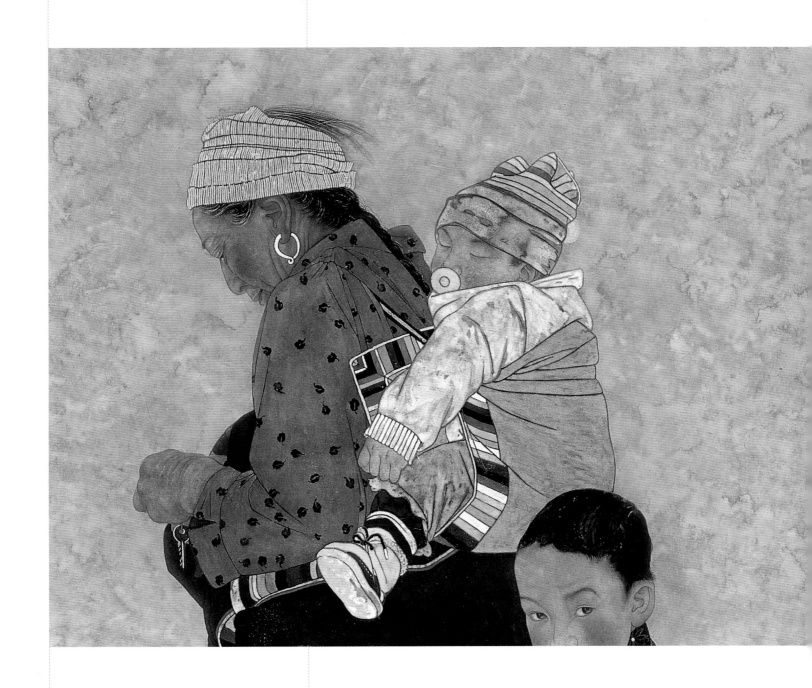

↑ **五月阳光**（局部）

《冬至》这幅画是孙震生风格的代表作，画家善于捕捉生活中的美，尤其是年轻女性。在他的画中，无论是对人形的刻画，还是神的书写，都可以说是精彩纷呈，美轮美奂。这幅作品取材于画家到藏族聚居区的写生，经过画家的艺术提炼和加工，演绎为充满祥和氛围的人物作品。作品中表现了藏族女子的生活场景，她们穿着民族服饰，在冬日里辛勤劳作。藏族女子淡然温雅的神态，仿佛不曾被世俗的烟火熏染过，从外貌到内心都保持了清纯洁净的美好。画家运用工笔画的造型方法，通过细线的勾勒和淡墨的浸染，令整体的人物形象鲜活丰满起来，甚至有种呼之欲出之感。（唐戈亮）

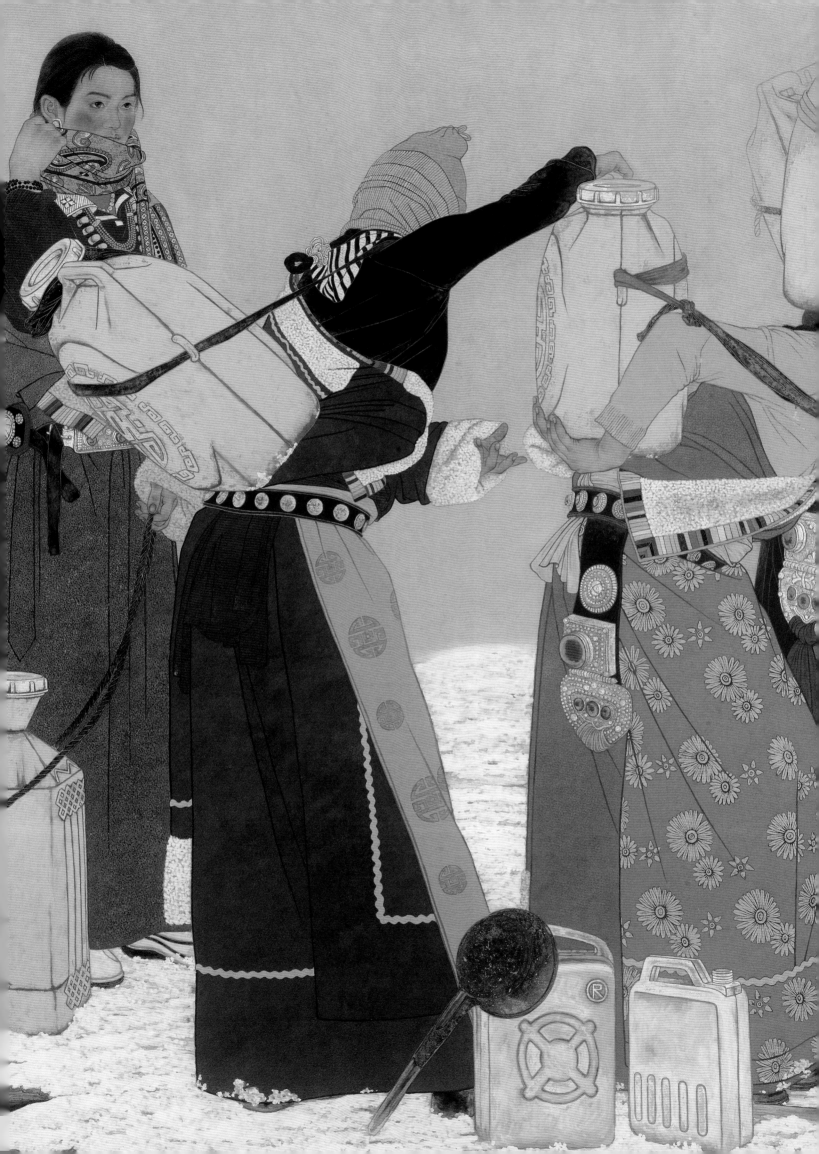

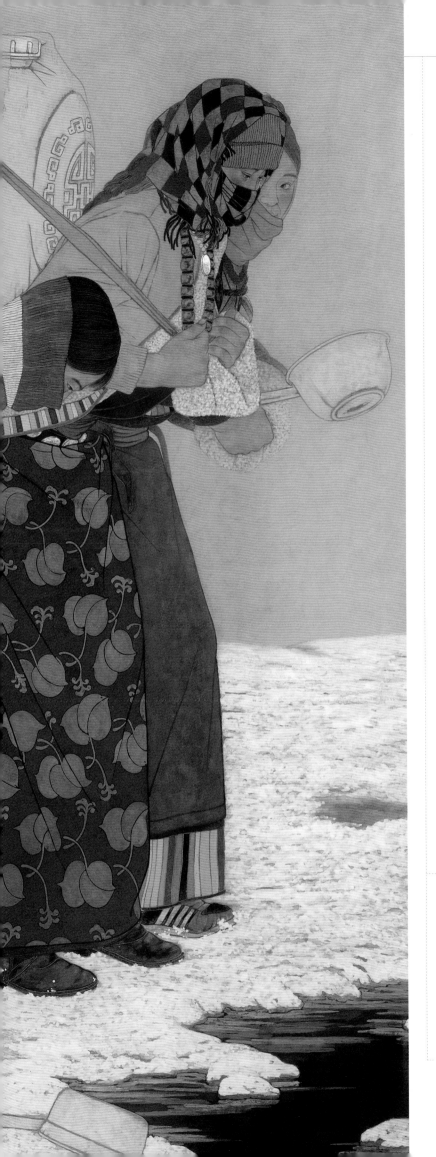

冬至 160 cm×180 cm 皮纸矿物色箔 2013年

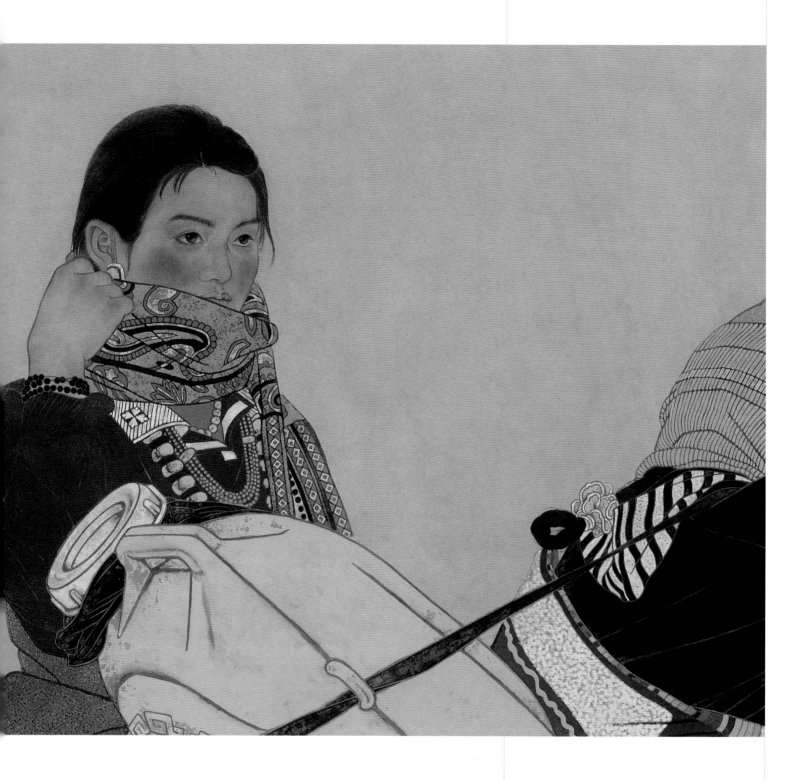

　　《冬至》这幅作品，前后用了两年多的时间，画画停停，还曾一度产生放弃的想法，今年年初，当又翻开画板审视它的时候，激情再次被点燃，便一口气画了两个多月，完成了它的收尾阶段。

　　清晨，天空微明，淡淡的晨雾，笼罩着默默流淌的江水，与升腾的水汽融为一体。初冬的西藏清晨很冷，拿相机的手已经冻得麻木，远处山路上几个身影急匆匆地走来，到了江边，熟练地放下水桶，一勺勺舀起水来，见我们举起相机拍摄，害羞地一笑，继续低头干活，透过她们仅露的双眼，猜想她们也不过十八九岁。

↑冬至（局部）

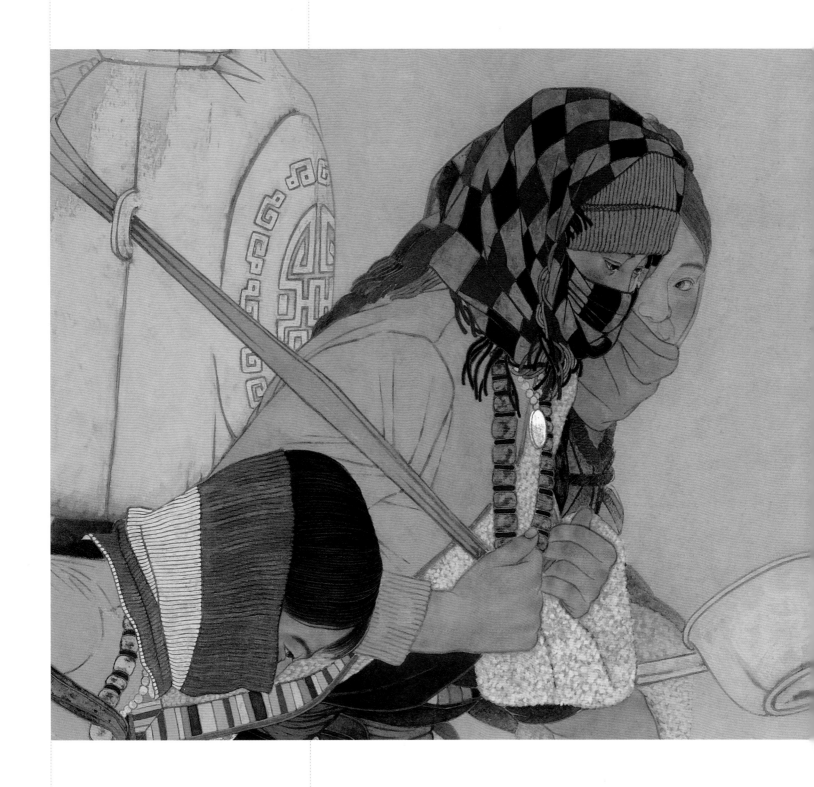

↑冬至（局部）

观察到西藏人生活的习惯是男人在牧场牧养牲畜，女人在家担负全部的家务。偶尔在藏族聚居区的街道上见到夫妻两个，男人两手空空，悠哉悠哉地甩着长长的袖子走在前面，后面跟着一个怀抱小孩，又拎着两个大包袱的女人。西藏的女人们吃苦耐劳，牧场以外的任何劳作她们都主动承担，哪怕是运石头、盖房子这样的重体力活。每天早晚两次的背水，自然也就成了她们的"必修课程"。

我表现背水的作品，这是第四幅，对她们的赞美我乐此不疲。

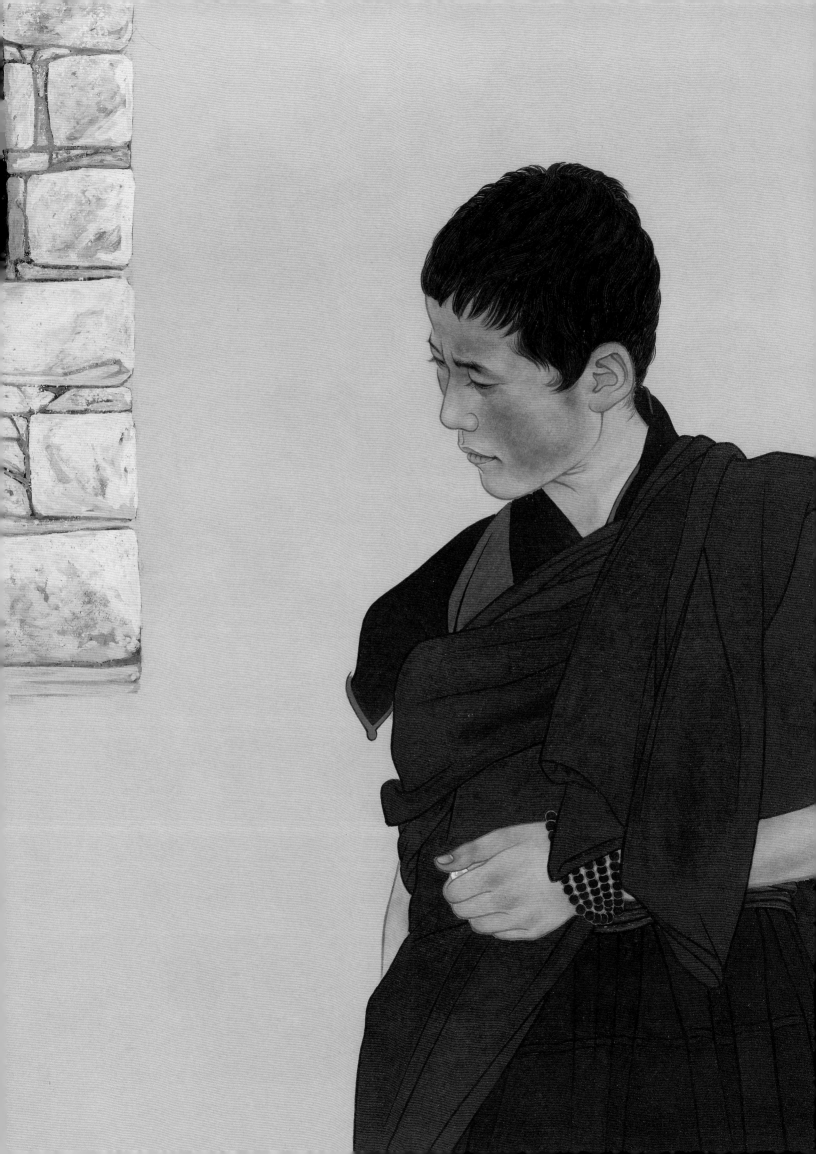

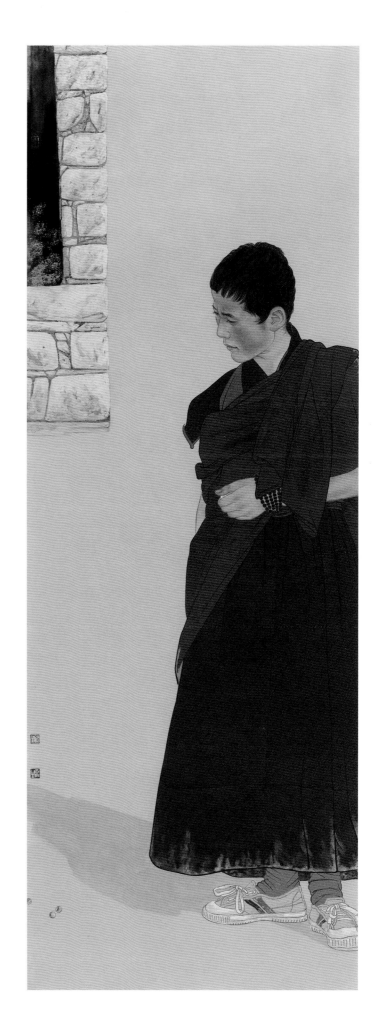

→
大美西藏——午后　158 cm×58 cm　皮纸矿物色箔　2012年

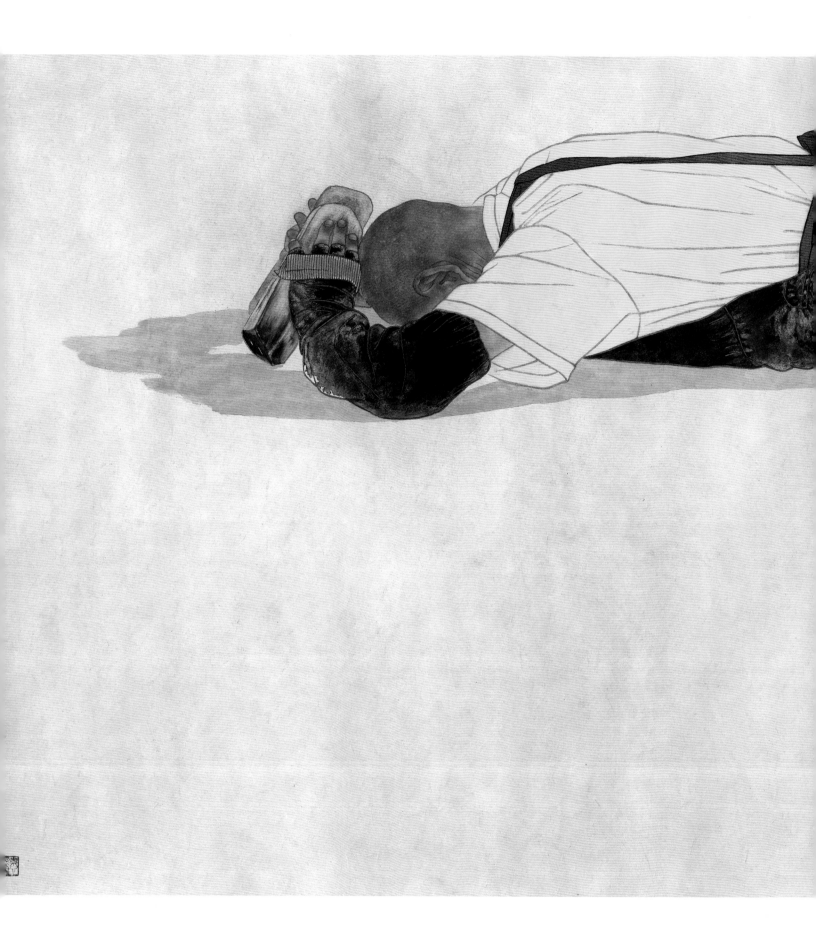

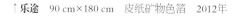
↑乐途　90 cm×180 cm　皮纸矿物色箔　2012年

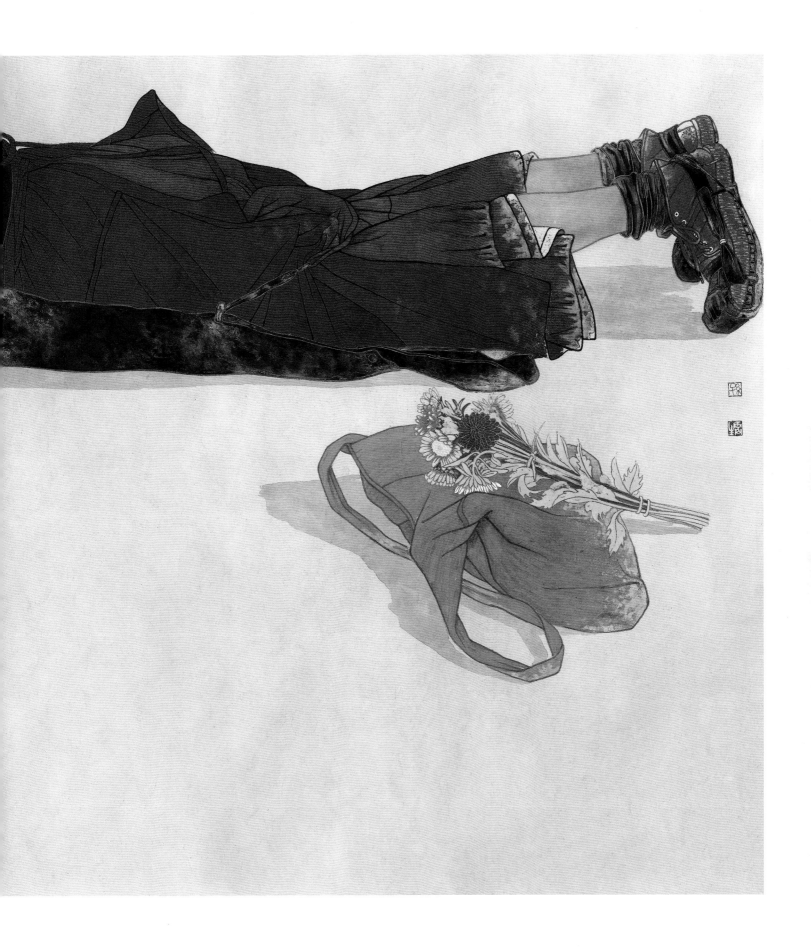

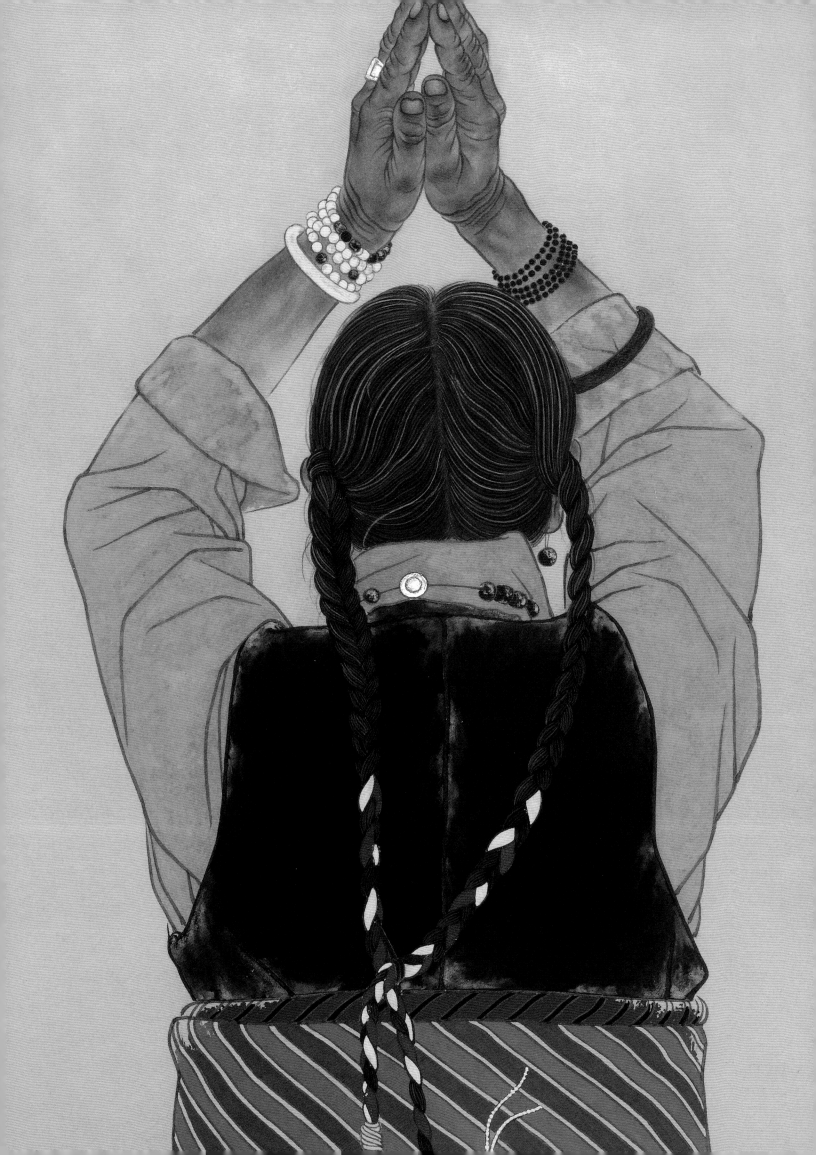

　　我问藏族人：如此虔诚，是否在为自己或家人祈福消灾？藏族人答：不是。藏族人朝拜，心中想的是世间的万物，他们每一个磕长头都是在为世间所有的生灵祈祷，而不是只想着自己，为自己求福报。我瞬间被这种大爱所折服，敬意油然而生，这是怎样的境界，怎样的胸怀啊！

　　我热爱西藏，爱那里的山山水水，爱那里的气息与味道，爱藏族人的美丽与淳朴，更爱他们对信仰的执着与善良宽广的胸怀！

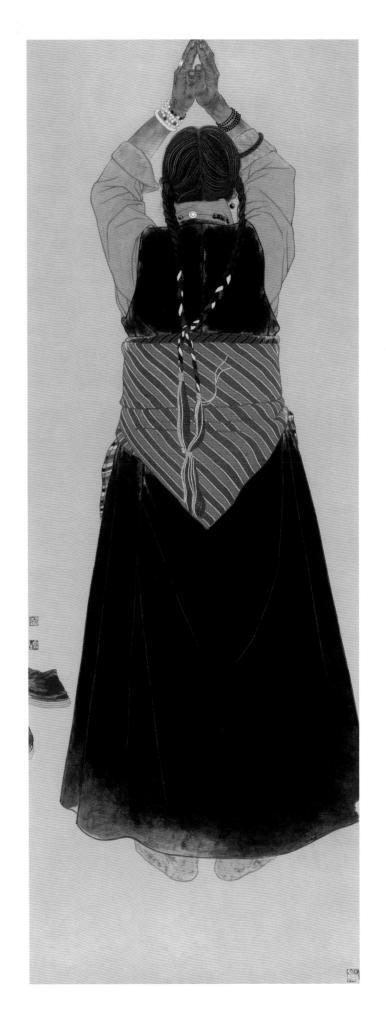

大美西藏——圣光　158 cm×58 cm　皮纸矿物色箔　2013年

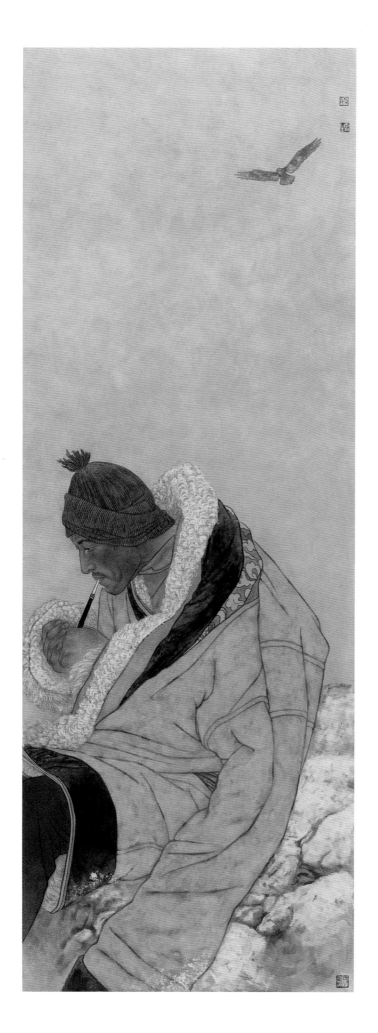

绘画作品的感染力有时并非仅由所谓的审美规律产生，在更多的时候，它通过自身的足够真诚，便可唤起经验或记忆中某个难以磨灭的片段，从而产生巨大的共鸣，实现其作为艺术品的价值。孙震生的作品便是如此，我曾引用林赛在评论乔托时所说过的一段话来形容他大约七八年前的一些作品："在这早期的作品中，有一种圣洁，一种纯朴，一种孩童般的优雅单纯，一种清新，一种无畏，绝不矫揉造作，一种对一切诚实、可爱和美好事物的向往。这些赋予了它们一种独特的魅力，而成熟的时代甚至最完美的作品，也几乎没有什么可以夸耀这一特征。"（沈宁）

←
大美西藏——日暮　158 cm×58 cm　皮纸矿物色箔　2012年

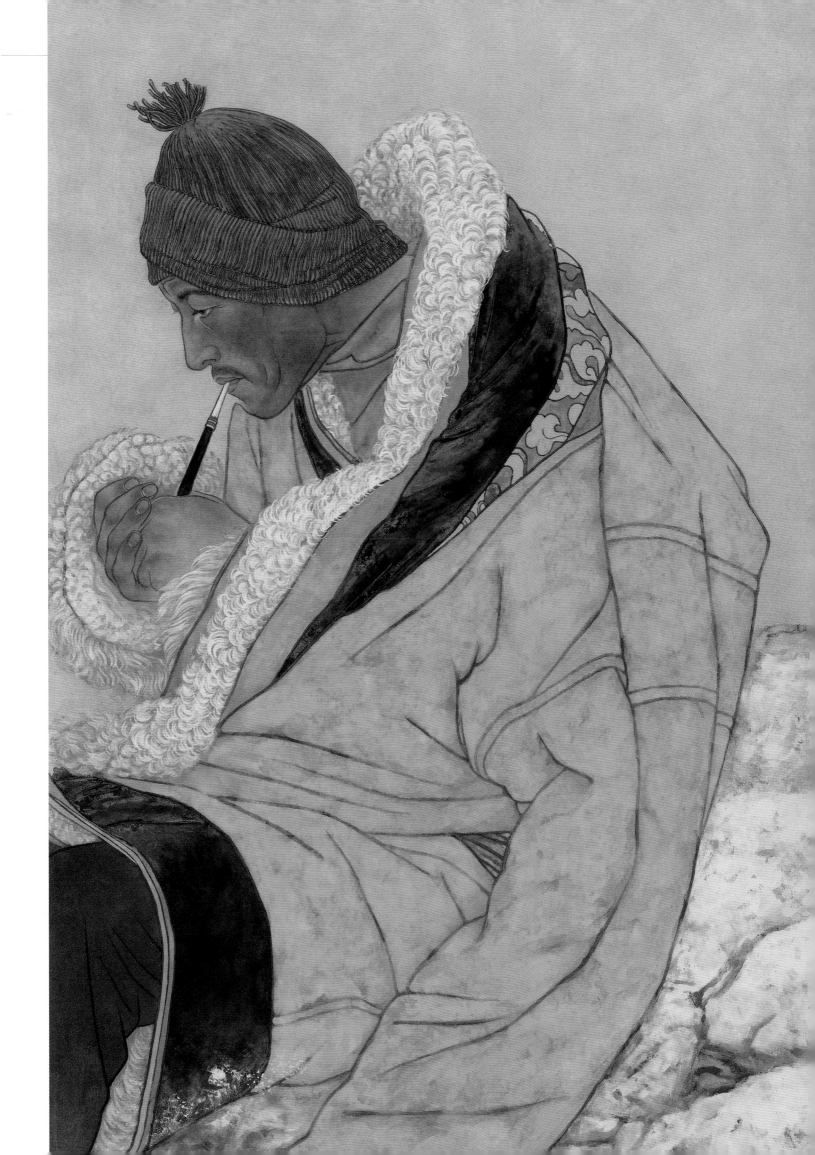

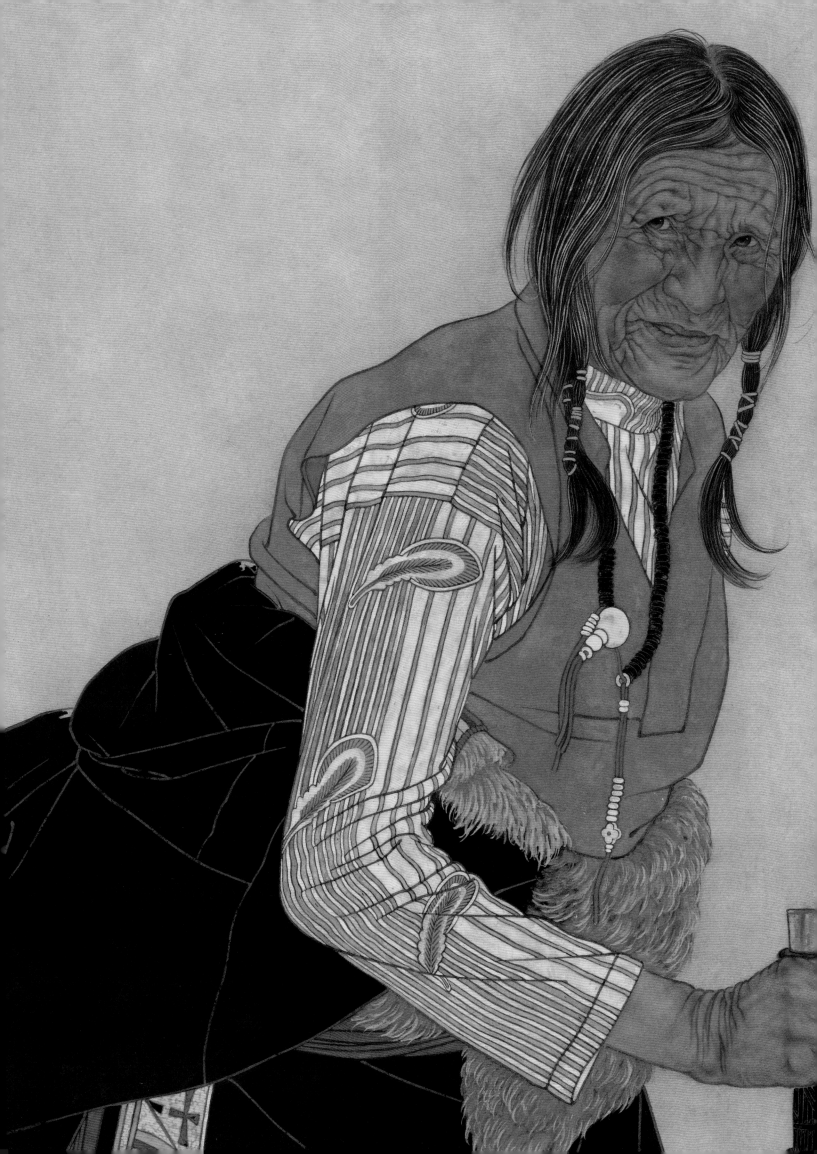

震生的画面周围总是笼罩着汗水、尘土、青草、酥油的气味，真实而浓郁。他以最为自然直接的艺术形式定格了普通藏族群众的日常生活劳作，大大冲淡了通常少数民族或宗教题材绘画中内容形式上的猎奇与说教感，在这个动辄总要表白一下虔诚、扯几句信仰的年月里显现出了一些沉默的可爱与稚拙的感动。而那时的震生也还并未像现在这般为人所知晓，生活简单随意。狭小的画室并未拘禁住他心中对法国画家米勒式的、纯朴之美的理解与强烈向往，也积累了诸如《收获金秋》《五月阳光》等一批佳作。（沈宁）

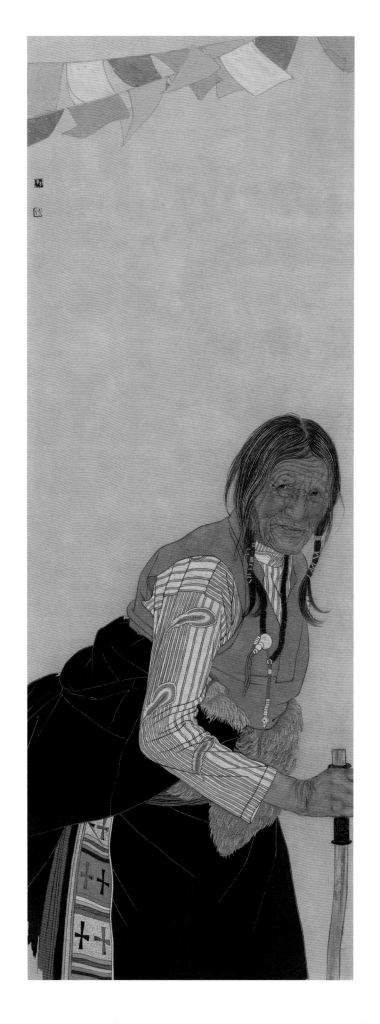

→ 大美西藏——古道　158 cm×58 cm　皮纸矿物色箔　2011年

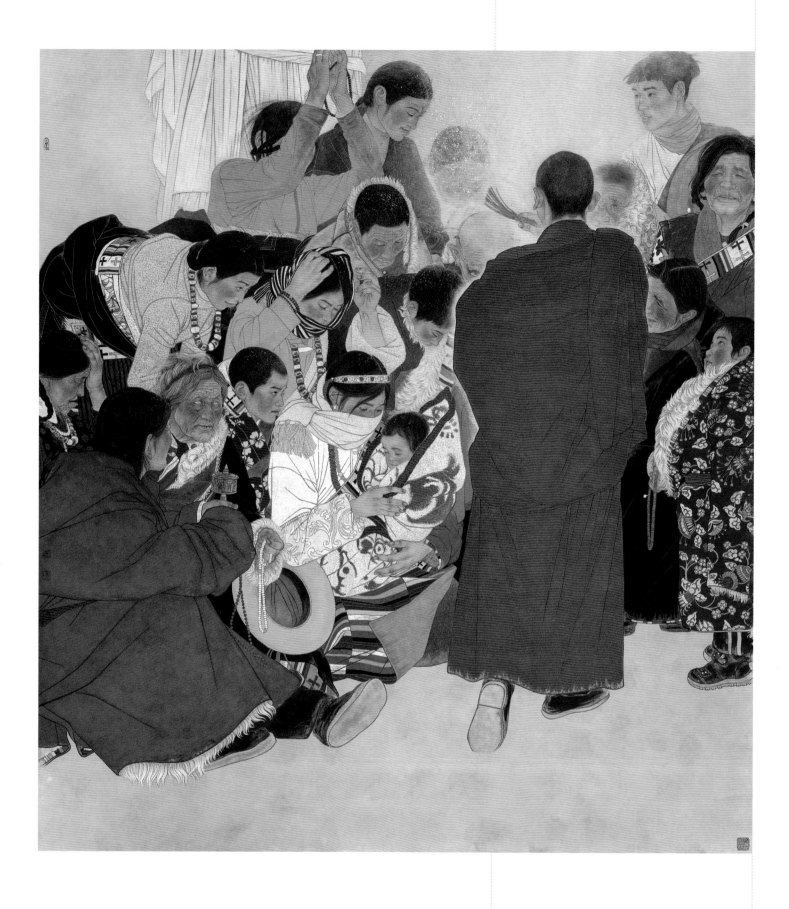

↑受洗日　200 cm×180 cm　皮纸矿物色箔　2014年

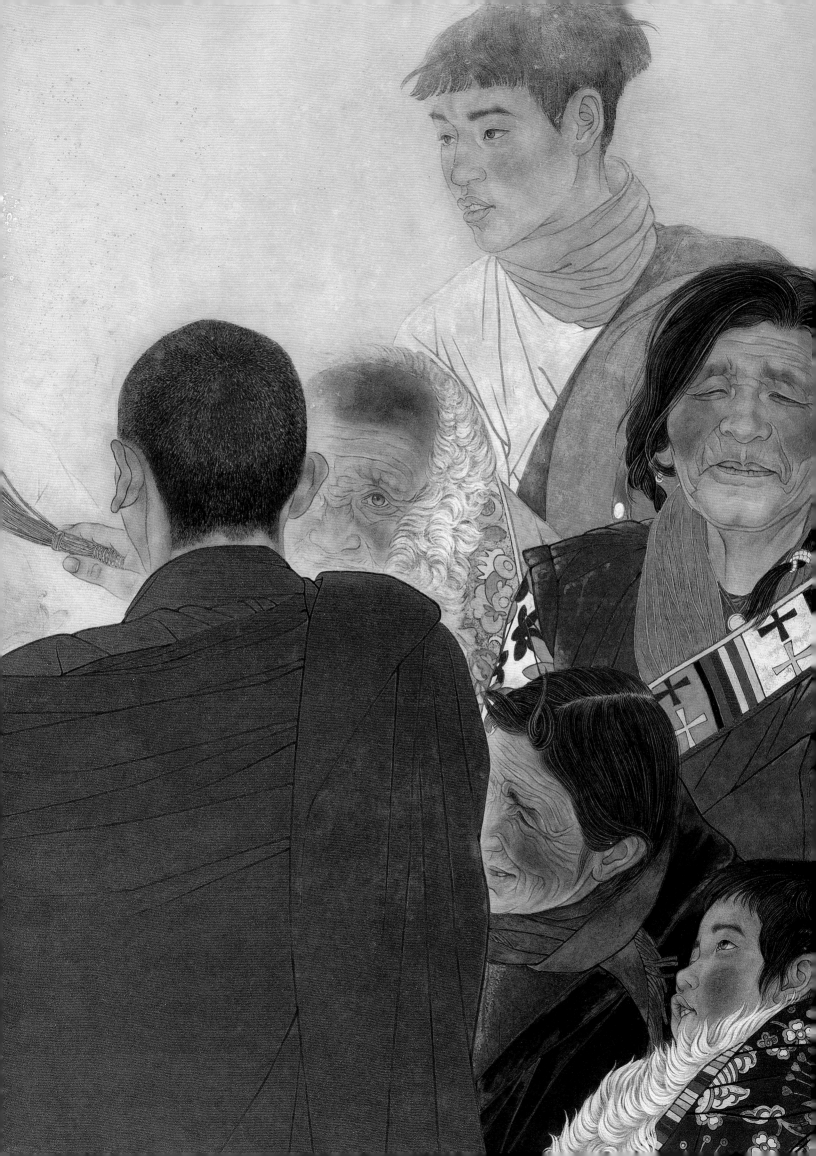

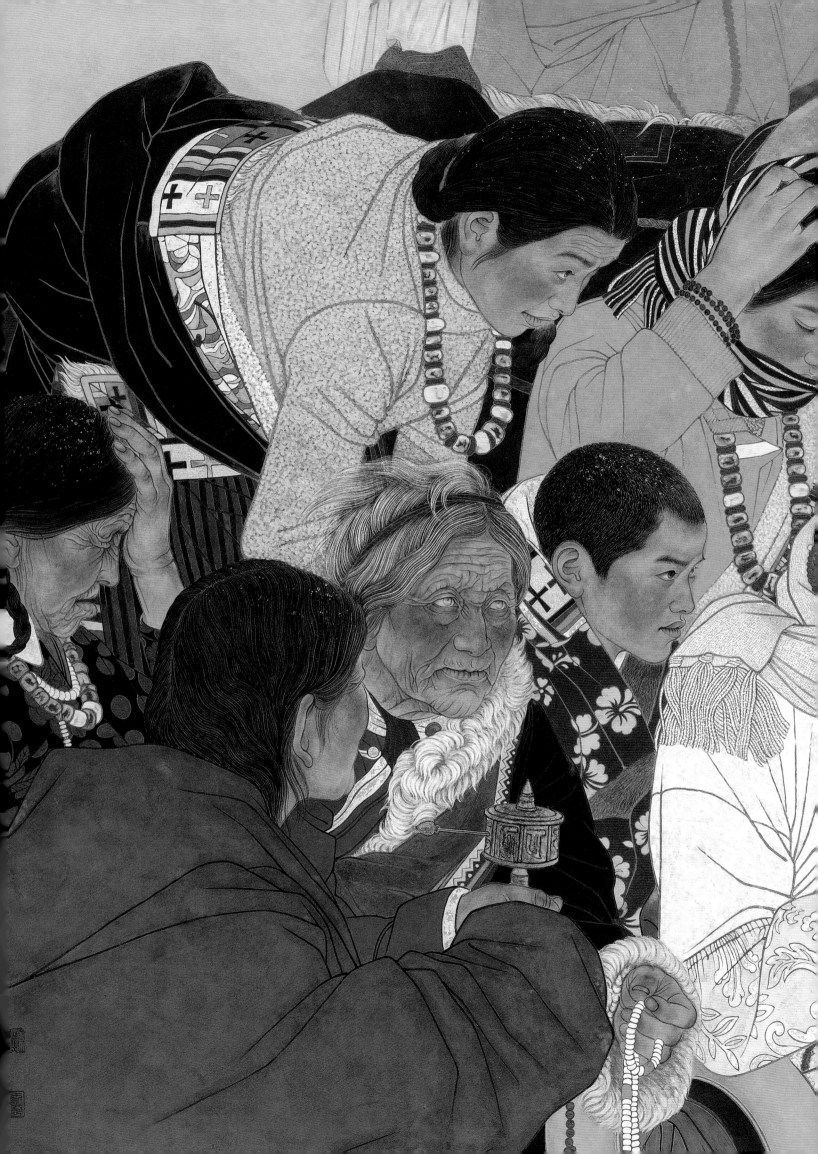

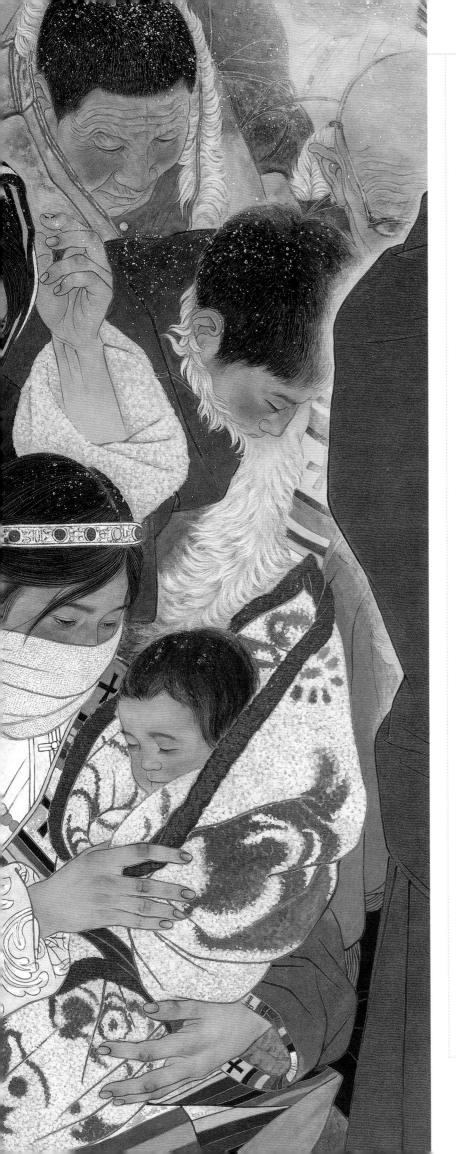

多年过去，虽然世事变迁，今非昔比，经过各种人情世故的纷扰历练，艺术品市场的起伏兴衰，震生却也未曾改变过对绘画的热爱。他依然经年累月，一趟趟不辞辛劳地往返藏域，一丝不苟地刻画着心中至善至美的人们。藏族群众、雪岭、经幡未变，所不同的是画面之中多了份从容不迫的优雅，青春易感也同样易逝的诗意，正逐渐被更为深沉和宽厚的恒久感所替换。震生本就并不属于锋芒毕露、可以狂狷不羁的一类。独辟蹊径、灵光一现的创作方式在他的作品中鲜有体现；更多的推敲与打磨、沉淀和耐心方能使他的作品显得雄浑稳健。无意于故作深沉，也不单纯流连于其美，震生爱的是双脚沾满了泥土的踏实，是毕生心有所依的充盈。在即将步入人生不惑之年的时刻，也正是他可以将自己所叹所感，通过作品得心应手地呈现出来的黄金年代的到来，唯愿初心依旧。（沈宁）

←
受洗日（局部）

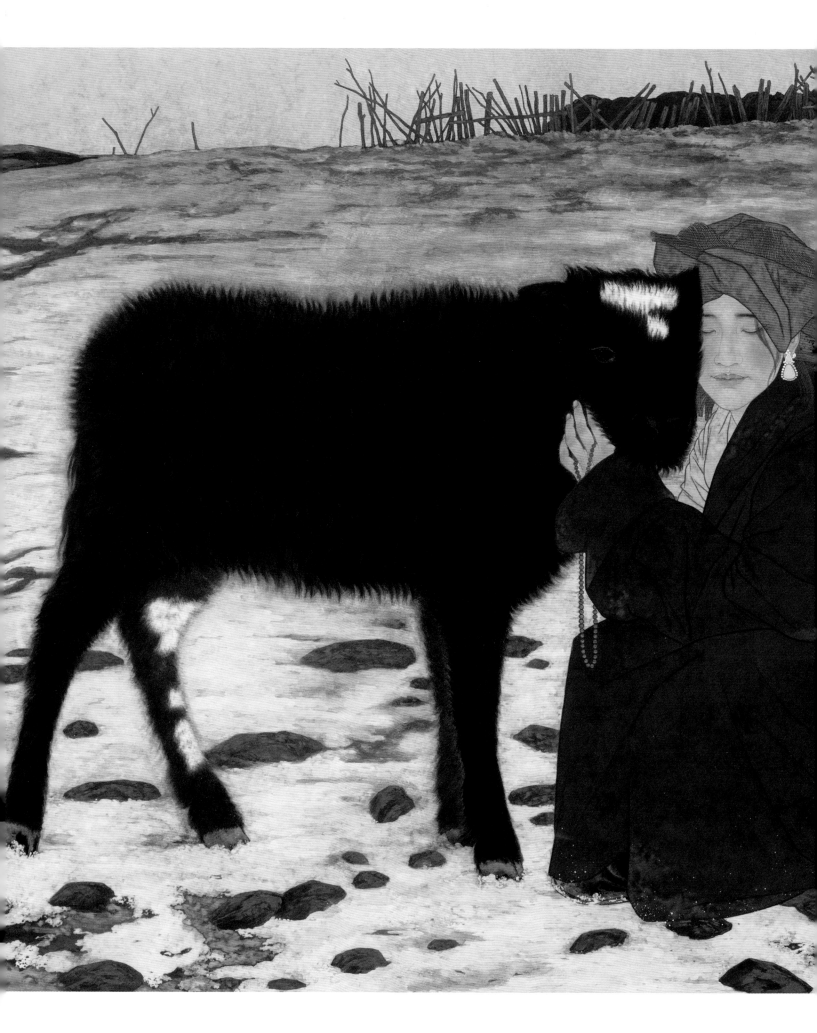

创作步骤

　　设计小稿：小稿是瞬间灵感的记录，可以不完整，也未必每一幅小稿都会画成大创作，但是以小稿的形式保存灵光一现的画面是非常有必要的。

　　素描稿：基本定稿后，开始画大的铅笔稿，要求准确、完整地刻画每一个细节，推敲每一根线条。铅笔稿多花费些精力与心思，在后期制作时会省力不少。

　　步骤一　在皮纸上做底色后，拓稿、勾线。注意墨色的转变，牦牛的结构用丝毛的笔法，注意虚实变化。

　　步骤二　铺底色，深色物体可以直接用墨铺底。

　　步骤三　上第一遍矿物色，牦牛丝毛。

　　步骤四　深入刻画牦牛细节，继续丝毛，渲染人物衣饰。

　　步骤五　深入刻画人物五官，牦牛丝毛，处理衣服细节。

　　步骤六　补景。小稿子是最初的一个设想，在真正的大创作时，根据画面需要，随时调整。

←

伙伴——家园　140 cm×180 cm　皮纸矿物色箔　2018年

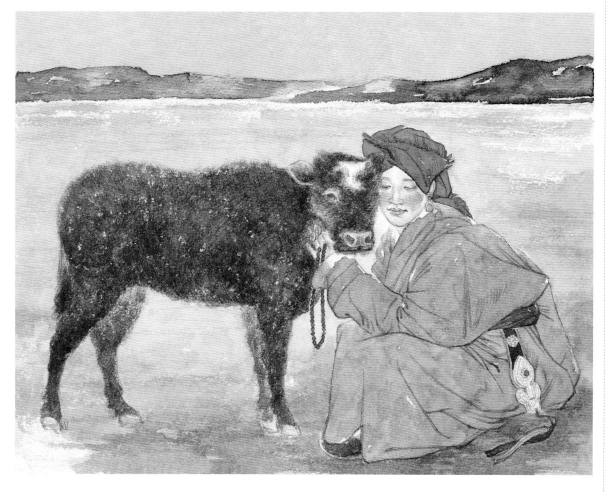

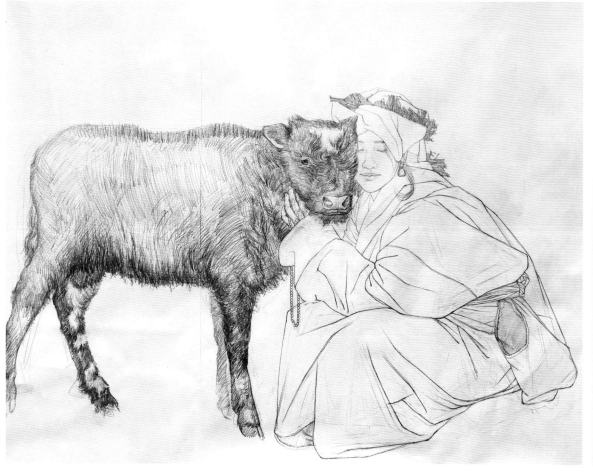

伙伴——家园（设计小稿）

伙伴——家园（素描稿）

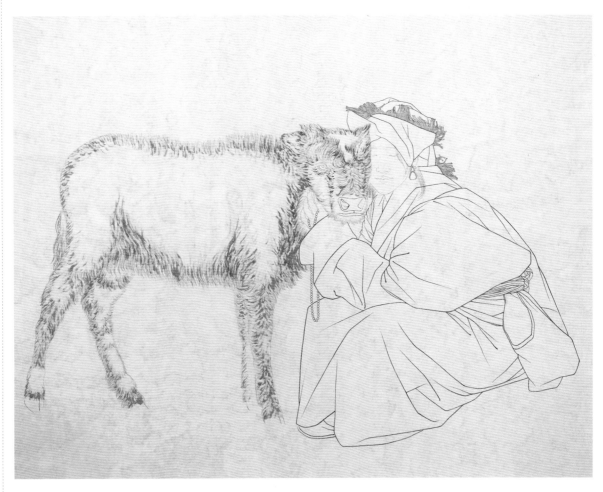

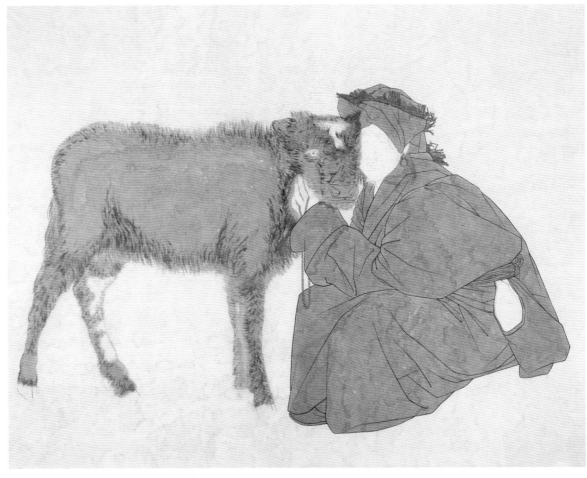

伙伴——家园（步骤图）

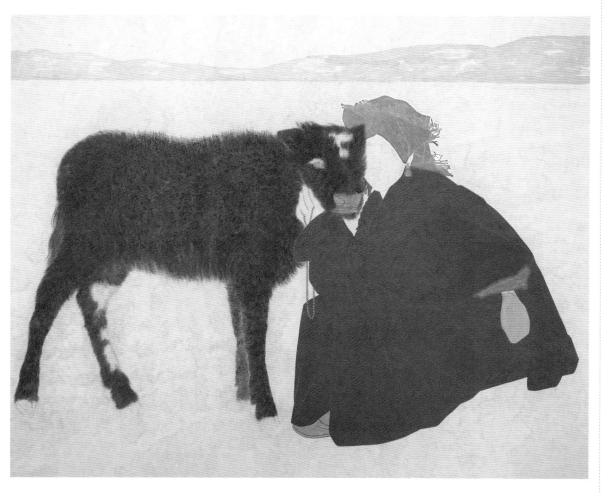

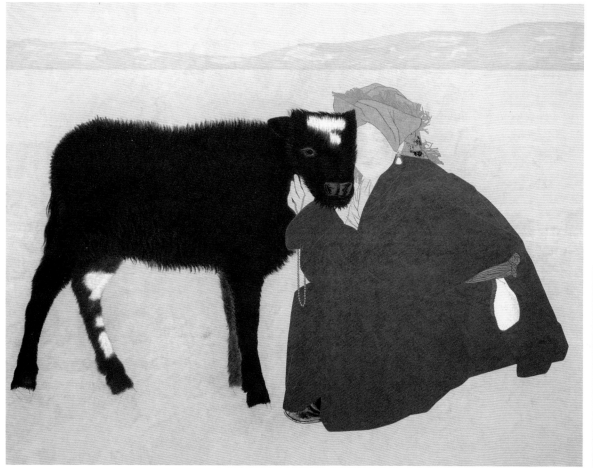

伙伴——家园（步骤图）

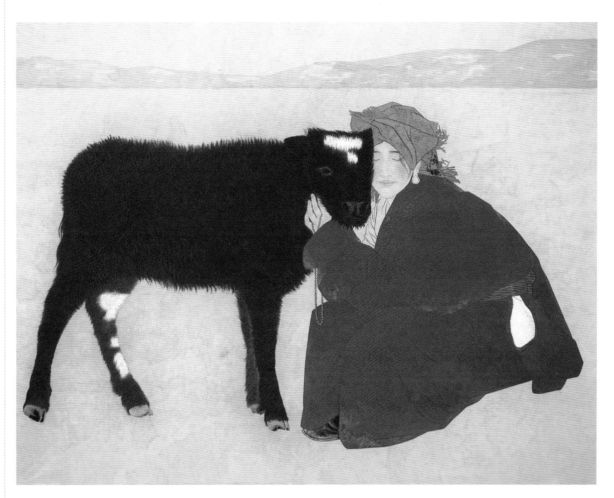

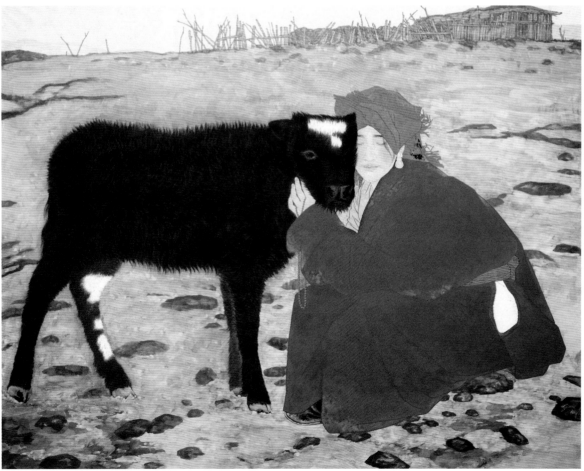

伙伴——家园（步骤图）

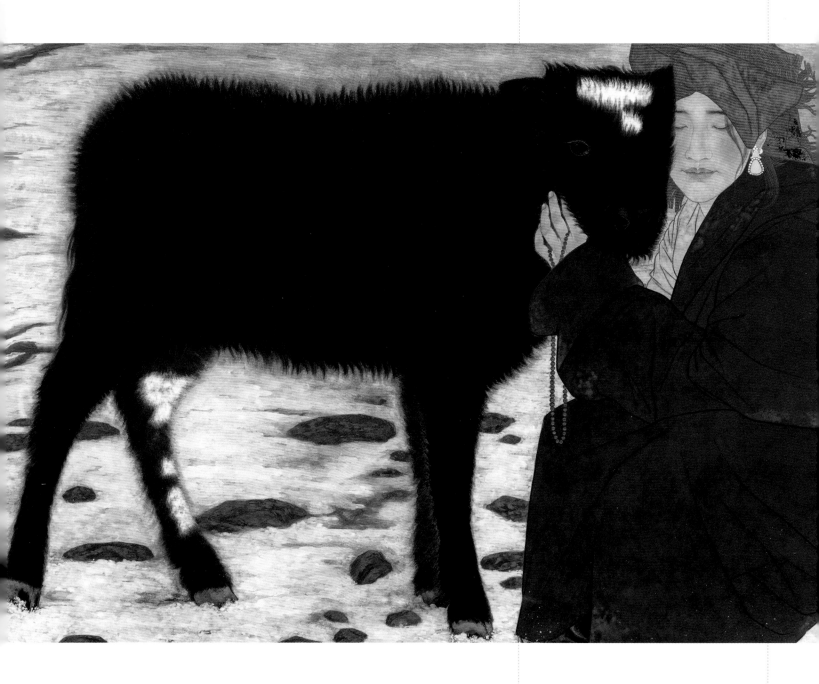

作为年轻的学院派画家，孙震生一向注重理论上的学习和实践中的总结。在他看来，古人的笔墨经验，是画好中国画的根本，西方的绘画要素则是推动中国人物画演进的必要条件，而创新和拓展更是强化作品当代性的重要前提。故而他的审美视角犹如精密的广角镜头，将古今中外的诸多元素尽收眼底，随之化作笔精墨妙的个性化表现。他的人物作品，通过线、墨、色的交汇，构建了许多距生活和理想都不太远的人物形象。他们所经历的喜怒哀乐，被画家以精微的刻画，诗化的营造，婉转细腻地表达出来，成为高度升华的审美形式。（刘丽芳）

↑伙伴——家园（局部）

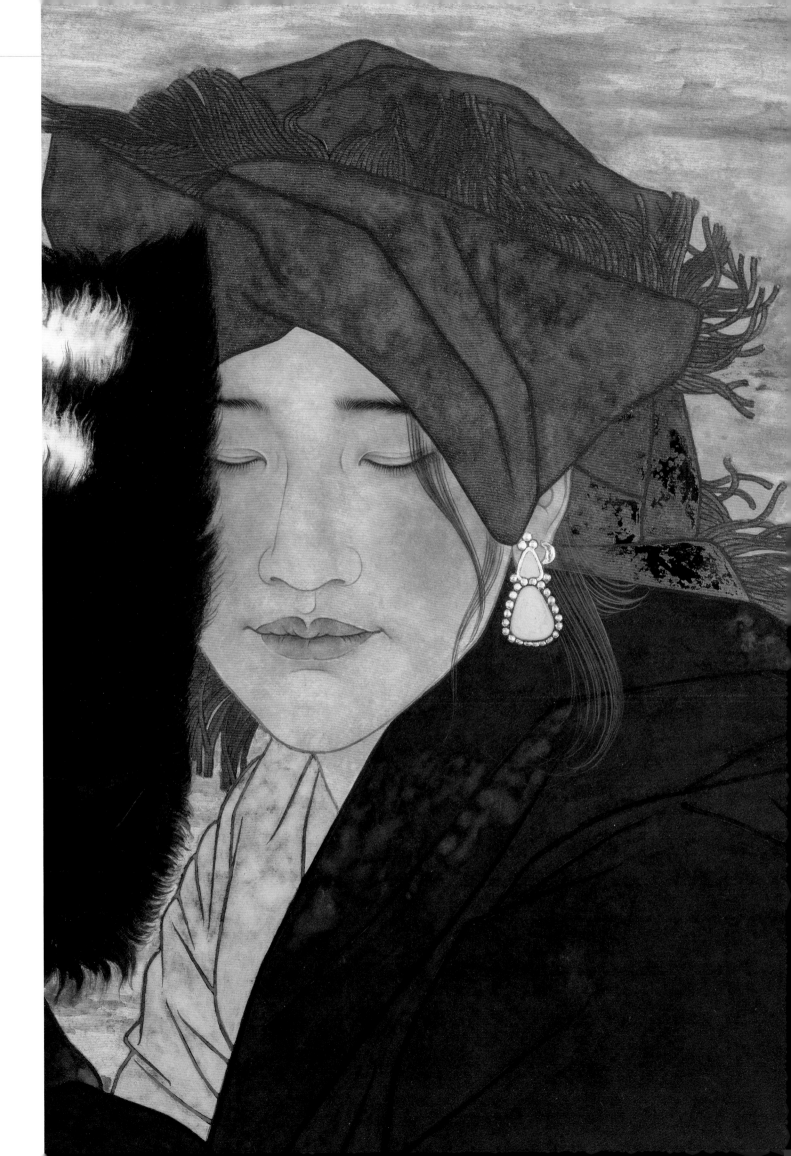

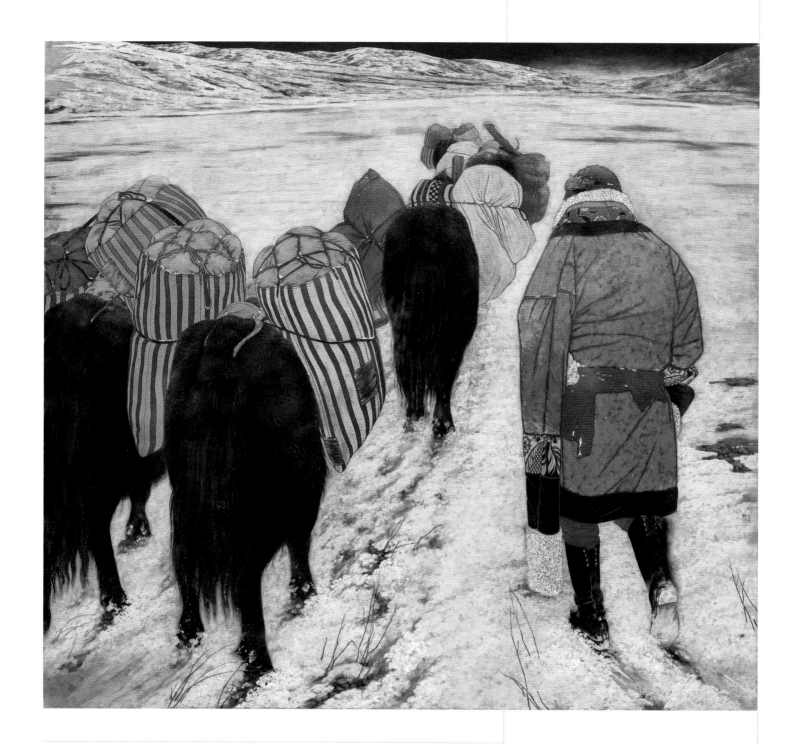

↑霜-晨-月　180 cm×200 cm　皮纸矿物色箔　2015年

矿物色在我创作中的应用

中国画在古代谓之丹青，"丹"指朱砂，"青"指石青。丹青一词起初是指可制作成颜色的矿石，后来其意义广扩，用来形容绘画颜料与绘画艺术。由这一称谓我们便可得知，古人作画是很注重色彩的。新石器时代的彩陶，战国时期的帛画，克孜尔、敦煌等地的西域佛教壁画，唐人绚烂富丽的工笔重彩，无一不显示出当时的人们对色彩的青睐与高超的运色技巧。

"画缋之事，杂五色"（《周礼·考工记》）。春秋时期，人们将"青、赤、黄、白、黑"五色作为绘画用的正色，也就是主色，其他颜色谓之间色，色彩略显单调。到了唐代，绘画用色发展到了鼎盛时期。张彦远在《历代名画记——论画体工用拓写》一文中写到"夫工欲善其事，必先利其器。齐纨吴练，冰素雾绡，精润密致，机杼之妙

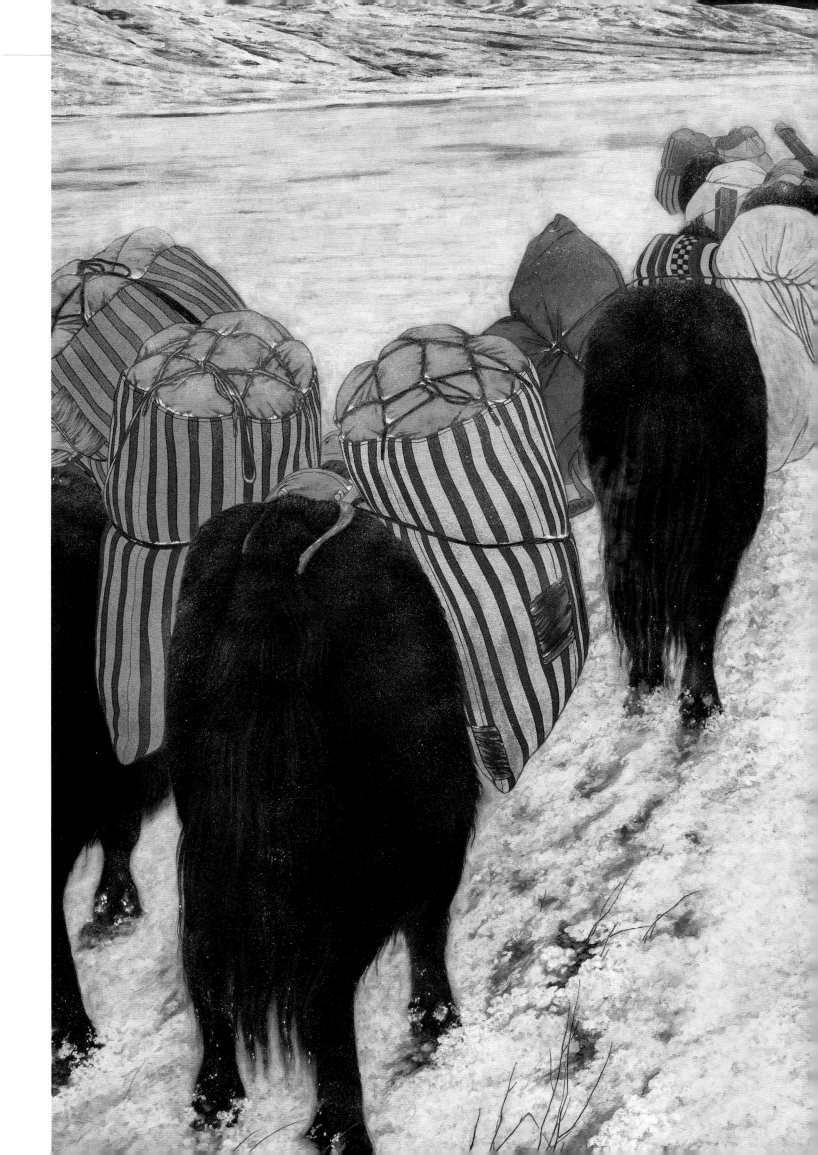

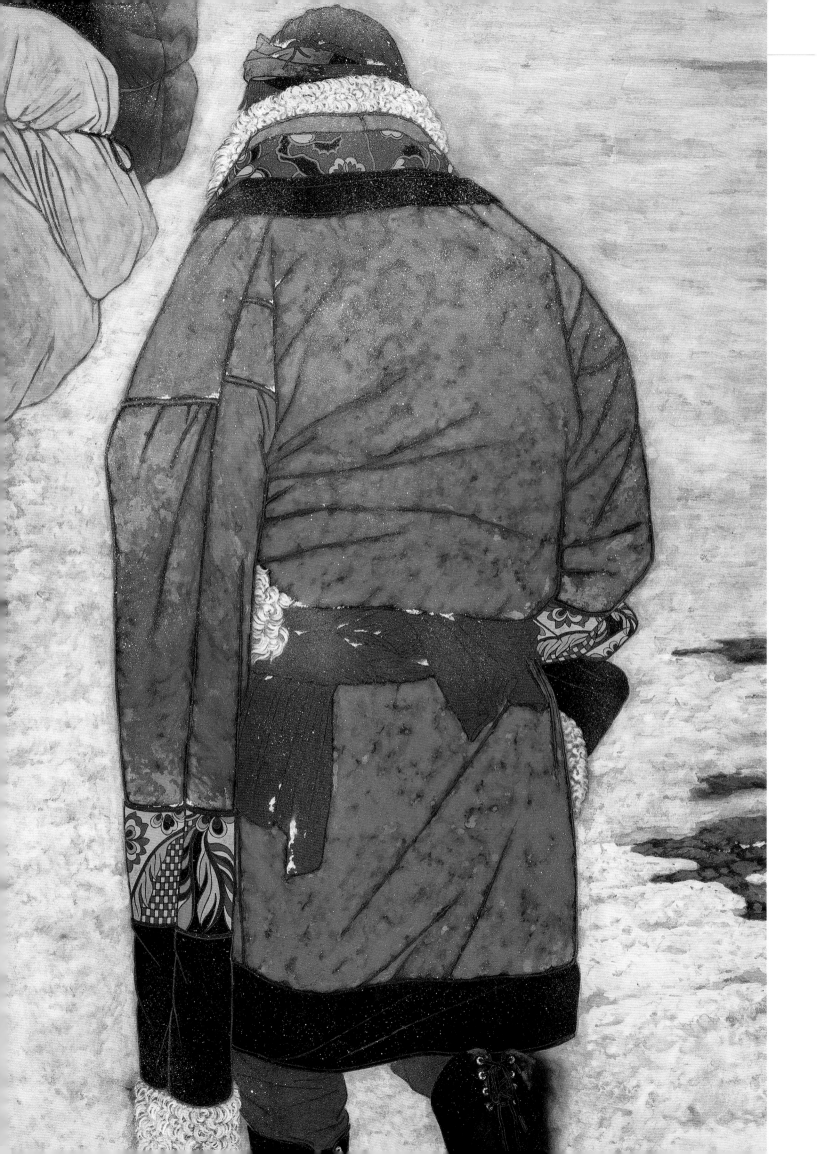

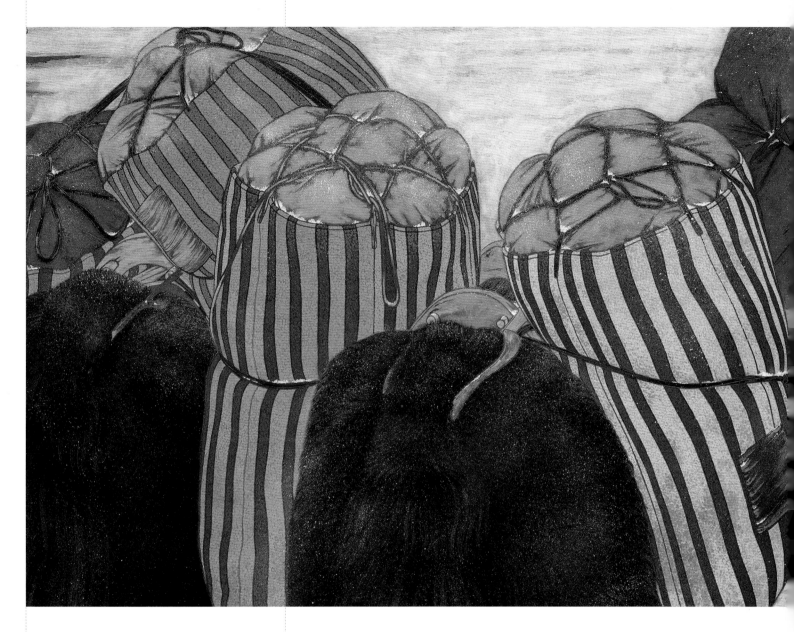

↑霜-晨-月（局部）

也。武陵水井之丹，磨嵯之沙，越巂之空青，蔚之曾青，武昌之扁青，蜀郡之铅华，始兴之解锡，研炼、澄汰、深浅、轻重、精粗；林邑昆仑之黄，南海之蚁铆，云中之鹿胶，吴中之鳔胶，东阿之牛胶，漆姑汁炼煎，并为重采，郁而用之。"先后提到了丹砂、天青、石绿、铅粉、胡粉、雌黄、胭脂等色。可见当时人们不仅注重色彩的运用，而且对其产地、质量的优劣也相当讲究。

　　大唐盛世，国泰民安。绘事空前发展，且以重彩矿物色为主，主要包括朱砂、石青、石绿、雄黄、银朱、珊瑚末等。土黄、土红、赭石、胡粉、白垩等一些土色也作为一个色系辅助石色。另外作为晕染和托衬用的植物色也被广泛开发，如胭脂、藤黄、花青、洋红、茜草汁等，人们还通过一些物理化学的方法自制颜色，如用铅丹、锌白、铜绿以及烟黑等来丰富色相，填补色系空缺。可见唐朝的色相已经比较完善。

　　古人用色有主辅之说。只有将矿物色和植物色结合运用，用植物色衬垫矿物色，才能更好地发挥石色之美。工笔重彩中此法多被运用。

45

小草　140 cm×90 cm　皮纸矿物色箔　2009年

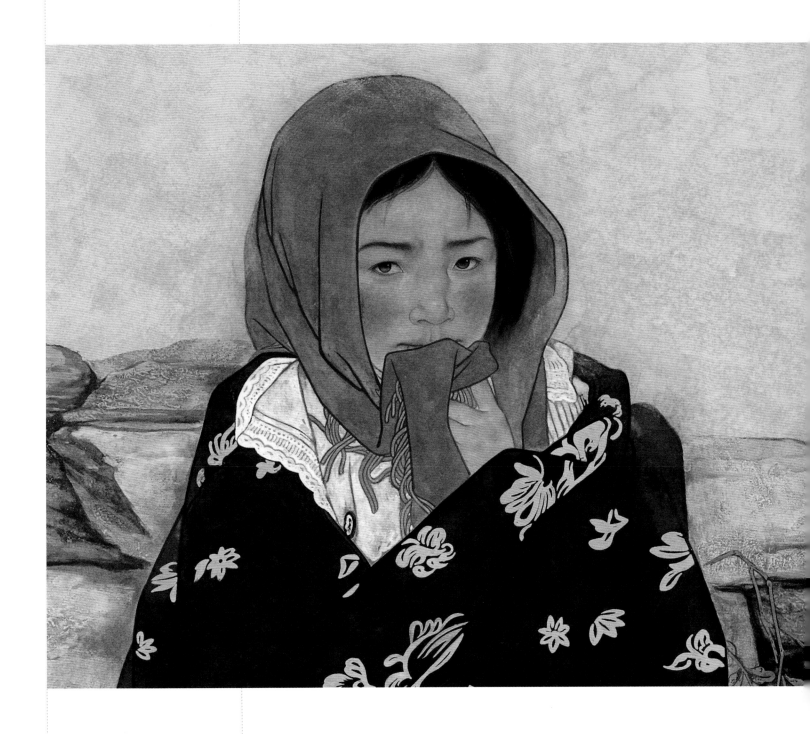

↑**小草**（局部）

谈到设色不得不谈及胶。中国画严格意义上讲应属于胶彩画，无论工笔重彩还是水墨淡彩，颜色本身并无附着力，全靠专用媒介——胶液来完成设色过程。古人用胶以"云中之鹿胶，吴中之鳔胶，东阿之牛胶"等动物胶为首选，并以陈年者为佳，不用新胶，"百年传致之胶，千载不剥"。在作画过程中，对于胶液浓淡的掌握直接关乎作品的成败。胶液过浓，影响颜色光泽，不易行笔且干后易龟裂起皮，还会出现胶痕残留的情况，影响画面美观。胶液过淡，颜色粘黏不牢便会脱落，影响保存。不过胶淡些总比浓些好，古人就有"上色时须粉薄而胶清，粉薄则色不滞，胶清能令粉色有玉地"之说，故在保证颜色不脱落的前提下，胶液愈淡愈好。谢赫"六法"中提到"随类赋彩"，南朝宋宗炳《画山水序》提出的"以色貌色"都概括出了中国画在色彩方面的基本原则。

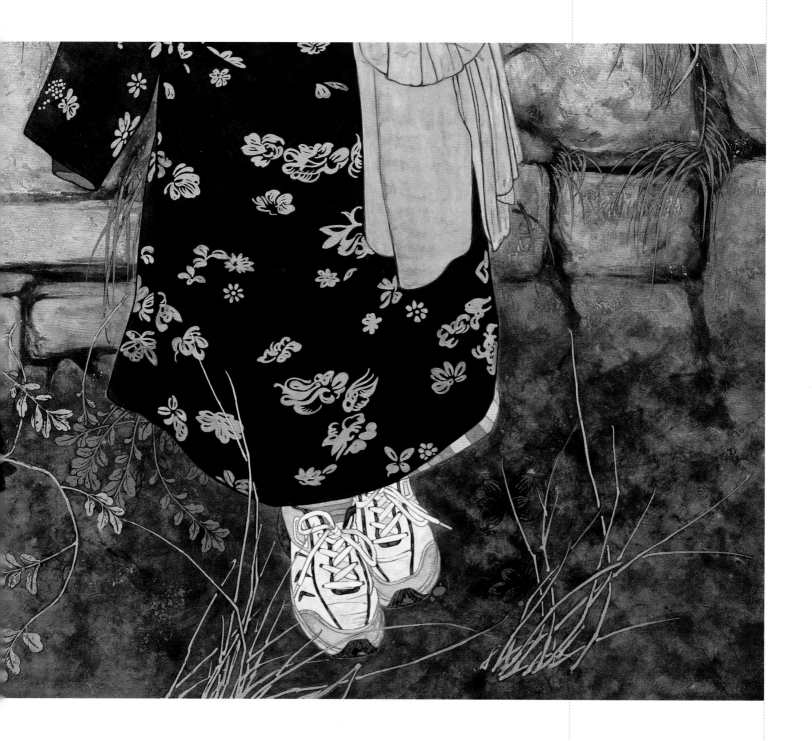

我国的敦煌艺术博大精深，敦煌壁画以其优美的造型，率性飘逸的线条，丰富而协调的色彩，再加上悠久的历史所造成的斑驳与剥落，形成了它浑厚、苍茫而神秘的艺术风格，成为我国乃至全世界艺术宝藏中的瑰宝，成为全世界艺术家鉴赏、临摹、学习的艺术源泉。敦煌壁画的色彩鲜丽，它以色彩来表现真实感和生命力，但它不像西方绘画追求的阳光下光影交互的效果，而是随类赋彩或是随色相类的艺术想象的组合色。敦煌壁画以土红、石绿、石青、黑、白为主要用色，再以变色和金加以丰富和协调，运用色相对比，同一颜色在画面中点、线、面上的均衡分布以及色彩的变通手段来取得画面调和的要求。

岩彩画虽然引进于日本，但却是我国传统重彩画的后裔，作为中国画画家，我们要学习的是我们遗失的传统，以及先进的绘画理念，以此来完善和发展我们的中国重彩画，我们不能闭关自守，也不可作拿来主义，而是要洋为中用，形成有中国特色的、有时代感的中国重彩画。

↑小草（局部）

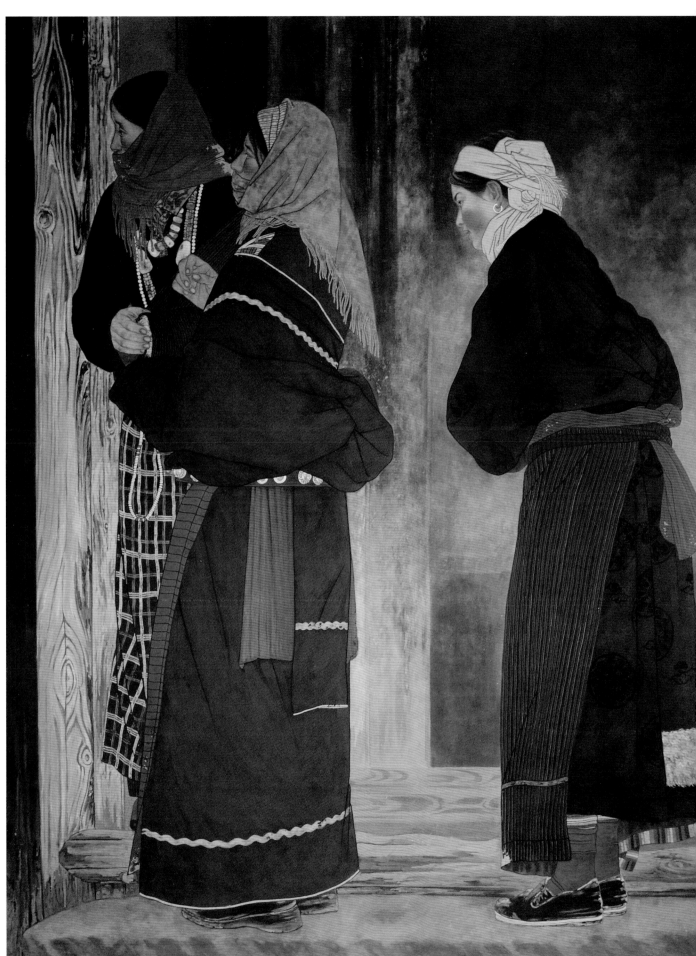

→ 郎木寺的钟声　180 cm×140 cm　皮纸矿物色箔　2008年

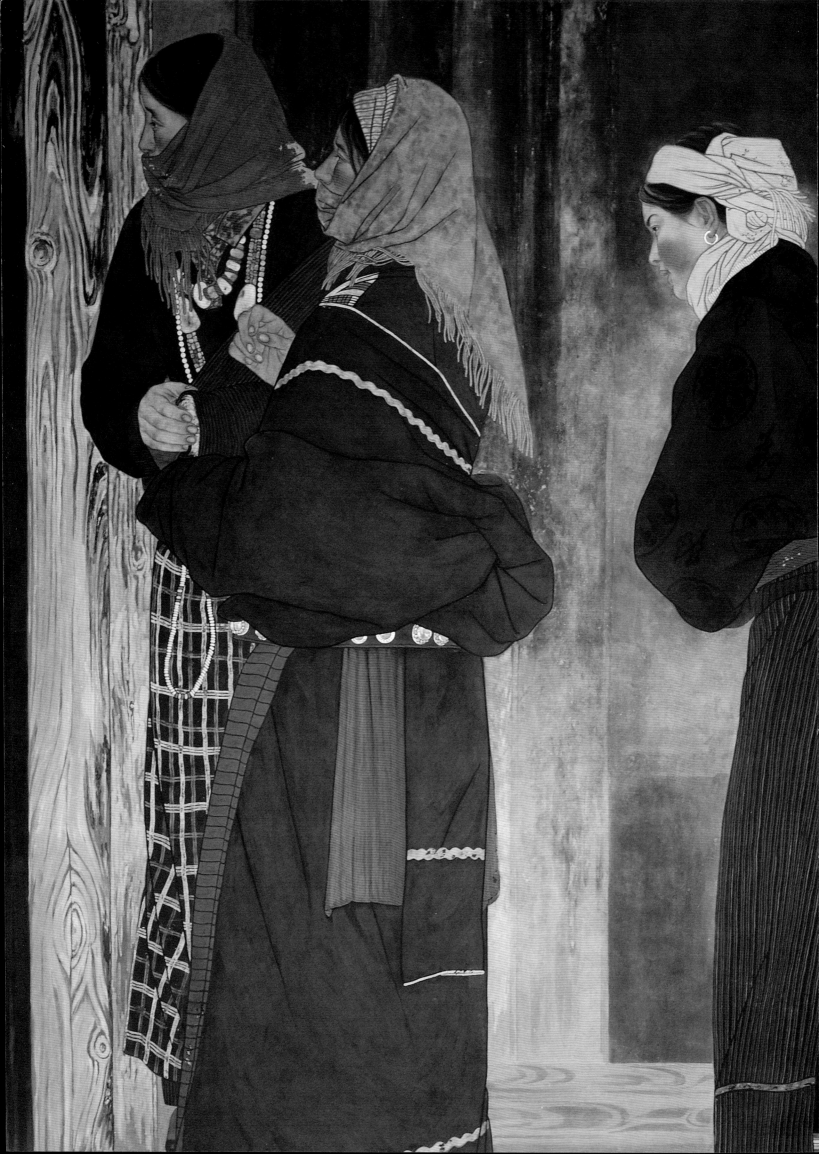

↑ 速写

　　在作品里我努力将传统的工笔画、壁画、岩彩画的元素加以融合，传统工笔画中的线是必须继承下来的，线是中国画的精神所在。另外传统工笔画中对人物形象的精雕细刻，对表情的拿捏把握，是壁画难以企及的。而壁画中色彩的厚重、亮丽、苍润和强烈的视觉冲击力，传统绢画又望尘莫及，再加上岩彩画中的用色理念和技法，便形成了这一独特的绘画形式。我的作品里几乎用的全是矿物色，整体追求壁画的冲击力，脸、手等细节处刷胶矾水定色、分染。着色时的笔触体现着画家的性情与修养，长短，大小，缓急，轻重……笔尖与画面短暂的触碰，如同一首悠扬的古筝曲，亦如一位芭蕾舞者踮起脚尖在舞台上翩翩起舞，我会全身心投入其中，享受那美妙的过程。我的作品在绘制前要花很长时间制作底色，底色制作的成功与否，直接关系到绘画过程是否顺利，好的底色能对画面效果起到事半功倍的作用。

　　对矿物色的运用，使我的画面厚重起来，效果丰富起来。这只是我创作生涯中刚刚迈出的第一步，虽然创作中不能过分注重技法，而是要关注作品的内涵，但材料正确合理的运用绝对能够提升作品的品质，用最适合的材料，最精湛的技法表达最能启迪人类性灵、提升人类审美的作品，将是我一生的艺术追求。

←
郎木寺的钟声（局部）

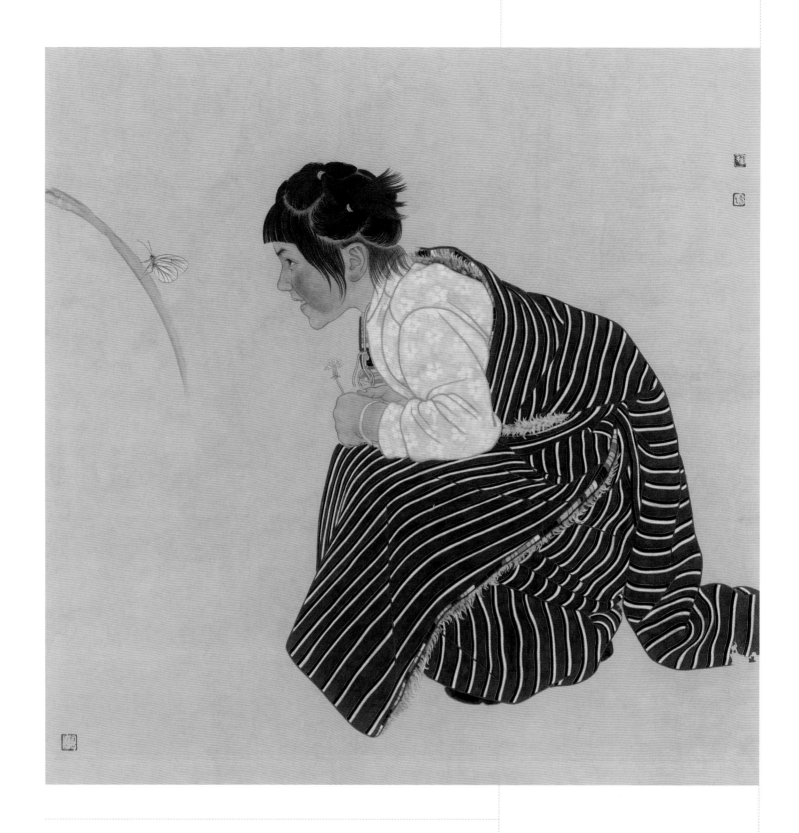

在人物画的创作过程中，孙震生从未忘记向传统吸纳合理的笔墨语言，用以架构中国画核心精神的审美范式。尤其在线条的运用上，更多地沿袭了传统的程式法则，发挥了传统工笔以线立骨的精神，凭借线的粗细长短、方圆曲直，形成抑扬顿挫、轻重徐急的节奏和韵律，成为人物造型不可或缺的必要元素。在他的作品中，那些轻柔婉转、刚劲秀挺的线条表现，分明隐含着吴带当风的飘逸，曹衣出水的沉着，一并合成线的舞蹈，在人物的各个部分飞动蹁跹。有的作品甚至仅凭几根线的简单勾勒，便将人物的形貌跃然纸上，比如女子绰约的身姿。（刘丽芳）

↑寓言　90 cm×90 cm　皮纸矿物色箔　2011年

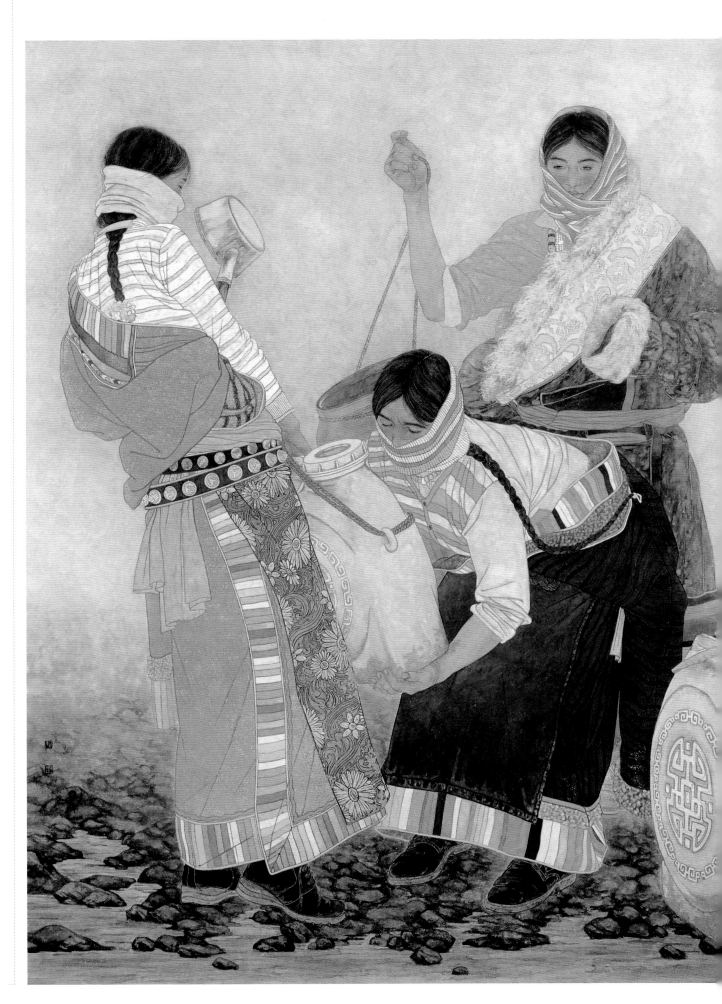

→ 纳木错的清晨　180 cm×140 cm　皮纸矿物色箔　2009年

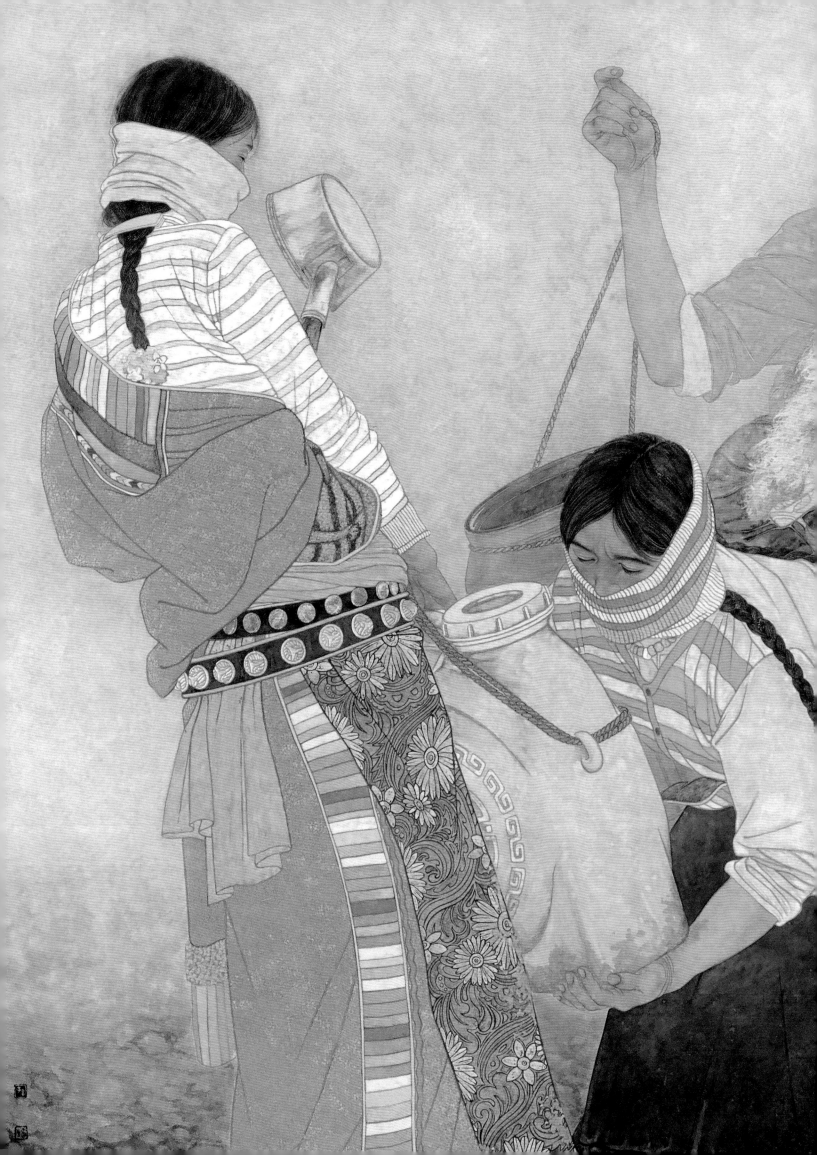

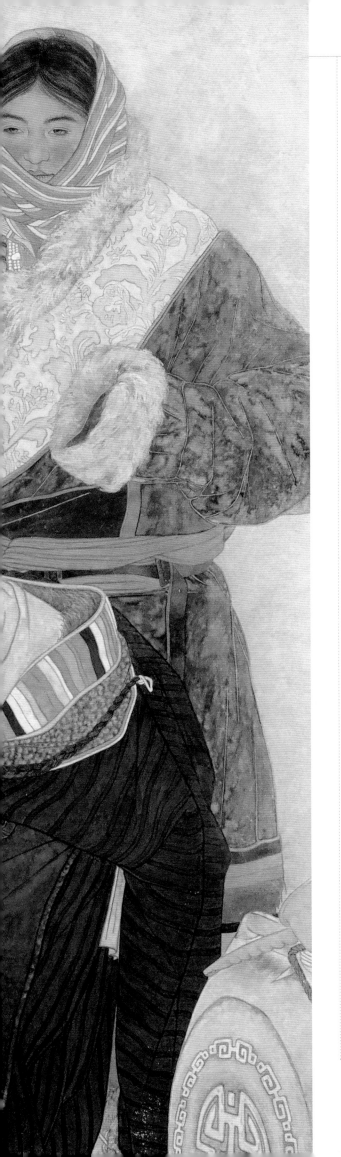

由于接受过西方素描的严格训练，孙震生的造型能力是很过硬的。特别是在工笔人物的创作方面，远承徐蒋体系的笔墨精髓，近得何家英老师的言传身教，在形神的塑造上更接近清新秀逸的审美之风。他的人物刻画更多运用了西方造型手段，讲求外形、质感、肌理等方面审美视觉的真实感。同时，他把透视、光影、比例等要素引入人物的构建中，使人物形象愈加立体和丰满，体现出与传统工笔有所不同的造型特点。但是他认为太过追求西方古典主义的写实和精准，未免会陷入僵化的格局，有失中国画的根本要义。因此，他在运用西方素描的基础上，又恰当地融入了中国写意的某些因子，使笔下人物在形之真切以外，又多了几分主观情绪的抒发，从而实现了传统笔墨和现代造型之间的高度统一。他作品中的人物，常以近距的视角，突出描绘人物的形貌和神态，在形似之余亦捕捉到内心的细微变化，并将之融于形神之间，构成人物鲜明的个性特征。（刘丽芳）

←
纳木错的清晨（局部）

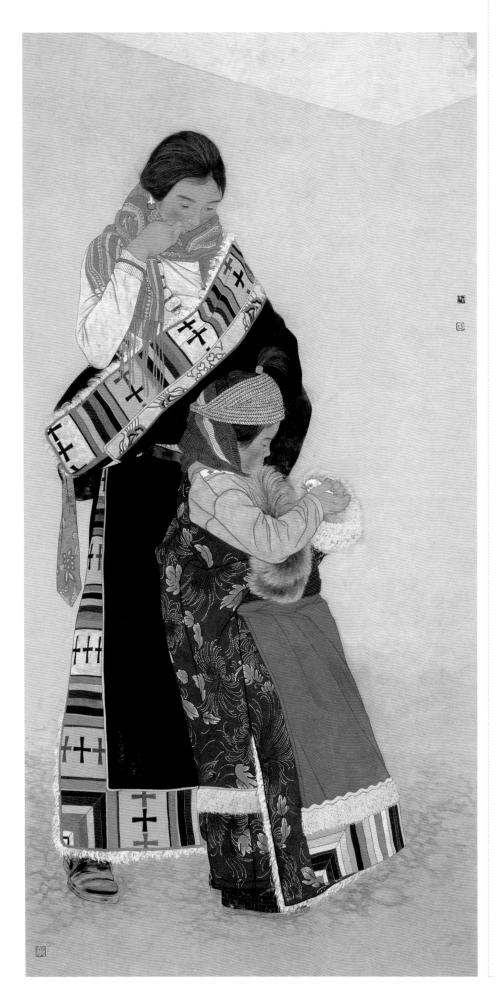

雏　180 cm×90 cm　皮纸矿物色箔　2010年

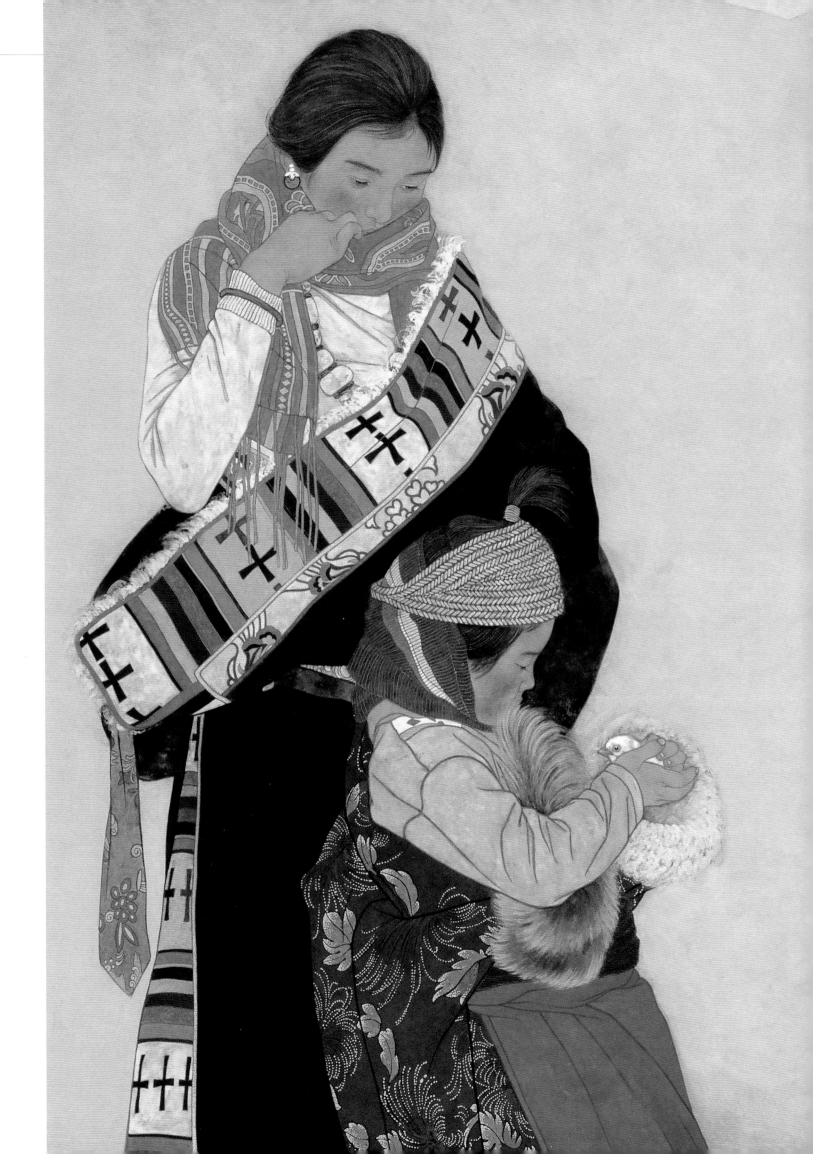

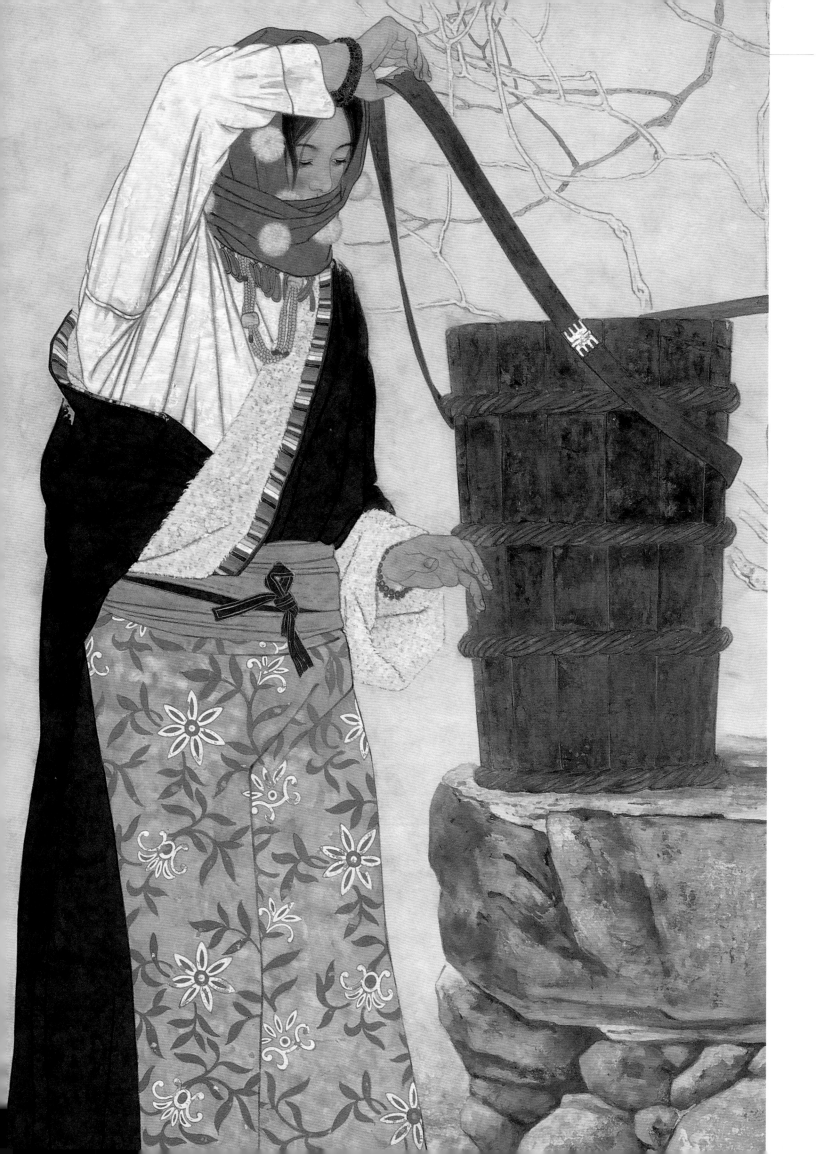

孙震生的人物画擅于运用不同的色彩表现，以达到审美视觉上的需要。尤其在他的工笔作品中，有一些采用了重彩的形式，通过深沉厚重的红、蓝、黑等色，突显人物的审美特征。由于这些颜料大都是矿物质的，所以比植物性颜料多了几分凝重感，纷呈于画面中加强了人物的质感和视觉冲击力。他笔下的西藏、新疆人物多施用浓丽色调，用以彰显地域性的人物个性和文化审美观。而在一些现代城市题材作品中，画家则以淡彩表现为主。柔和的淡色附着于人物和其他物象间，透出清丽典雅的气息。有时也会通过色彩的变化营造画面的朦胧感，使作品更趋向诗化的审美之境。很显然，无论重彩还是淡彩，画家完全打破了中国传统的色彩理念，适度借鉴了西方绘画的色彩元素，用更现代的色彩语言，塑造了极富个性的人物形象，同时也表达出画家个人的心态意绪。（刘丽芳）

→
雪霁　180 cm×90 cm　皮纸矿物色箔　2009年

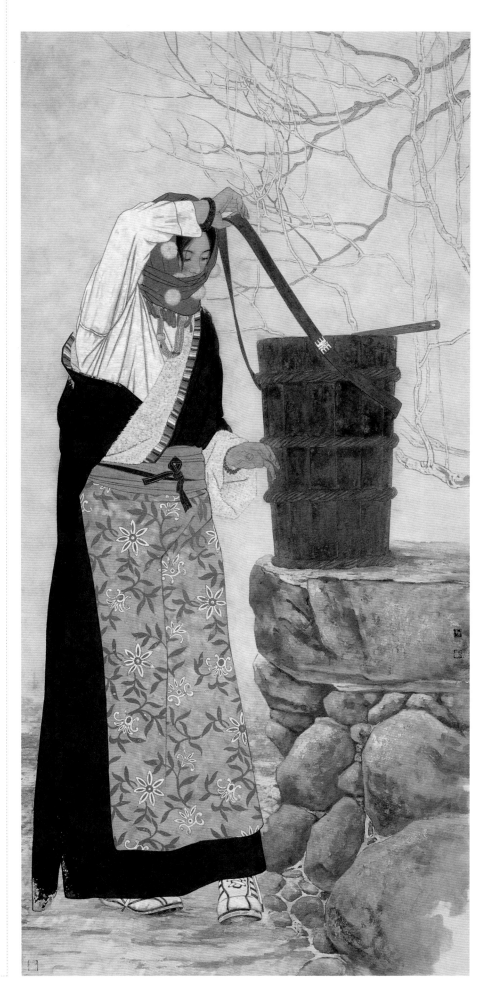

在孙震生创作的作品中，有很多是以女性为主题的。他从不同的视角、形式和层面表现出各类女性人物的风采神韵，由此体现了东方女性的温雅之美。在他的审美意识中，女性的美不再是纤弱柔顺、樱桃小口的古典模式，而是由内在的生命而溢出的动人光彩。这种美可以是朴素的、华丽的、清雅的，但一定不是矫揉造作的。因为过多的外在矫饰，会忽略内心的丰盈而成为空洞乏味的躯壳。真正的女性美是与自然、艺术、生活关联在一起的，并且会通过她的神态、言语、气质流露出来。因此他所描绘的女性，总是带着生活的印痕，展现出最动人、最诗意的一面。在他的笔下，不仅跃动着都市丽人、窈窕少女的绰约风姿，还闪现着乡村、雪域高原、边疆大地的淳朴女性，她们以各自的气质风貌构筑了不同格调的靓丽风景。或娴静如娇花照水，或粉面含春威不露，似世间清芬的花朵，演绎着从盛开到凋零的锦绣芳华。画家以敏锐的目光，抓住她们万千情态的瞬间，通过工笔或写意的形式，将活脱脱的生命呈现纸上。在这里，画家不仅注重人物形象的塑造，而且更着意于画面氛围的营造，使作品整体上涵映着极富诗情的审美创造。（刘丽芳）

↑ 有风掠过的午后
140 cm×180 cm　皮纸矿物色箔　2008年

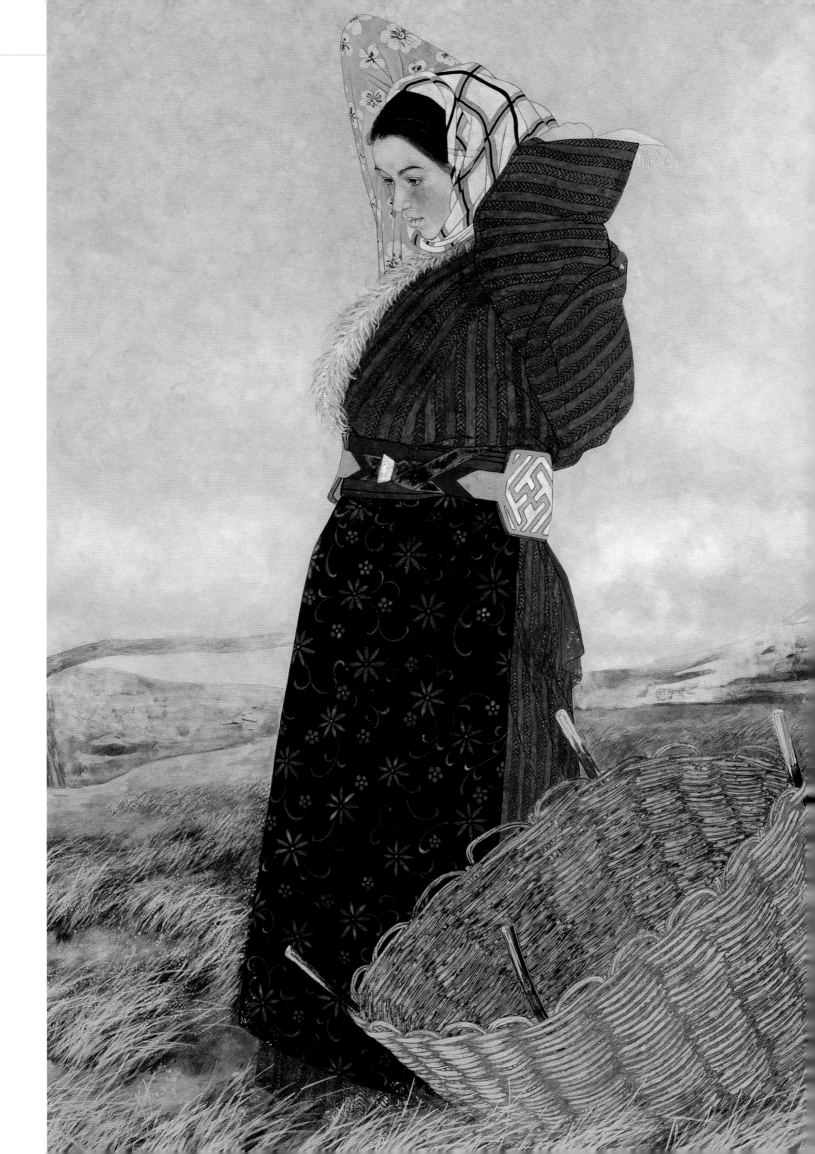

民族之花

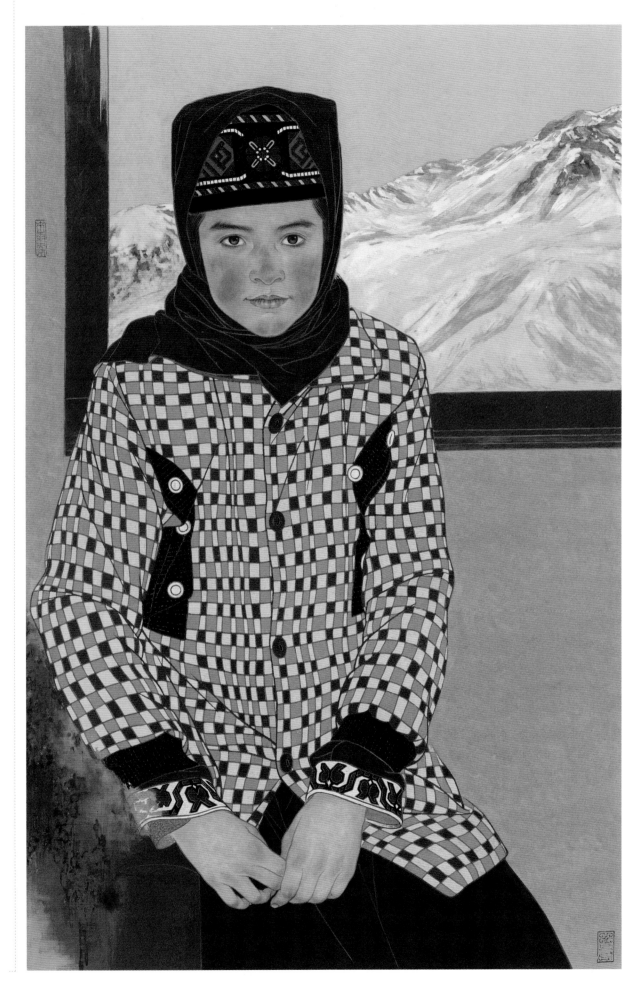

↑远山　83 cm×54 cm　皮纸矿物色箔　2014年

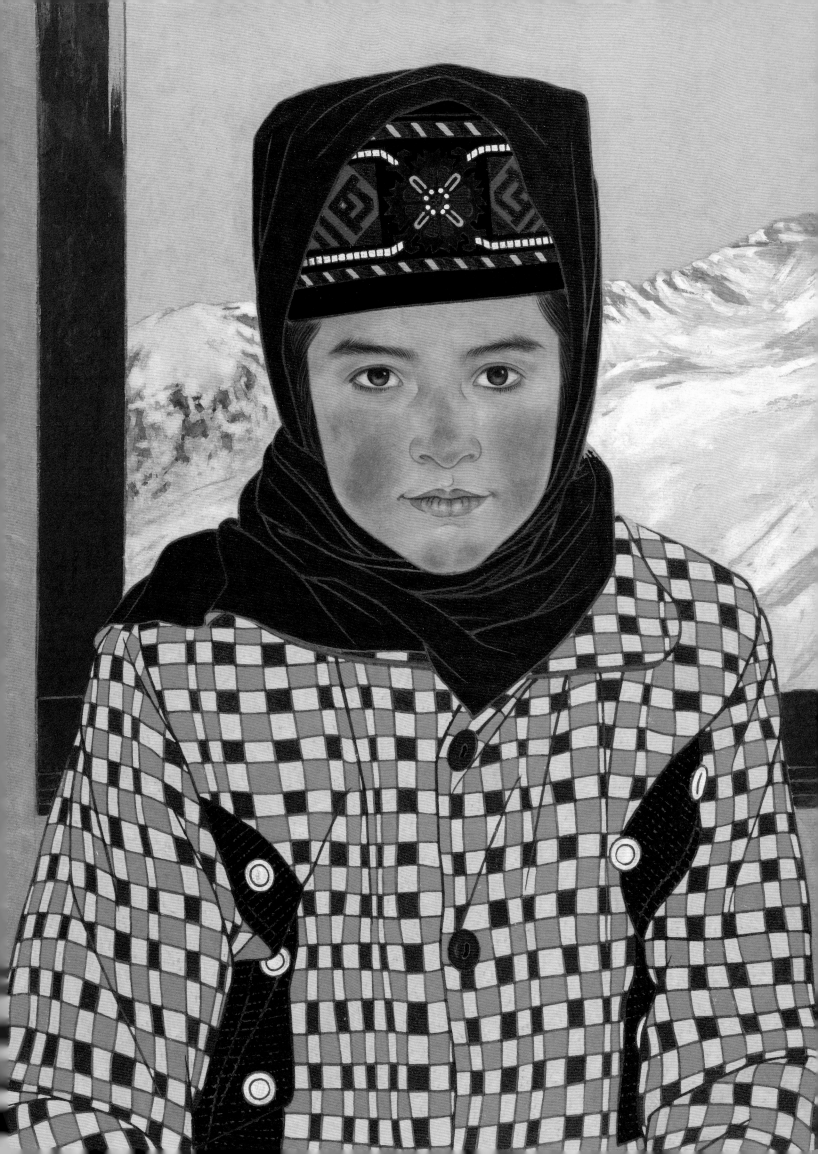

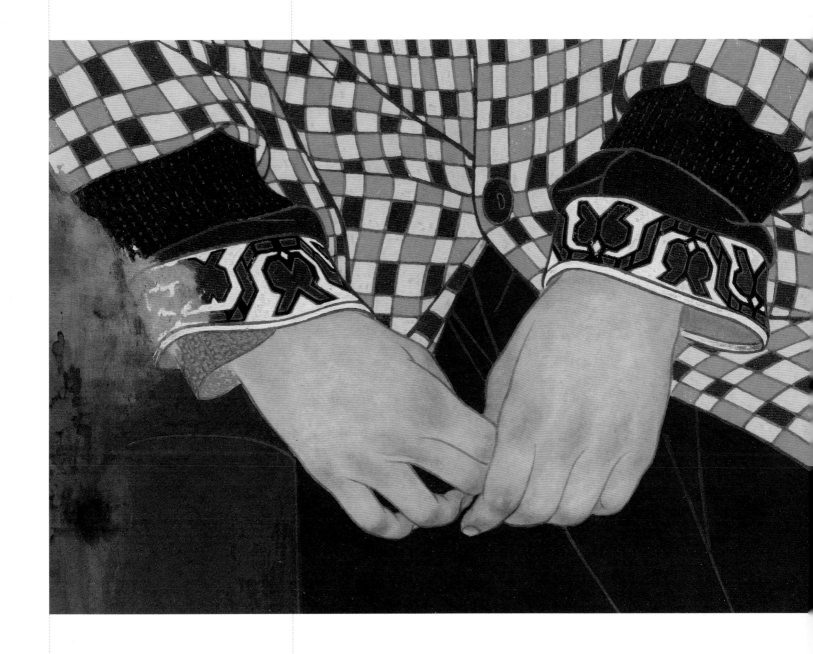

↑远山（局部）

　　孙震生的创作讲究"以形写神"，既有工笔画的严谨、细微，也有文人画的空灵旷达。他对形的刻画服从于情感表达的需要，反映出其对于工笔人物画独有的审美特征的把握，对审美趣味的追求和对于描绘对象的深切感悟。因此，他画的虽是工整细腻的工笔画，但又似工非工，"工意"中见"写意"，又于写中见工、寓工于意，充满了文人画的笔墨意趣。其作品在保持工整、细腻的风格同时，又多了一层书写性，使画面沉静而又充满灵动之气。可以说，他的艺术创作既体现了传承性，又充满了独创性。这种艺术理念上的求索，不仅是出于对传统美学理想的回归，更是针对当代文化发展方向的深刻认知与反思。（赵曙光）

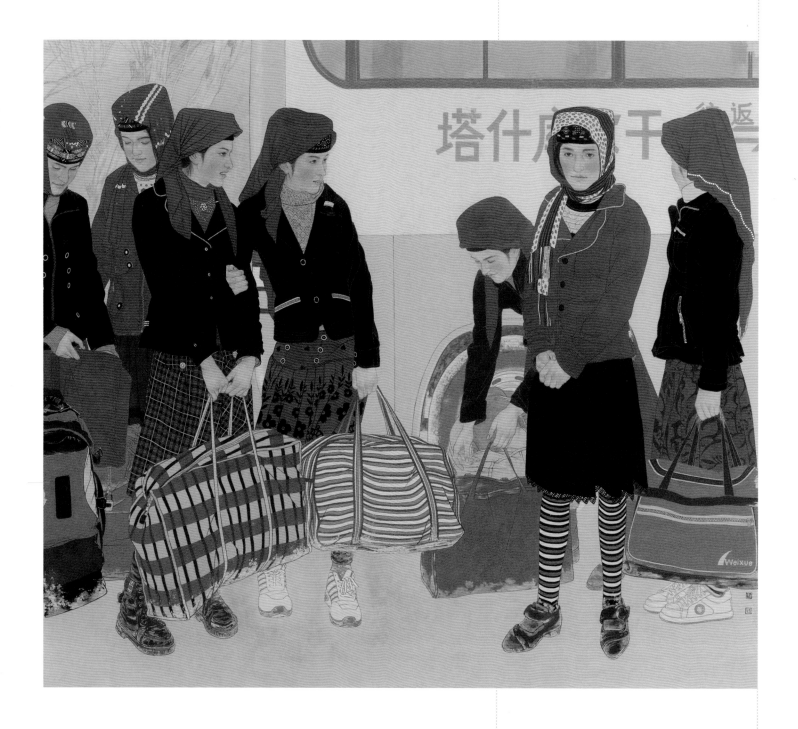

塔吉克族的民族服饰以红色和黑色为主，因此《新学期》这幅作品一开始就以
黑、红色作为主调，黑色系以铁黑、炭黑、水干黑、中灰、烧石青、烧石绿为主，
红色以朱砂、烧朱砂、朱磦、古代紫、珊瑚为主，配以小面积的纯色补色调节色彩
关系，使画面在大的统一色调下，又不失色彩的丰富与活泼。

在喀什的第三天，雪终于停了，而且是个大晴天，我们立刻兴奋起来，内心忐
忑地打车来到公交车站，看能不能有到塔什库尔干的车发出。

车站里挤满了旅客，都是来打探消息的，每个人都满脸的焦虑。有的线路已经
开通，可是大部分还在封闭中，去塔县的线路也是一样。这时，有个维吾尔族的中

↑新学期　160 cm×180 cm　皮纸矿物色箔　2011年

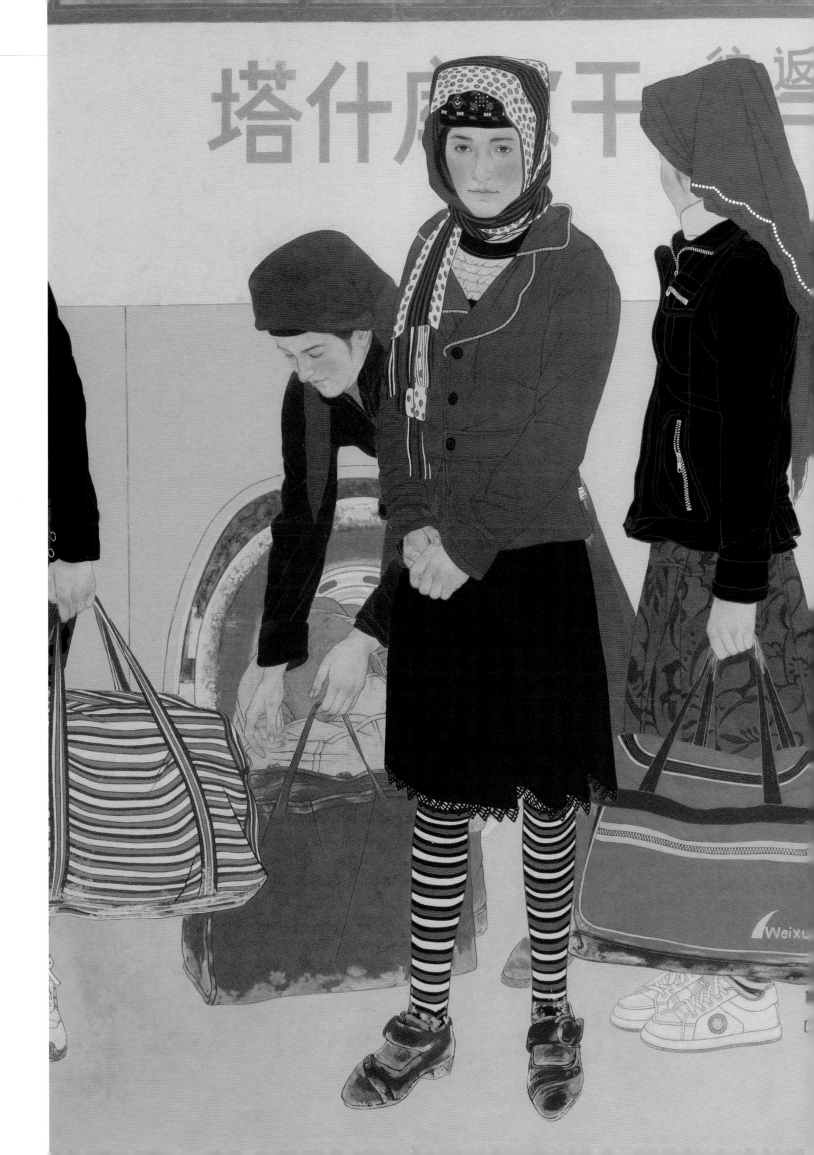

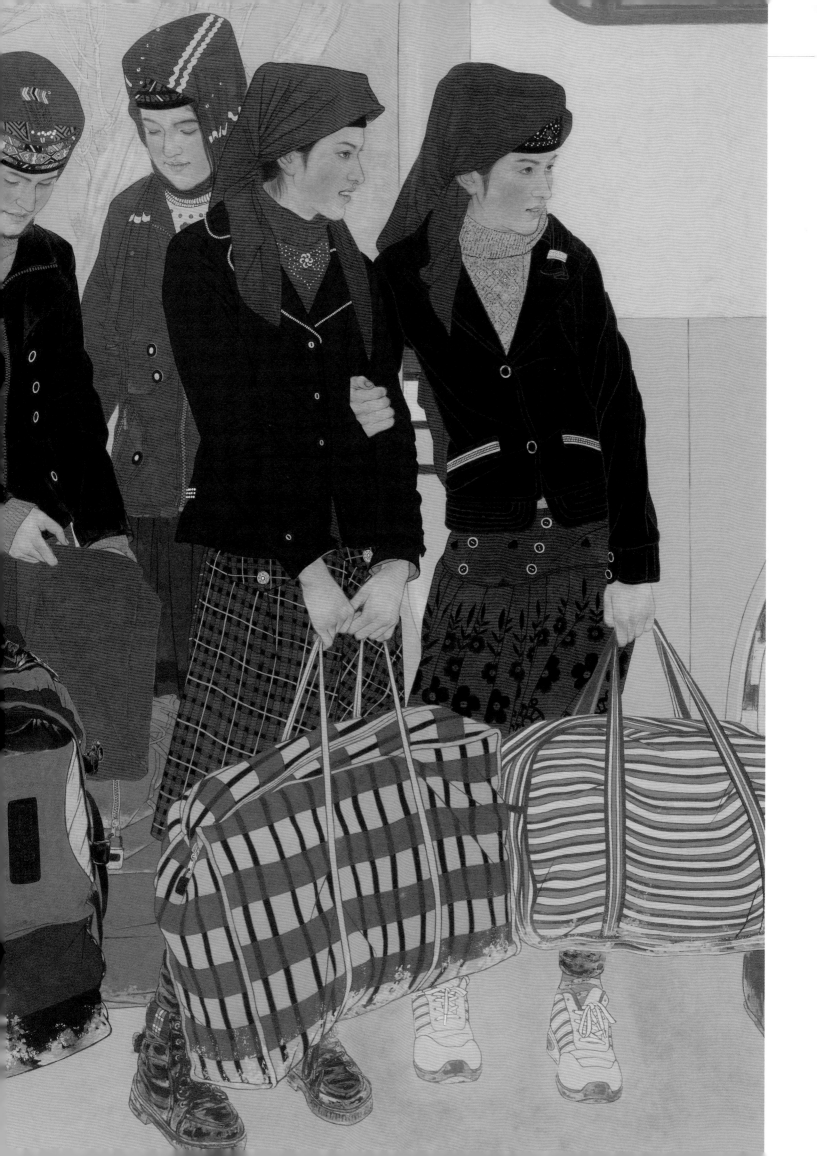

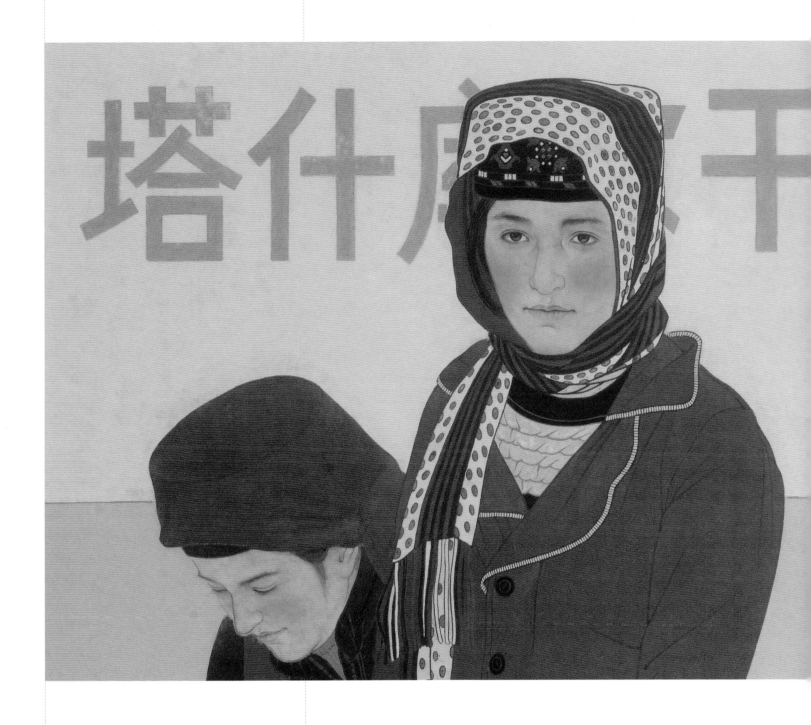

↑新学期（局部）

年汉子走过来，见我们是汉人，很热情地打招呼，问我们去哪里。他了解到我们的情况后，自我介绍说，他是站长，去塔县的车正在等通知，很可能一会就发，让我们在候车室等一等，有消息会通知我们。

大约过了半个小时，站长微笑着走过来，告诉我们可以上车了。啊！太棒了！没想到这么快问题就得到了解决！我们高兴地检票上车坐在靠前的两个位子。司机告诉我们，还有一些乘客要去旅馆接一下。

正疑惑间，大巴车停在了一家小旅馆门前，早有一堆人等在那里，大多是孩子，七八岁到十四五岁之间，看穿着是塔吉克族，每个人手里拎着一两个装得满满的袋子，小孩子拿着的就是家里农田用剩的化肥袋，大一点的孩子用的是那种廉价的旅行包。身后有几个中年人，每个人招呼着两三个孩子。见车一停，这些孩子忙不迭地拥上车来。

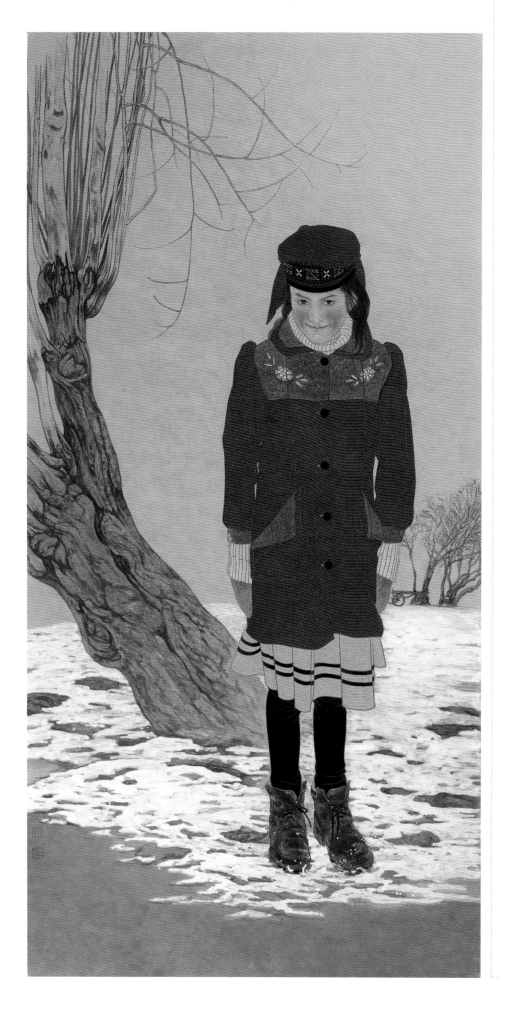

塔吉克族的语言对我们来说其实已经与外语无异了,车厢里除了我和爱人两个汉族人以外,其余都是塔吉克族,我们只能用眼神和他们交流!"你好!"一个三十几岁的男人和我打招呼,"你好!"我很欣喜,"您会普通话?""一点点!"男人有点害羞地说。于是我们便开始了虽然不太顺畅但还能进行的简单聊天。

他们这一群孩子,都是塔什库尔干寄宿制学校的学生,刚刚在家里过完寒假,学校这几天开学,家长们是送孩子来上学的。他们全都住在离塔县不是很远的乡下,但是由于高原山区道路不通,所以要步行几十里山路,坐火车、大巴辗转几百公里,折腾一个星期左右,才能来到塔县。孩子们已是满脸疲惫,却又难掩开学的喜悦,一个个在车上叽叽喳喳闹个不停,几个中学生模样的女孩子聚在一起说着悄悄话,时而抿嘴害羞地偷笑。

听到他们如此艰难的求学经历,看到他们洋溢着朝气的稚嫩的笑脸,我莫名地生起一种敬意!一种感动!

早春　180 cm×90 cm　皮纸矿物色箔　2014年

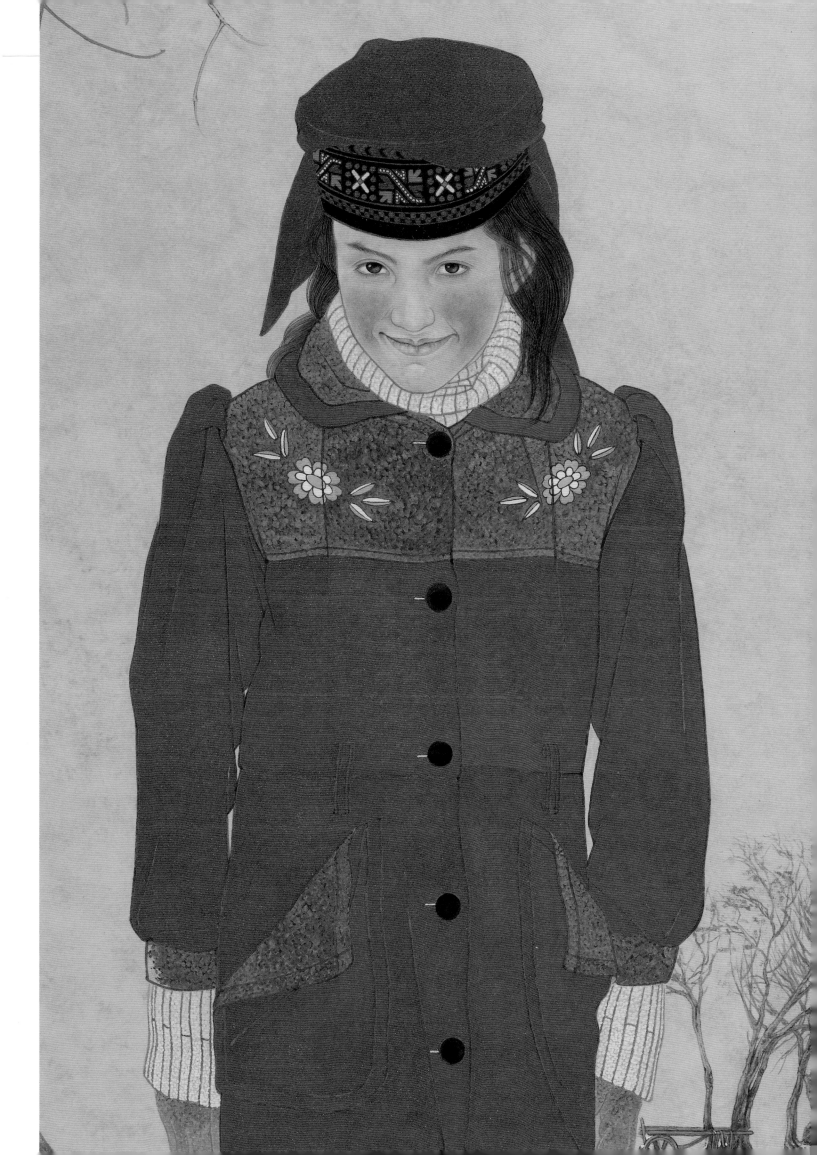

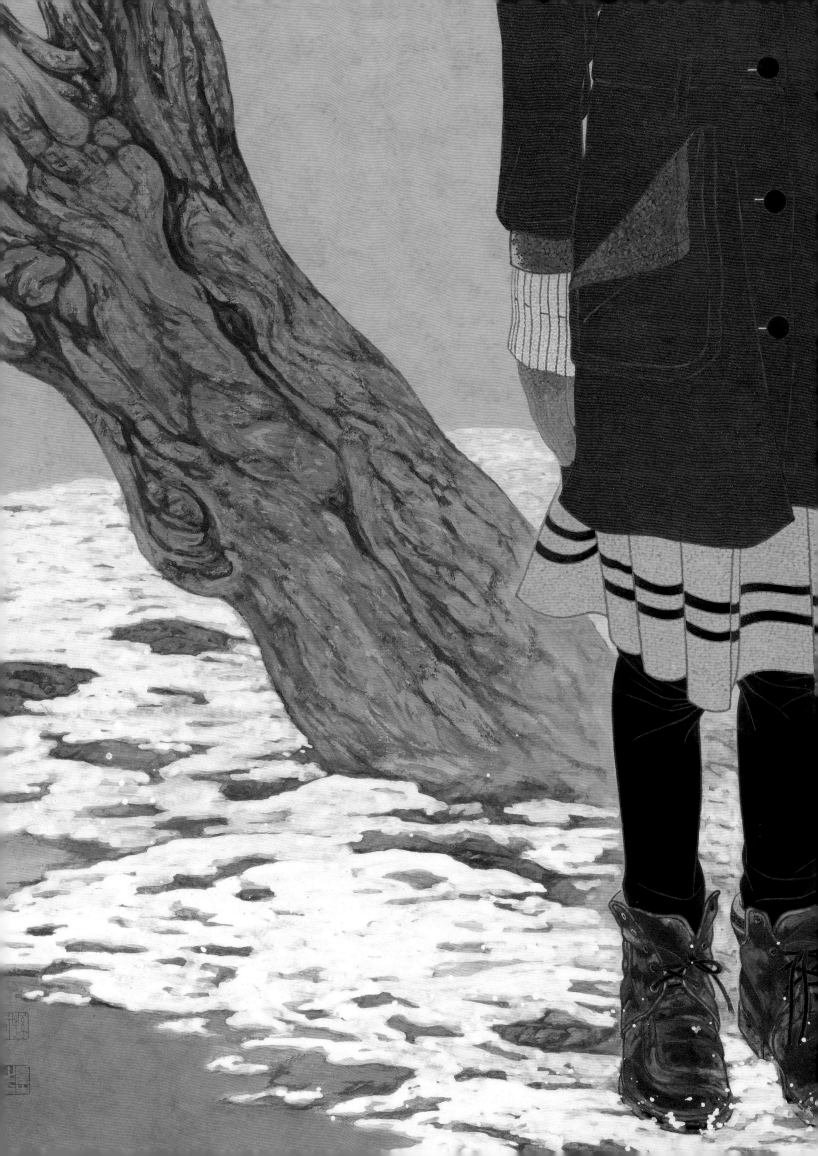

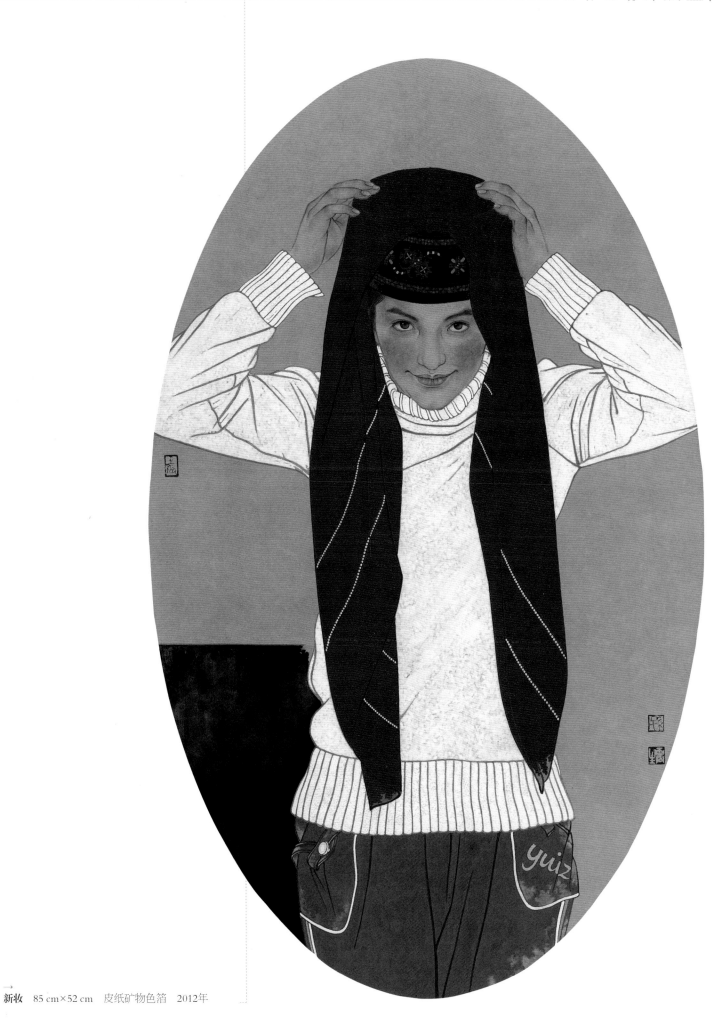

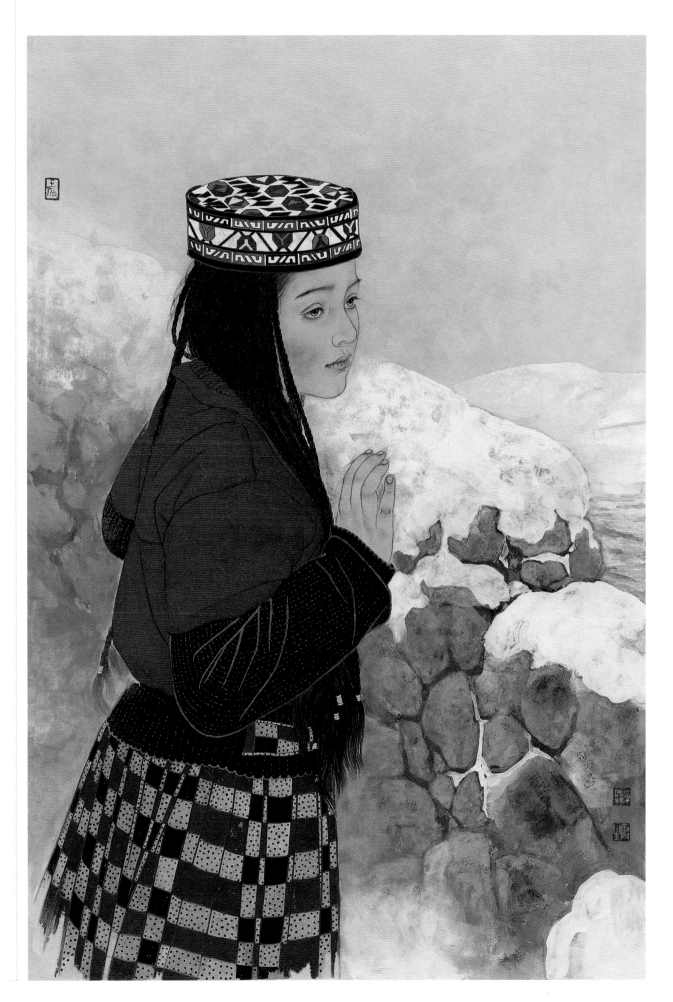

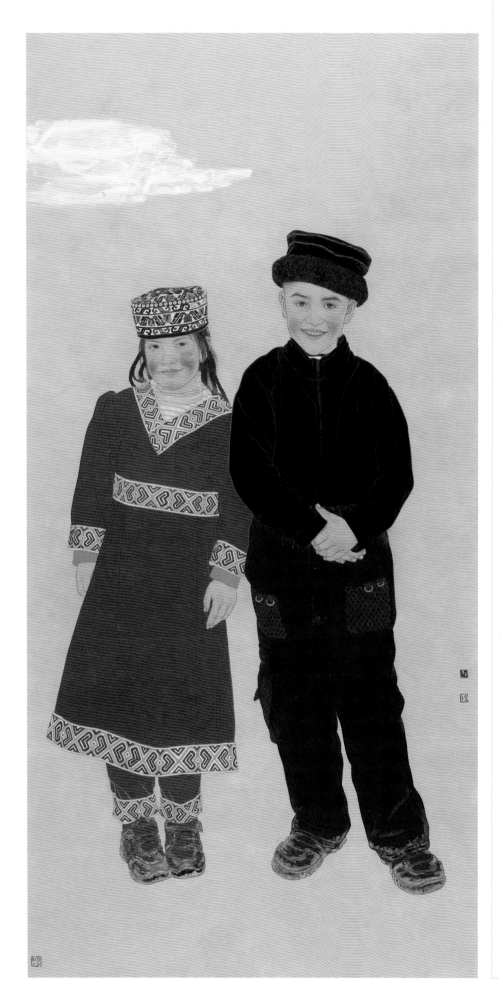

我俩　180 cm×90 cm　皮纸矿物色箔　2011年

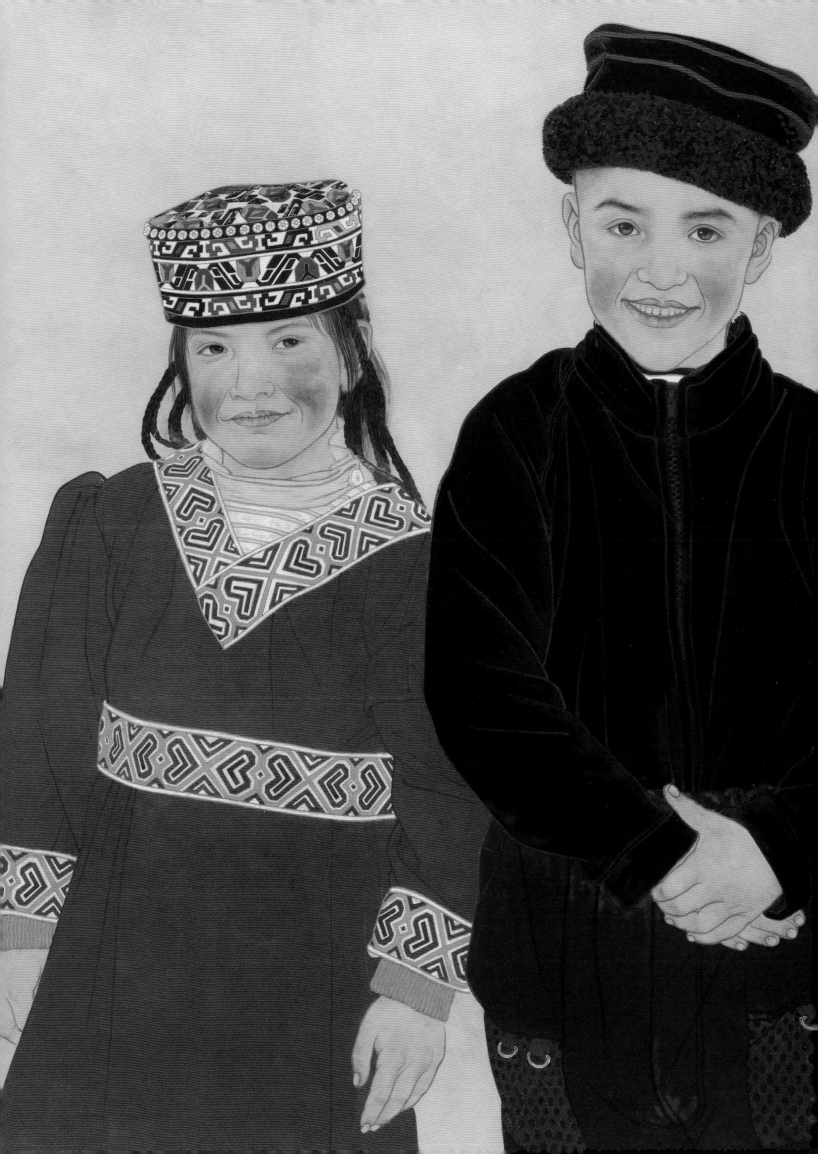

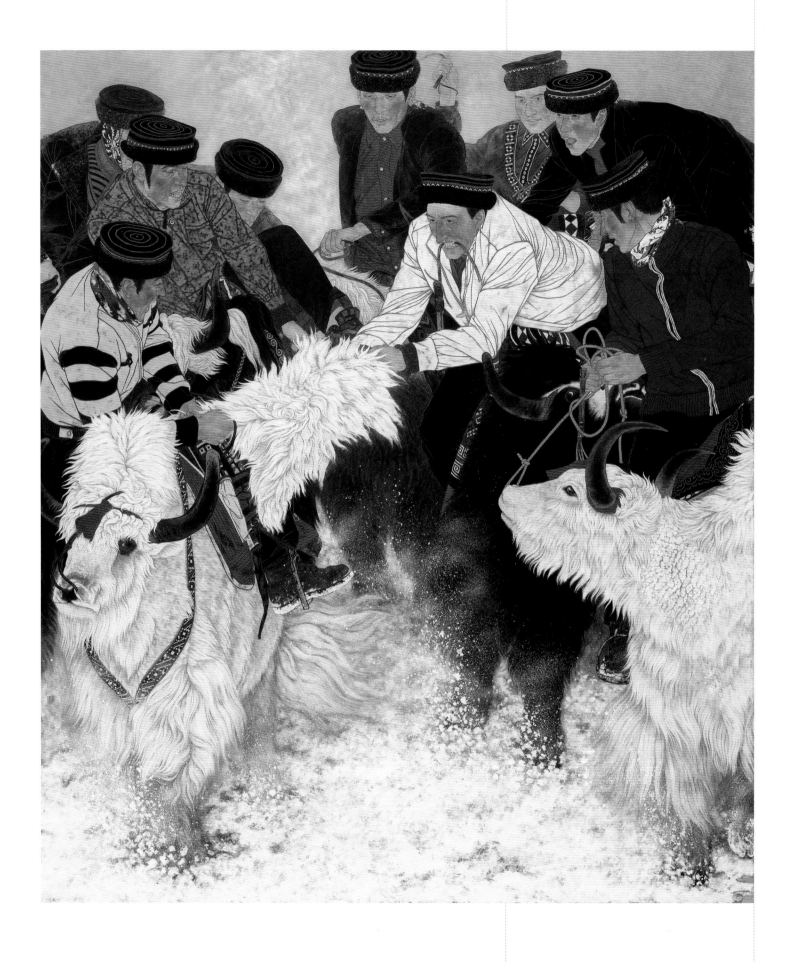

↑ 雪域欢歌　220 cm×190 cm　皮纸矿物色箔　2019年

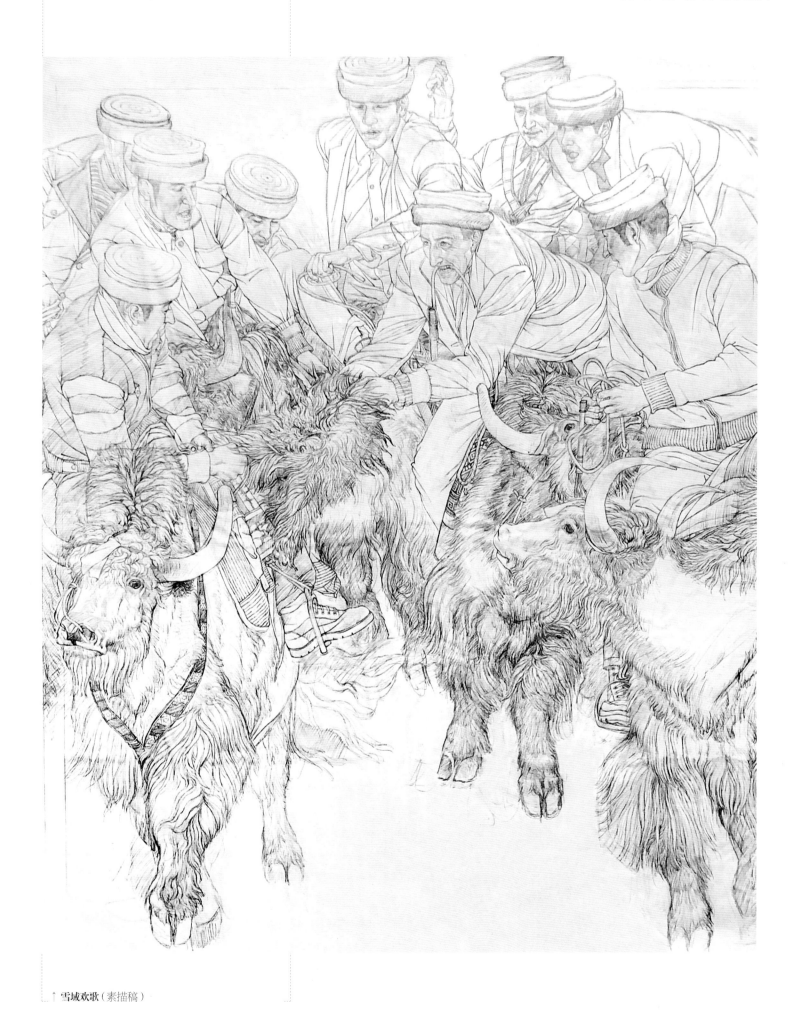

↑ 雪域欢歌（素描稿）

创作步骤

步骤一　起素描稿。根据提前设计好的人物组合和构图起稿子，我不喜欢小稿扫描放大，我喜欢铅笔起大稿子的过程，很过瘾。小稿子细节也不够充分，所以画大稿可以充实完善细节。并且根据需要，也可以做一些小调整。

步骤二　矾纸、绷纸、刷蛤粉、刷墨底。

步骤三　这幅画做的是敦煌土的底色，敦煌土用连笔一笔笔摆在画面上，颜色画出来要注意透气、匀净。可以根据需要多刷几遍，直到呈现温润效果。

步骤四　过稿。

步骤五　墨笔勾线。注意皮肤和浅色衣服、白牦牛用淡墨，深色衣服、黑牦牛用重墨。

← **雪域欢歌**（步骤图）

步骤六　黑色牦牛、黑色衣物用墨色打底，红色衣服用胭脂打底。

步骤七　铁黑、象牙黑和岩黑表现不同深浅的黑色衣物，茶色分染出白色牦牛的结构，人物的脸、手打石绿底色。

步骤八　分染牦牛毛的结构，丝毛，红色衣物用铁红、深赭石打底。

步骤九　刻画细节，这是最费功夫的过程。牦牛须一遍遍深入，用不同深浅的颜色表现毛的质感，白色牦牛用中灰、浅麻灰、象牙白、蛤粉，由深到浅一点点提出来，黑色牦牛用象牙黑、铁黑、焦茶、茶色也是由深到浅画，雪地首先用赭石和石青画出冷暖关系，之后用麻灰、水晶末一遍遍画出雪的效果。人物脸部开始用水色分染结构。用不同深浅的朱磦、朱砂、烧朱砂画红色物品。

步骤十　深入刻画人物表情，牦牛最后一遍提染，雪地用撒、喷、点的手法画出雪屑飞扬的效果，制造气氛。渲染远处背景，整体把握大关系，调整完成。

雪域欢歌（步骤图）

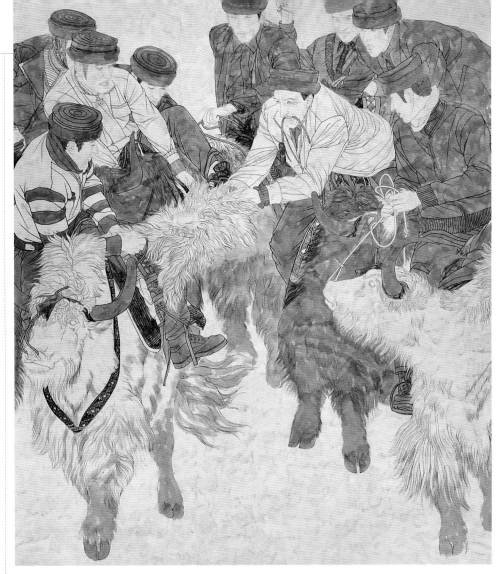

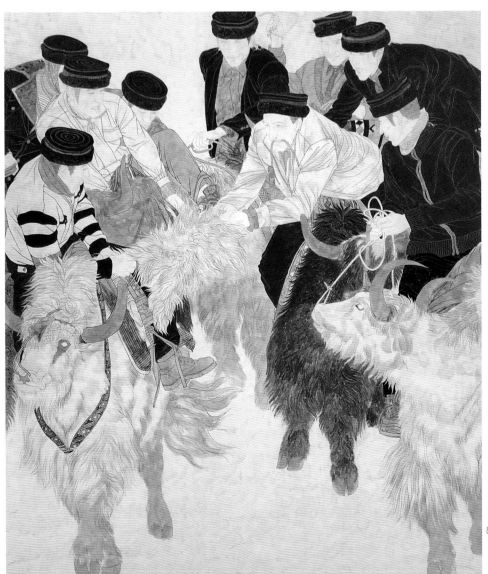

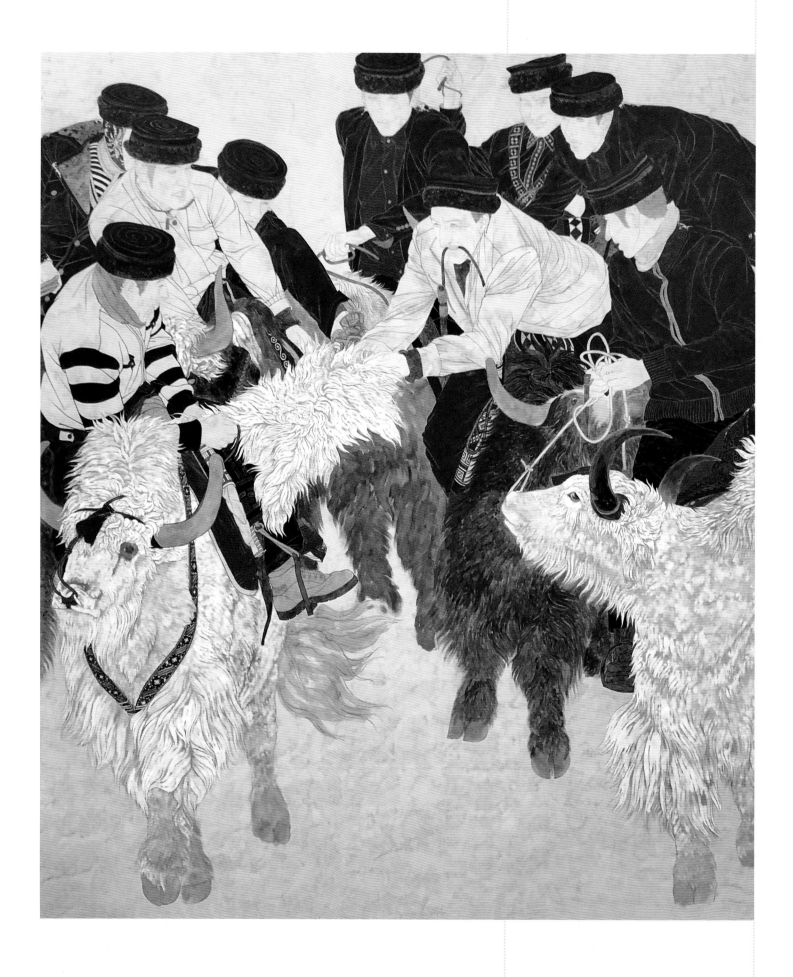

↑ 雪域欢歌（步骤图）

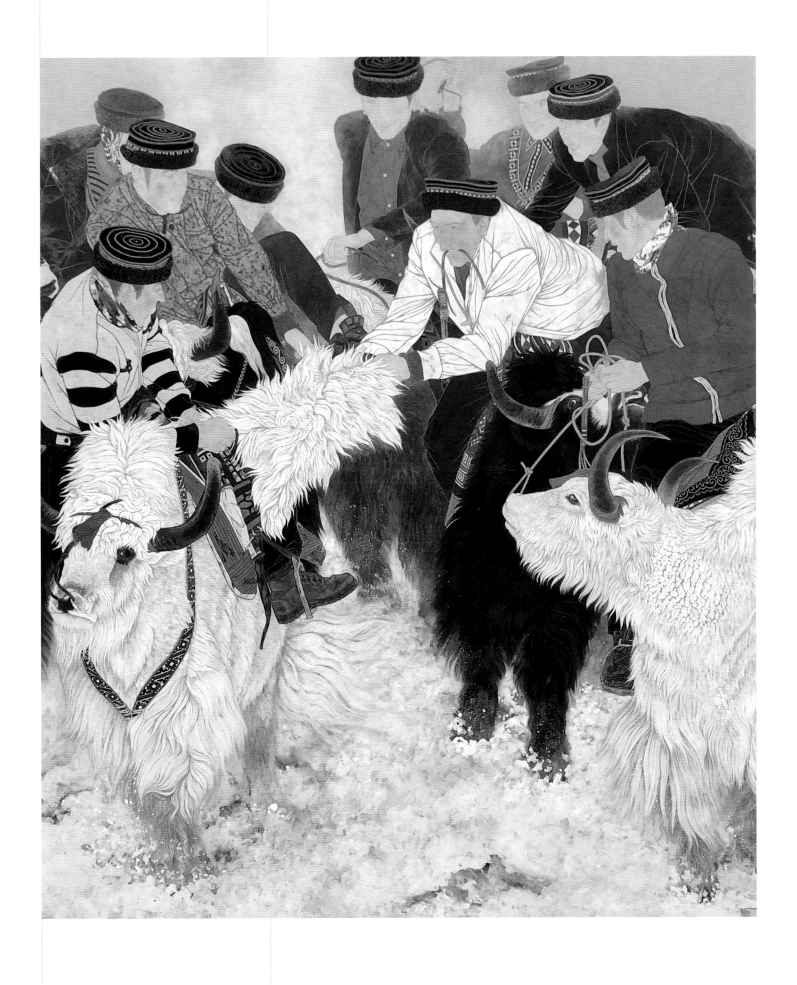

↑ 雪域欢歌（步骤图）

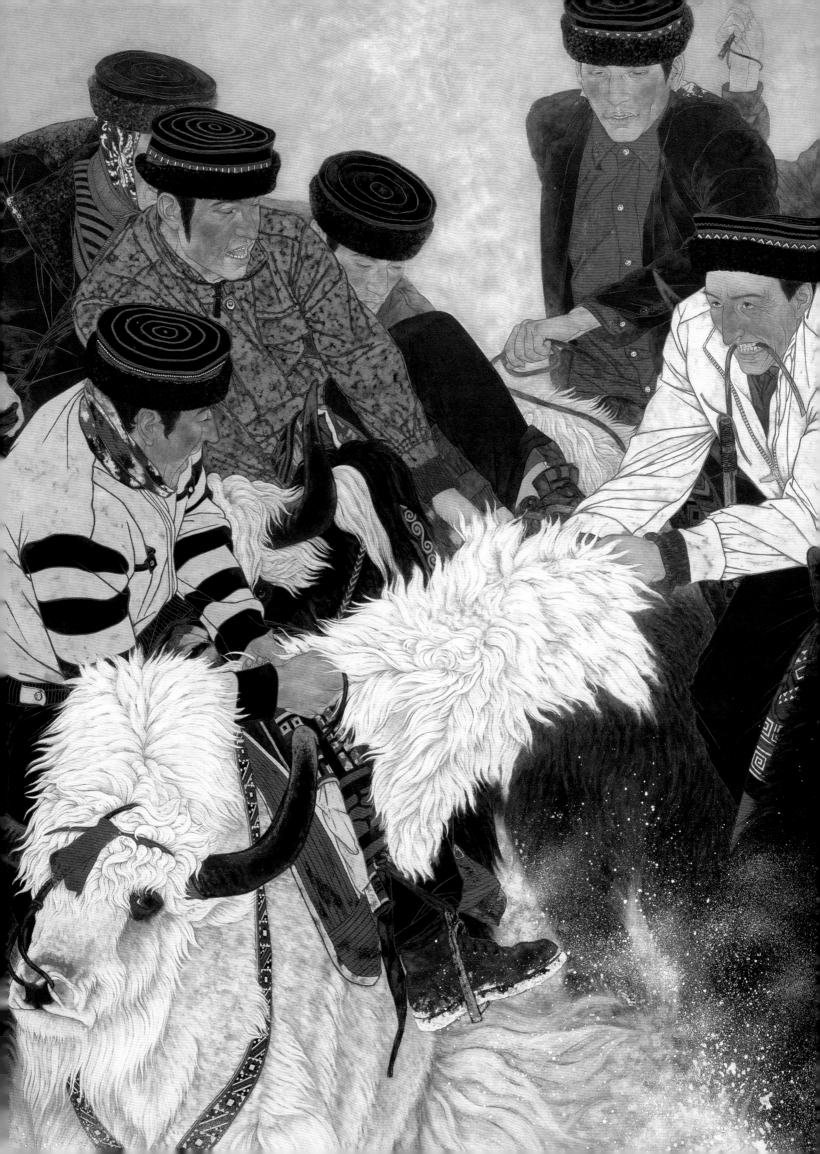

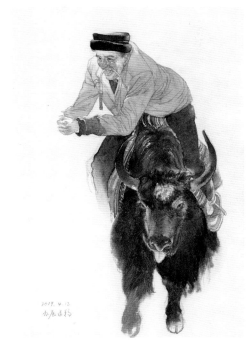

↑ 创作草图

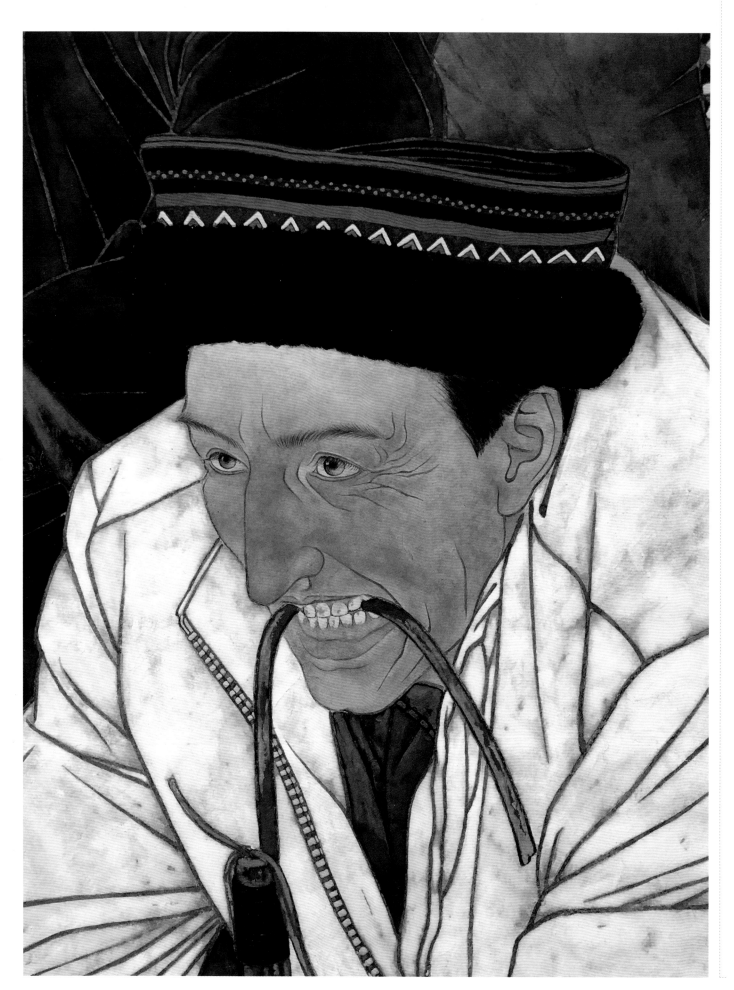

←雪域欢歌（局部）

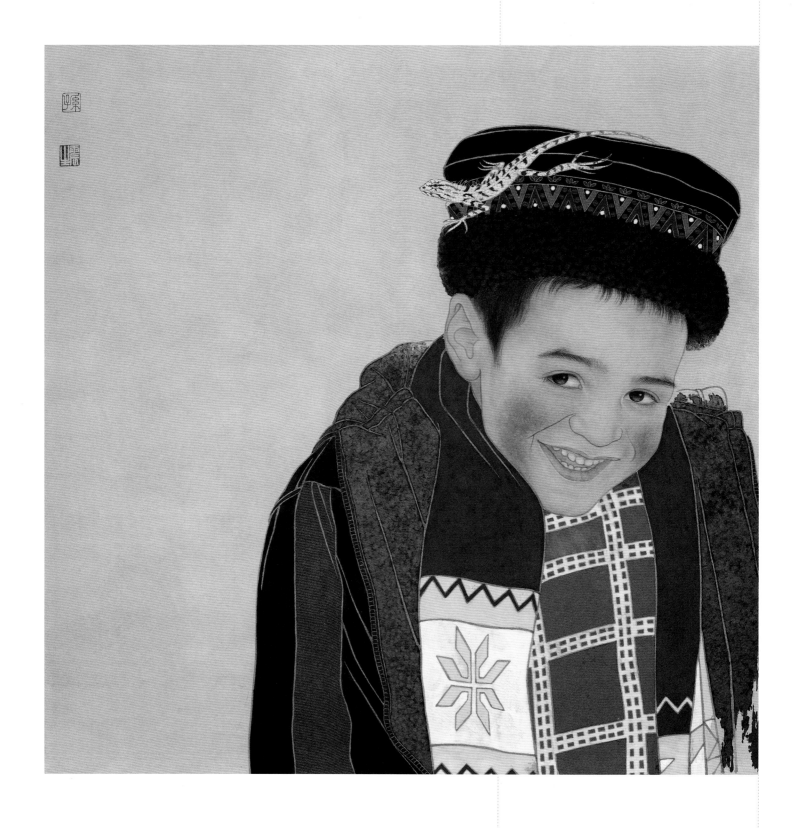

在新疆的20多天里，给我印象最深的是塔什库尔干的孩子们，他们一个个如精灵般可爱，在他们长长的睫毛下，在他们大大的眼睛里，在他们翘翘的嘴角边，无不充盈着天真、淳朴、善良与聪颖。我把他们与昆虫组合，取名"虫儿系列"，让我们将可爱进行到底！向我们已经远去的童年致敬！

↑ **虫儿系列之四**　50 cm×50 cm　皮纸矿物色箔　2014年

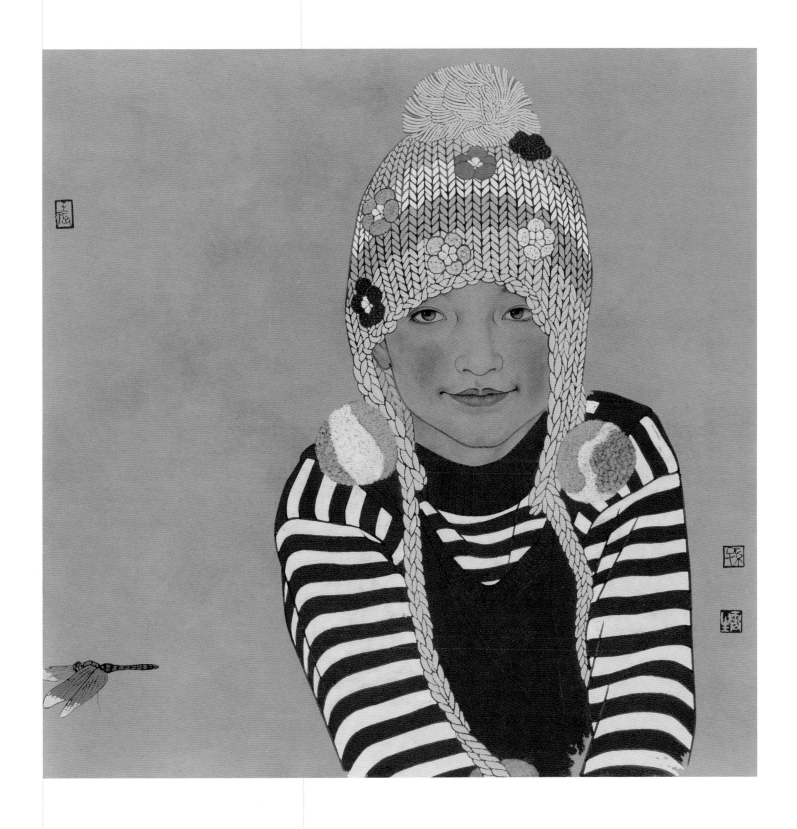

虫儿系列之二　50 cm×50 cm　皮纸矿物色箔　2012年

以新疆塔什库尔干地区的孩子们为主要表现对象的"虫儿系列"，将一个个孩童澄澈的眼神、不谙世事的纯真聪慧表现得惟妙惟肖。细细观赏画中人儿，仿佛是与逝去的童年久别重逢，画面中弥散的是一种陌生而又熟悉的亲切之感。

以真诚敏锐之心洞察世事，以真挚敏感之心体悟人情，孙震生用画笔勾勒出一个唯美的人物世界。浮生若梦，然生命之美却以瞬间的笔墨之姿永恒凝注于宣纸之上，惊艳了岁月流年。（张婷婷）

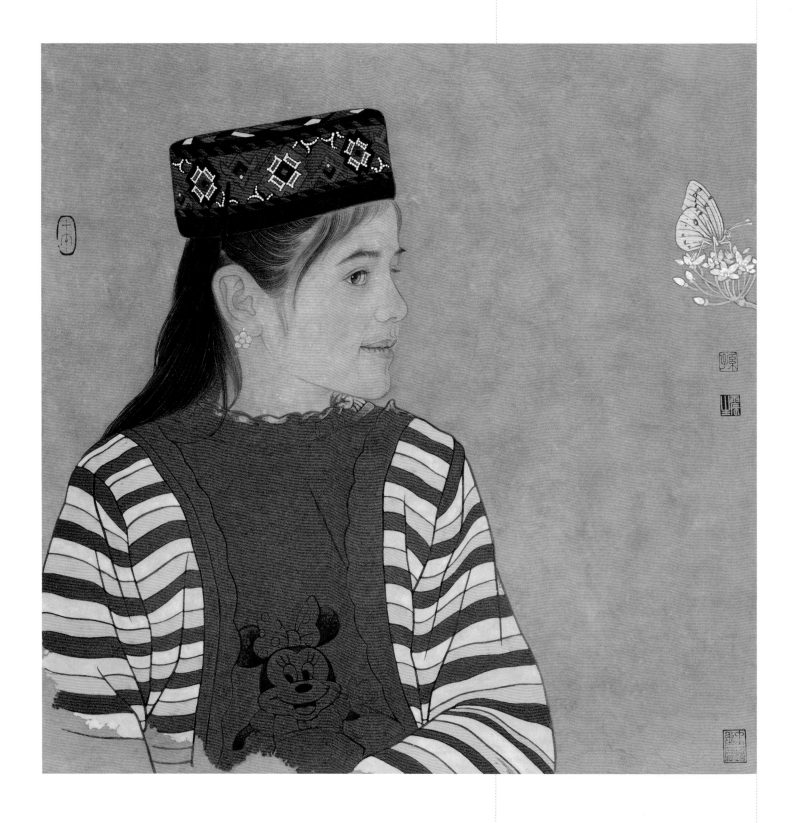

↑虫儿系列之五　50 cm×50 cm　皮纸矿物色箔　2014年

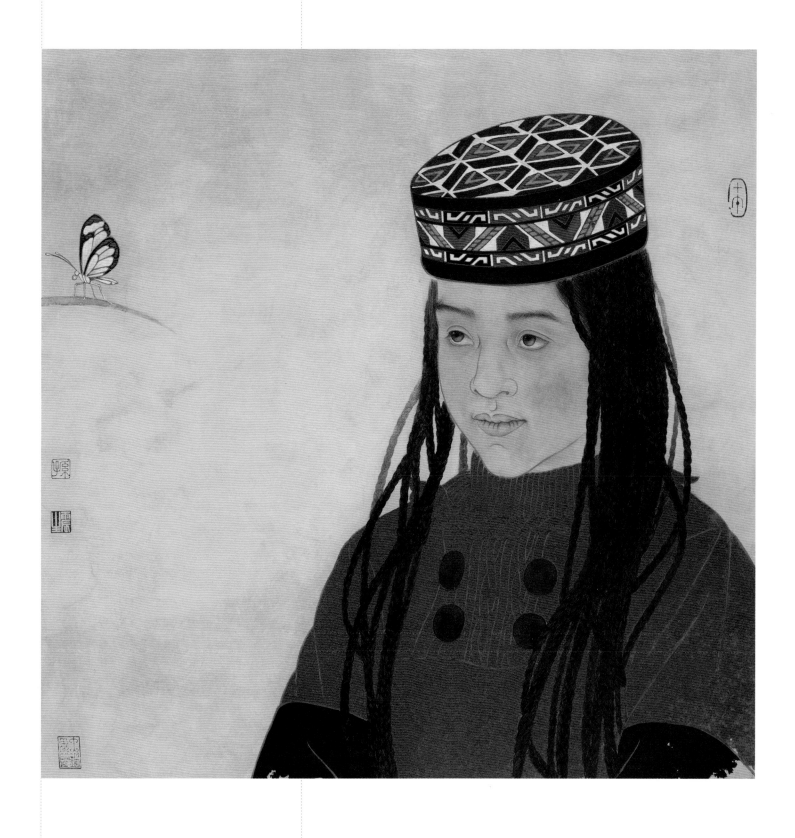

↑**虫儿系列之六**　50 cm×50 cm　皮纸矿物色箔　2014年

　　孙震生聚焦于新疆塔吉克族孩子，在"虫儿系列"里将虫儿与孩子组合于一纸，在小孩与小虫的交流中含蓄着小生命的可爱。在《新学期》与《新妆》中，他又敏锐地捕捉到塔吉克族人对红色的崇爱，以红头巾、红衣服塑造了一批中学生火热的青春形象。不仅仅因为我熟悉塔什库尔干而偏爱这些画，更缘于震生的技巧的魅力和人性的真纯。（刘曦林）

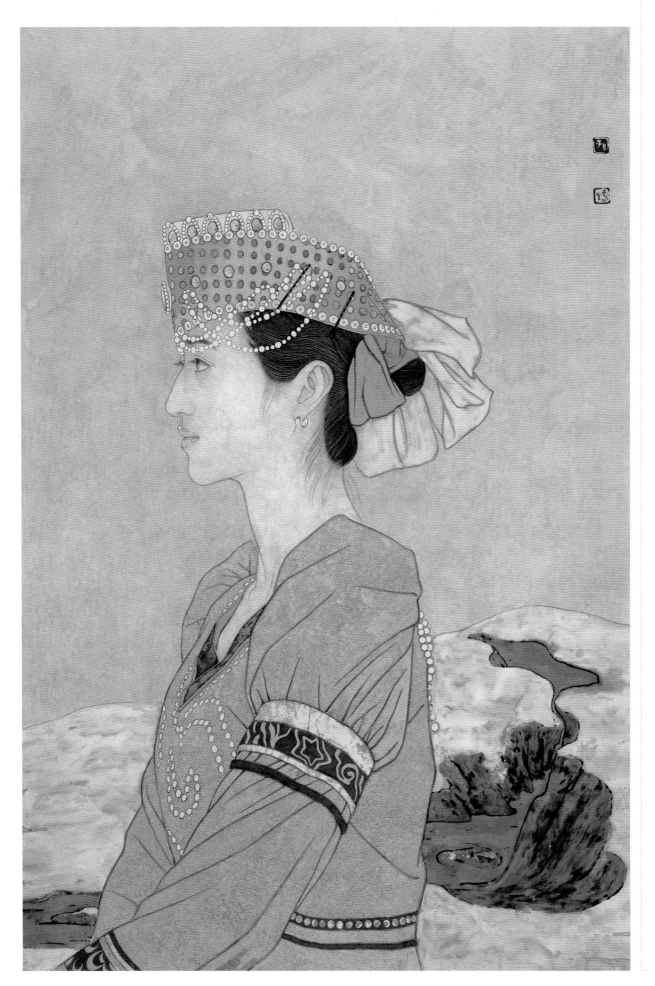

←
印象——喀纳斯　90 cm×60 cm　皮纸矿物色箔　2010年

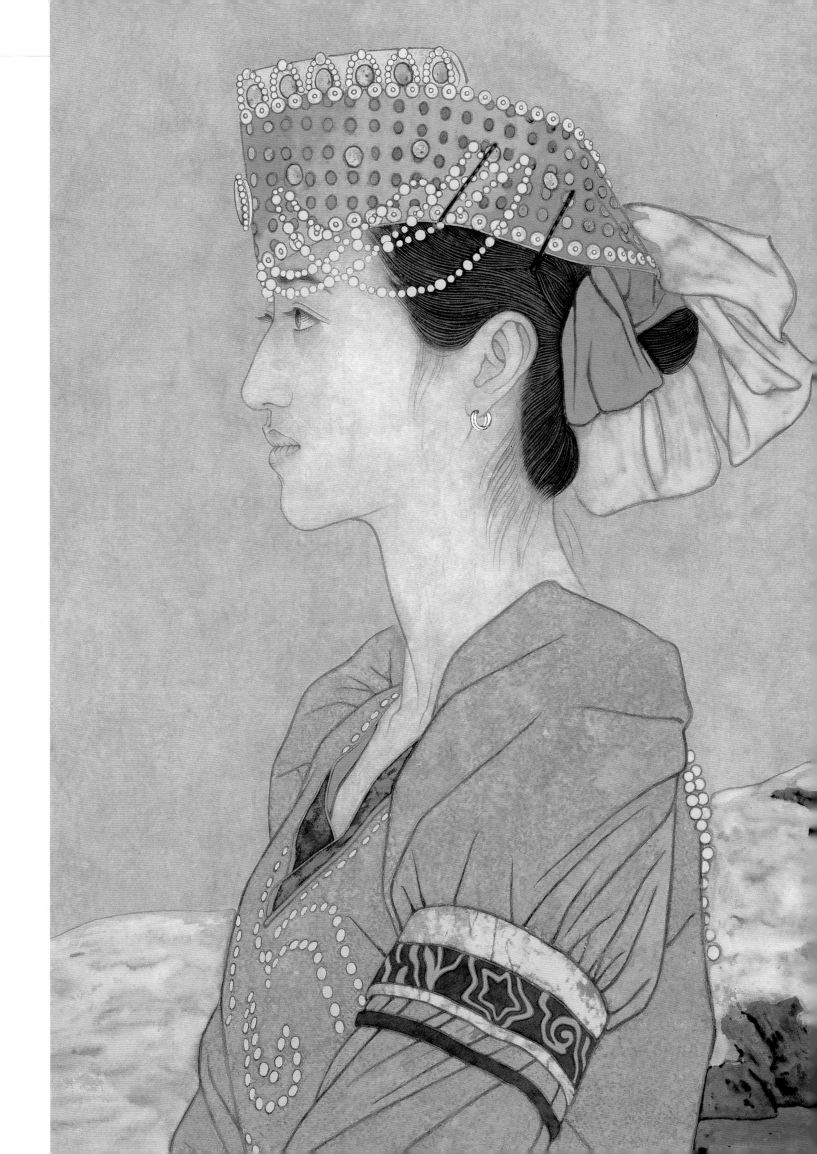

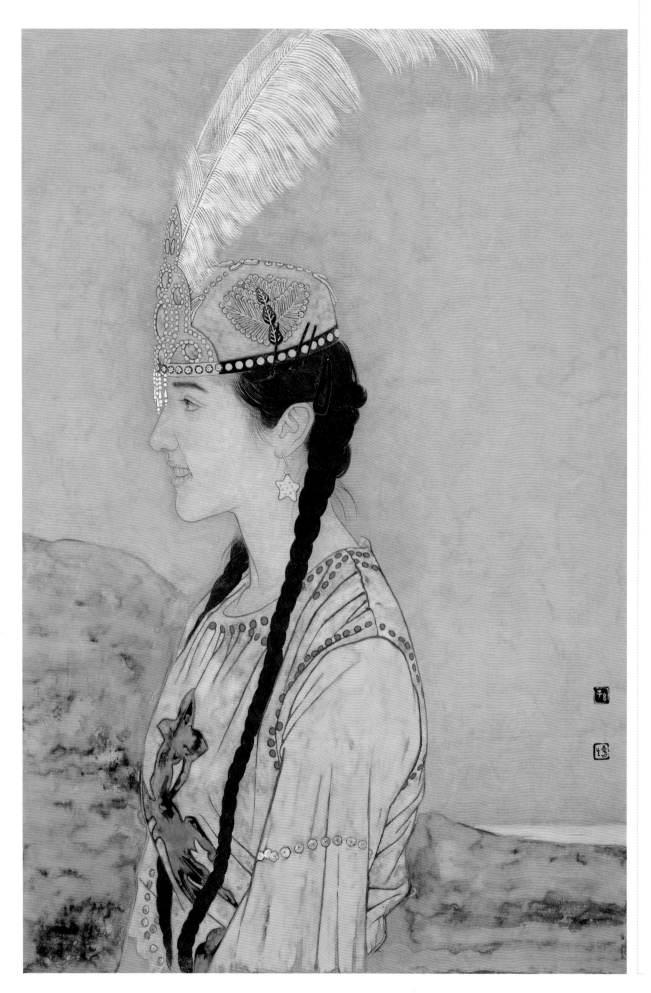

← 印象——天池　90 cm×60 cm　皮纸矿物色箔　2010年

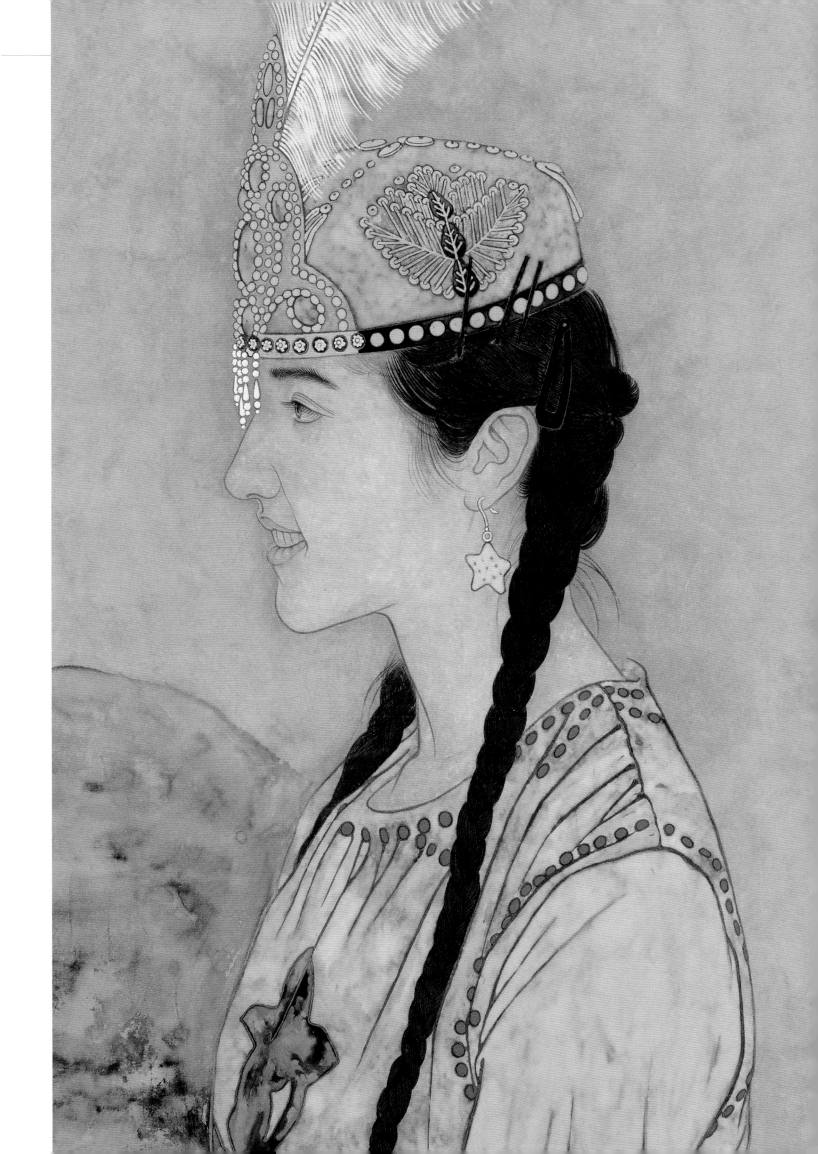

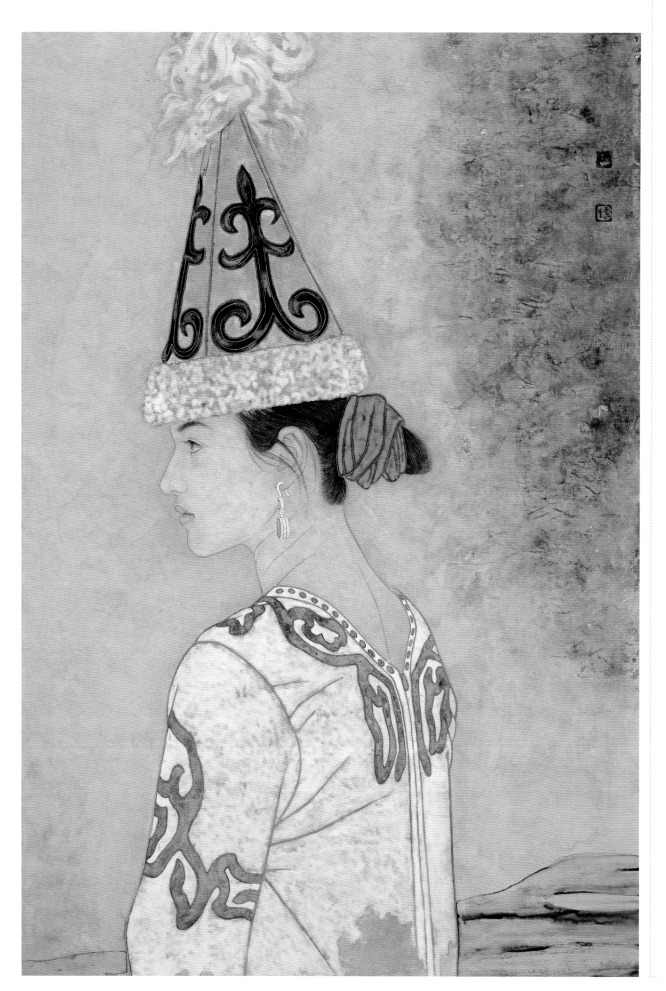

印象——赛里木　90 cm×60 cm　皮纸矿物色箔　2010年

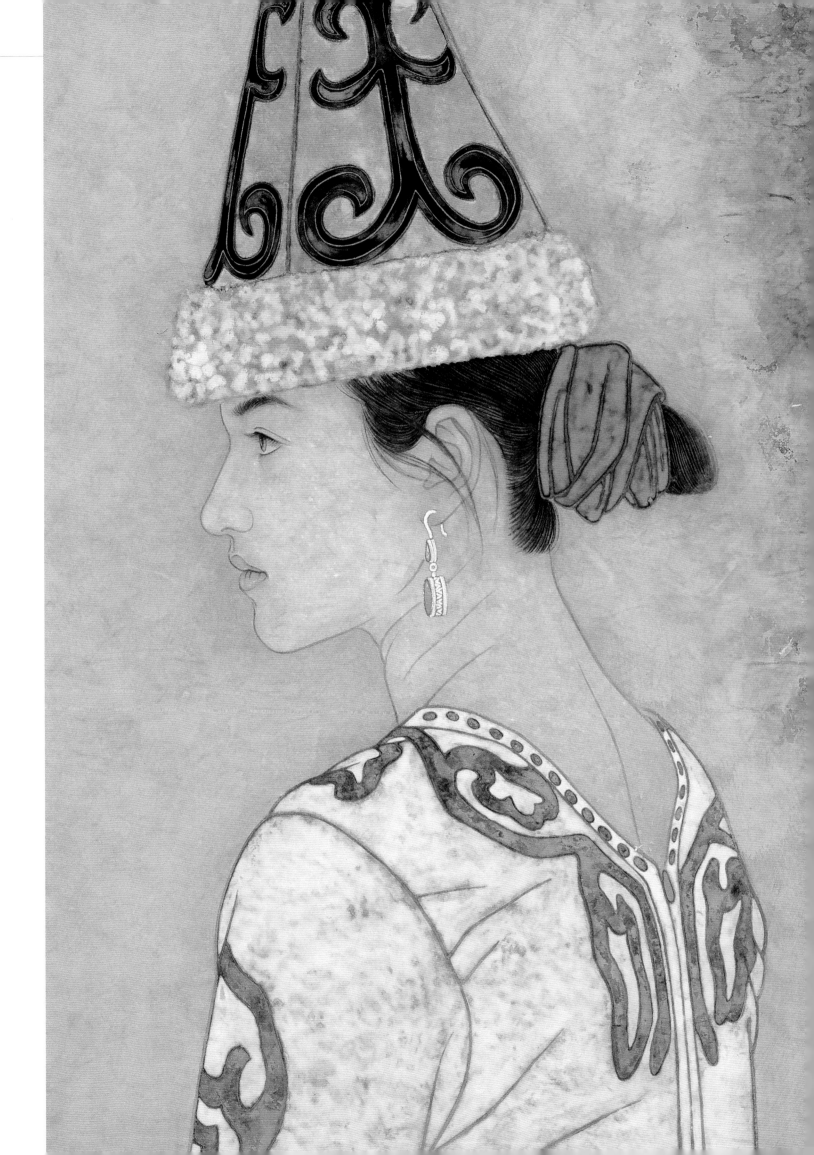

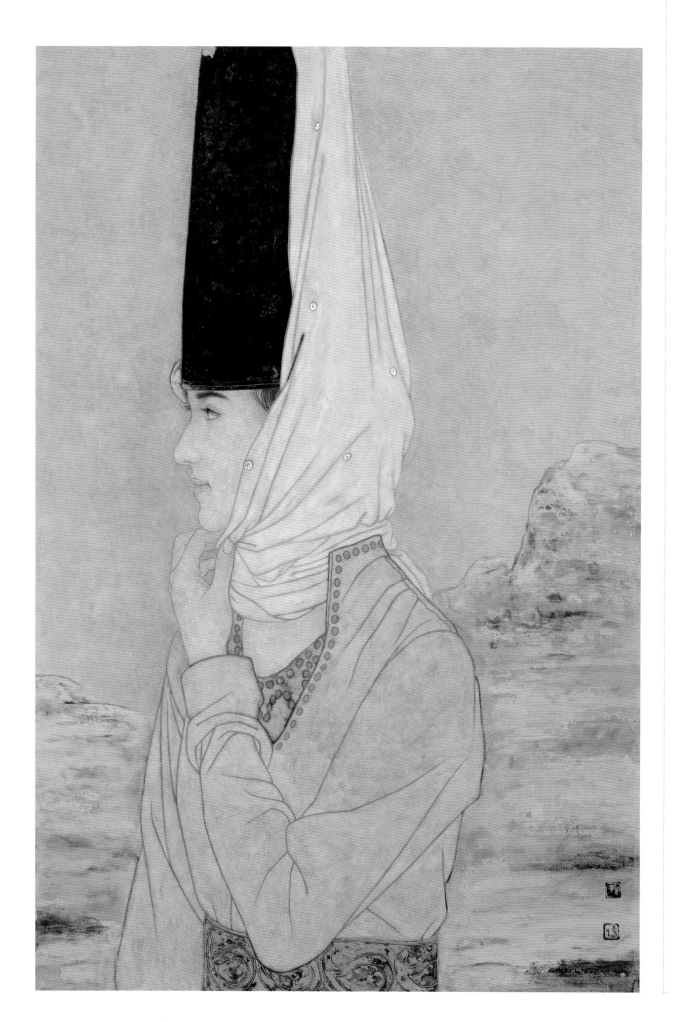

印象——魔鬼城　90 cm×60 cm　皮纸矿物色箔　2010年

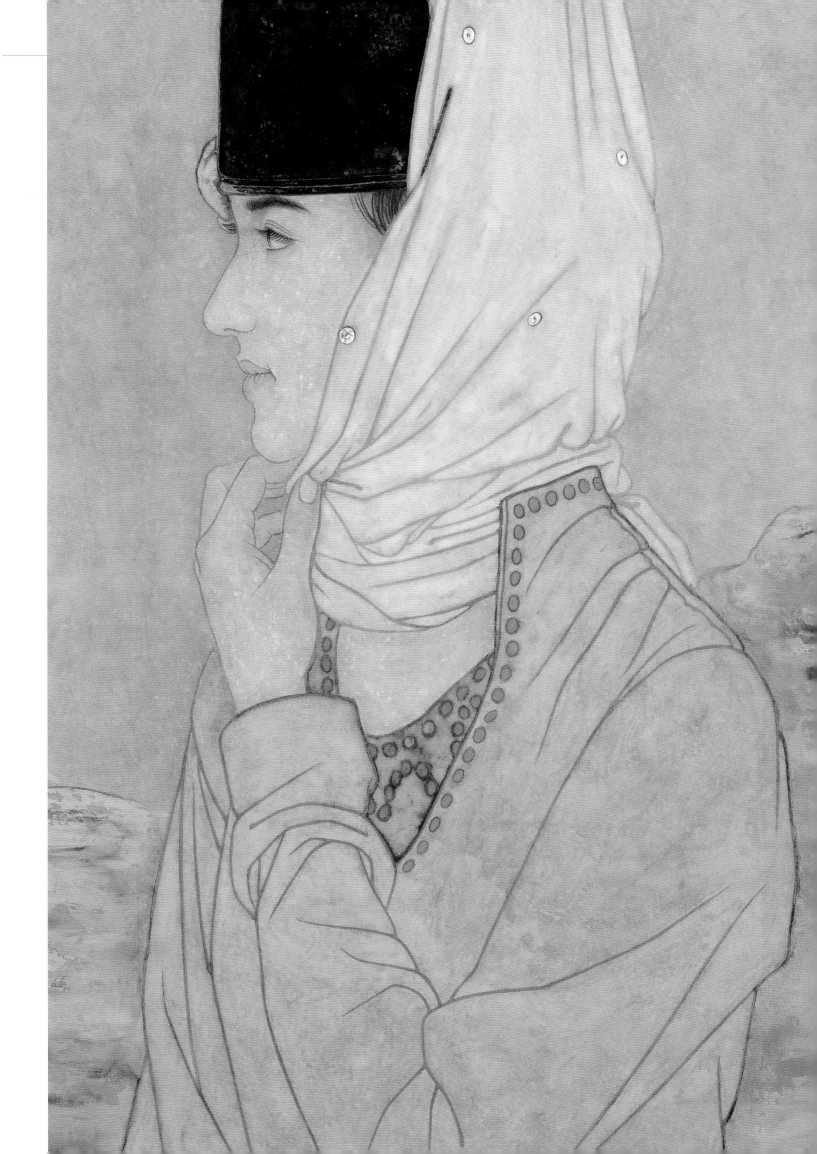

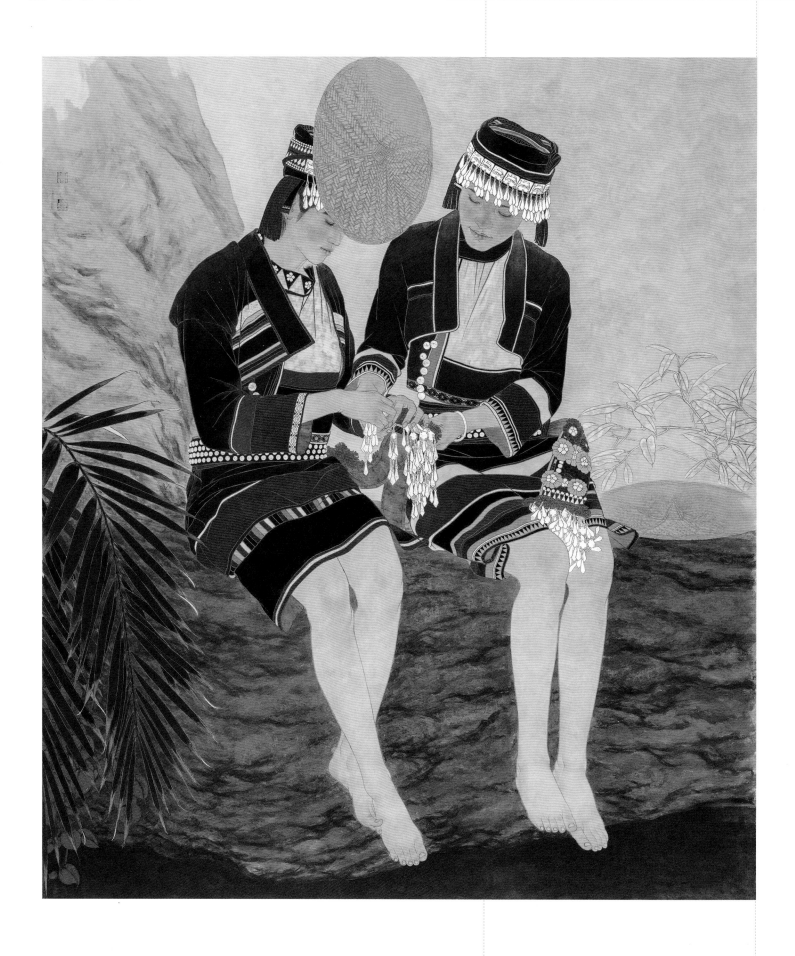

↑那年——夏至　158 cm×135 cm　皮纸矿物色箔　2015年

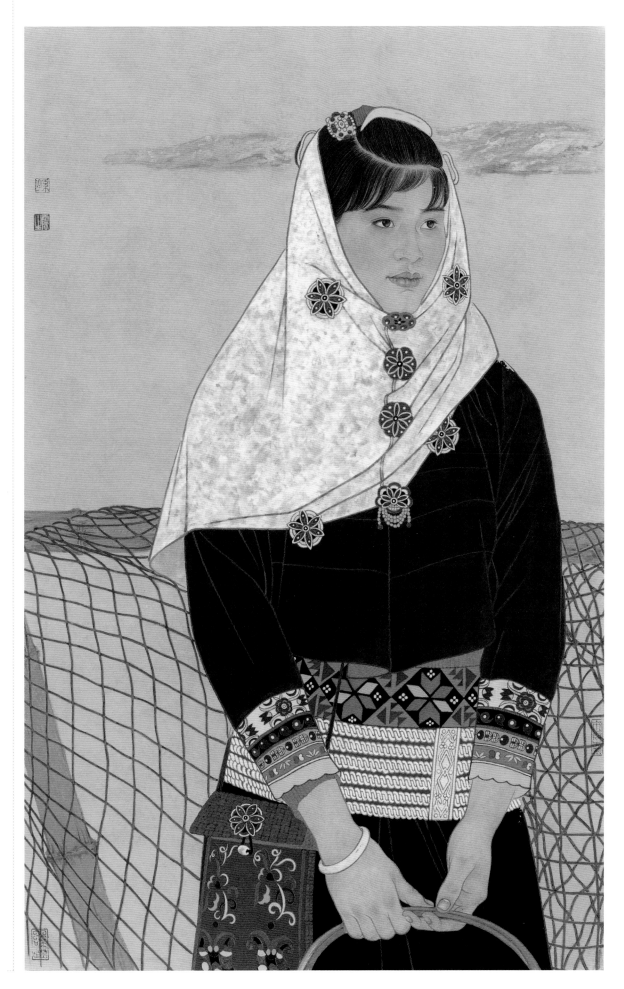

→ 深蓝　83 cm×54 cm　皮纸矿物色箔　2014年

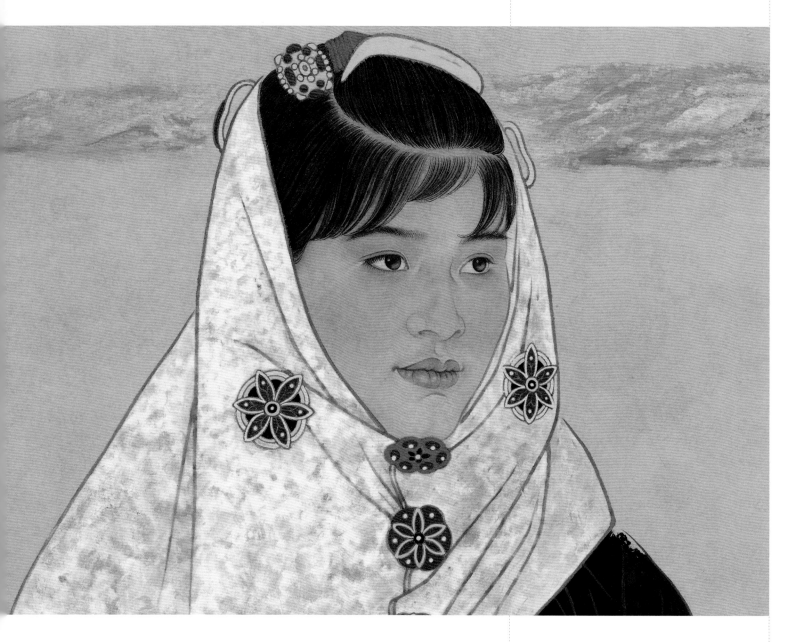

↑深蓝（局部）

　　孙震生对重彩设色也积累了很丰富的经验，并逐渐成为他的特色。在传统人物画里，线条是骨，色彩是肉。只有线条而没有色彩，那是线描。有线条有色彩才是有完整意义的人物画。但是相比古代印度，中国传统绘画的色彩使用方法还是比较简单，尤其在放大画面后，这种简单表现得更明显。孙震生的设色有块面感，但更讲究块面中的丰富性，远观整体感强，近看局部耐细读，深入浅出，干净而不闷不腻。这是他对色彩的把控能力，也是在创作上的深入能力。近年来他迷上了敦煌壁画，敦煌壁画上溯印度，近接西域，在设色上主要还是遵循"凹凸法"原则，方法也以平铺为主，而不是案台绘画那样的三矾九染。敦煌壁画这样的特点是与壁画材质本身有关的，如果完全用这一套方法搬到案台绘画上肯定不行。我们在孙震生的作品上没有看到敦煌式的设色法，但是能感觉到他所吸收到的敦煌色彩的气质：厚重而亮丽。（仇春霞）

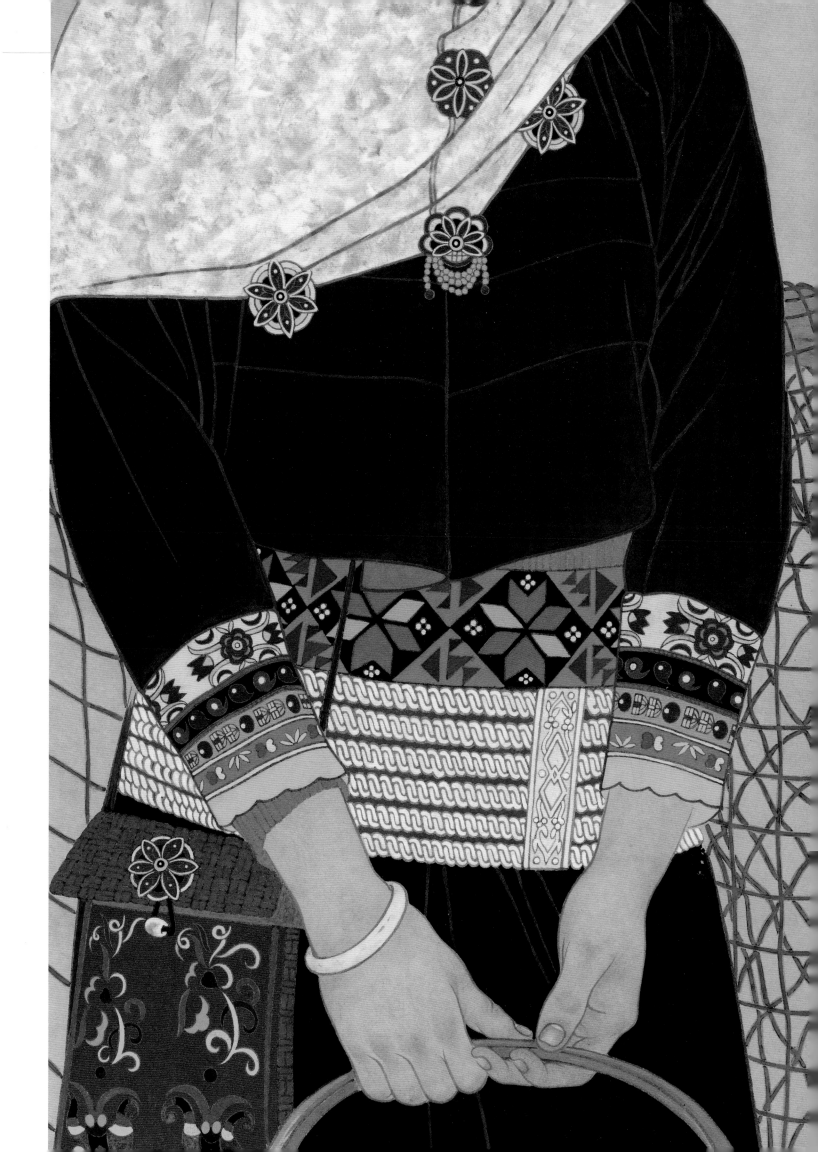

人物画的创作"写形不难，写心惟难"，因为人的内心是最难琢磨的。在捕捉人物情态方面，孙震生独具匠心，他笔下的人物形象表情丰富，或嗔或喜，或忧或思，均因人而塑造。动态自然，或站或蹲，或半倚，或俯

↑那年花开宫扇系列之六　26 cm×26 cm　绢本设色　2017年

所谓写心，就是通过引发心灵的冲动，以艺术纯化的手段来表现人物内心情绪，在线条与墨色节律中孕育出生命活力。

拾，都绰约多姿，各呈其美。

（赵曙光）

↑那年花开宫扇系列之七　26 cm×26 cm　绢本设色　2017年

"自古美人如名将，不许人间见白头。"如花美眷，似乎总敌不过流年似水。美人迟暮，总会让人感叹和哀伤。然而，在孙震生的笔下，无论是天真可爱的少女，还是勤劳朴实的母亲，抑或是垂垂老矣的祖母，都蕴含着独有的生命之美。勾线落墨、皴擦渲染之间，他把女性的美描绘得淋漓尽致。

师从著名工笔人物画家何家英先生，孙震生始终坚守着严谨的创作态度，秉承着"尽精微、致广大"的创作理念以及"真善美"的创作风格。多年来，他一直致力于找寻一套属于自己的绘画语言。他的画渗透着岩彩矿物色的晶莹与亮丽，同时也借鉴了壁画的斑驳与厚重，从而形成了个性鲜明的特色，在当今的工笔人物画领域里显示了其不凡的功力。（张婷婷）

←
那年花开宫扇系列之十一 26 cm×26 cm 绢本设色 2017年

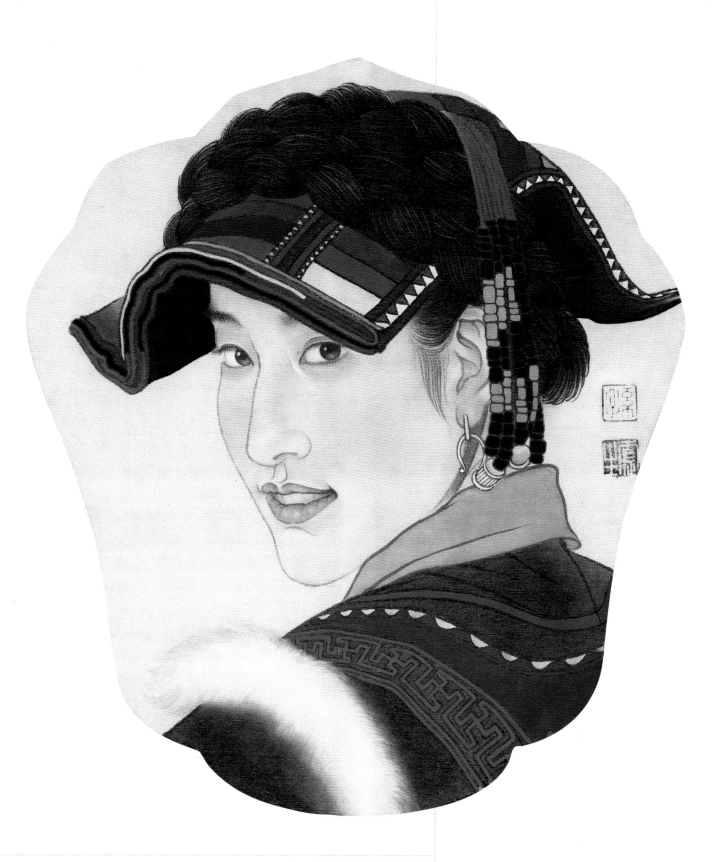

这幅《那年花开宫扇系列之十》描绘了一位蓦然回首的美人。她青春正好，新样
靓妆，人物造型结构严谨，笔墨毫不落空，举重若轻地勾勒晕染如胭脂匀注、蝉翼数
叠，仿佛能感触到人物纤细轻盈的骨骼、吹弹可破的肌肤和游丝牵挽的发髻。微微回
头的动势也自然生动而又极尽巧妙的理想美。美人的嘴角微微上翘，似笑非笑，双眸
蕴含着似有若无的愁绪。

↑那年花开宫扇系列之十　29 cm×26 cm　绢本设色　2017年

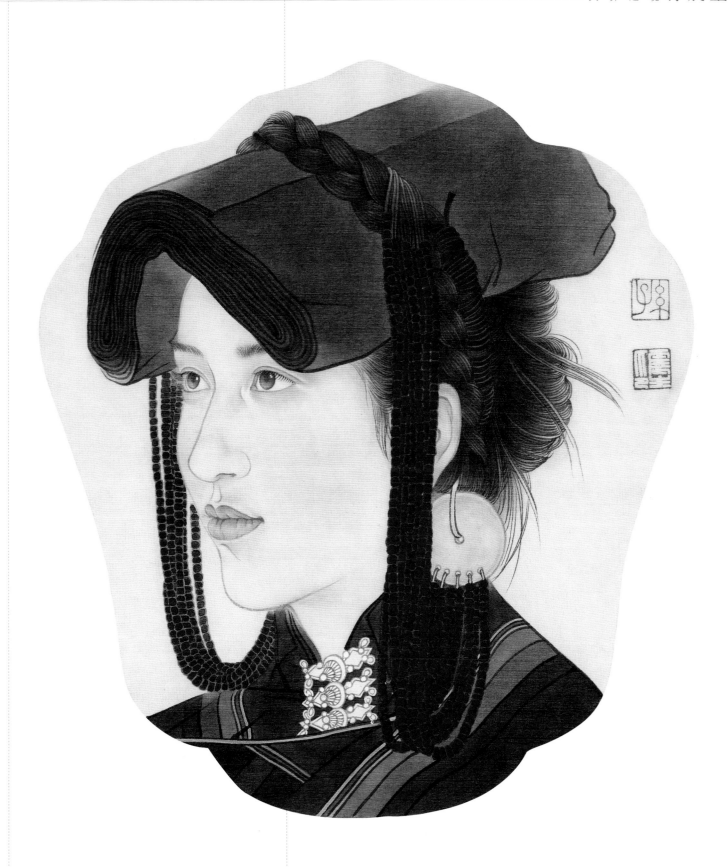

↑ **那年花开宫扇系列之二** 29 cm×26 cm 绢本设色 2017年

欣赏孙震生的一系列作品，难免会被其中的色彩所吸引。比如他的"那年花开宫扇系列"作品，画面中的设色无不清新雅丽、动人心扉，再加上清秀温婉的少女形象，自然洋溢出一种静谧、深远而恬淡的审美理想。即便是以藏族群众生活为题材的作品《圣徒》，也带给人一种清爽超然的心绪，让人感受着意境之美和生命之乐。（赵曙光）

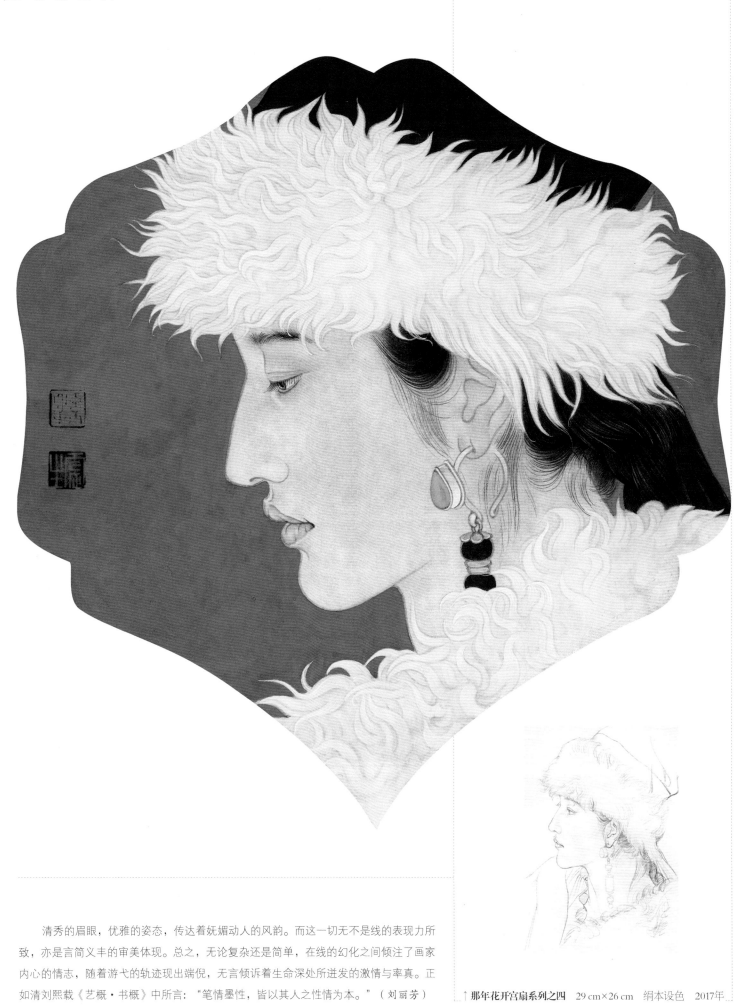

清秀的眉眼，优雅的姿态，传达着妩媚动人的风韵。而这一切无不是线的表现力所致，亦是言简义丰的审美体现。总之，无论复杂还是简单，在线的幻化之间倾注了画家内心的情志，随着游弋的轨迹现出端倪，无言倾诉着生命深处所迸发的激情与率真。正如清刘熙载《艺概·书概》中所言："笔情墨性，皆以其人之性情为本。"（刘丽芳）

↑那年花开宫扇系列之四　29 cm×26 cm　绢本设色　2017年

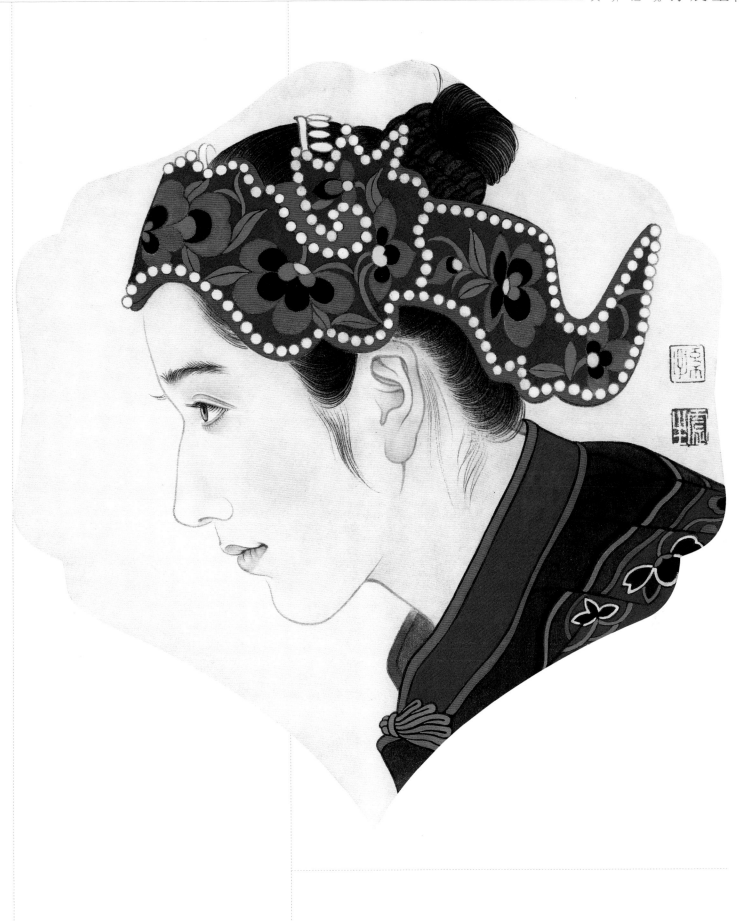

↑那年花开宫扇系列之八　29 cm×26 cm　绢本设色　2017年

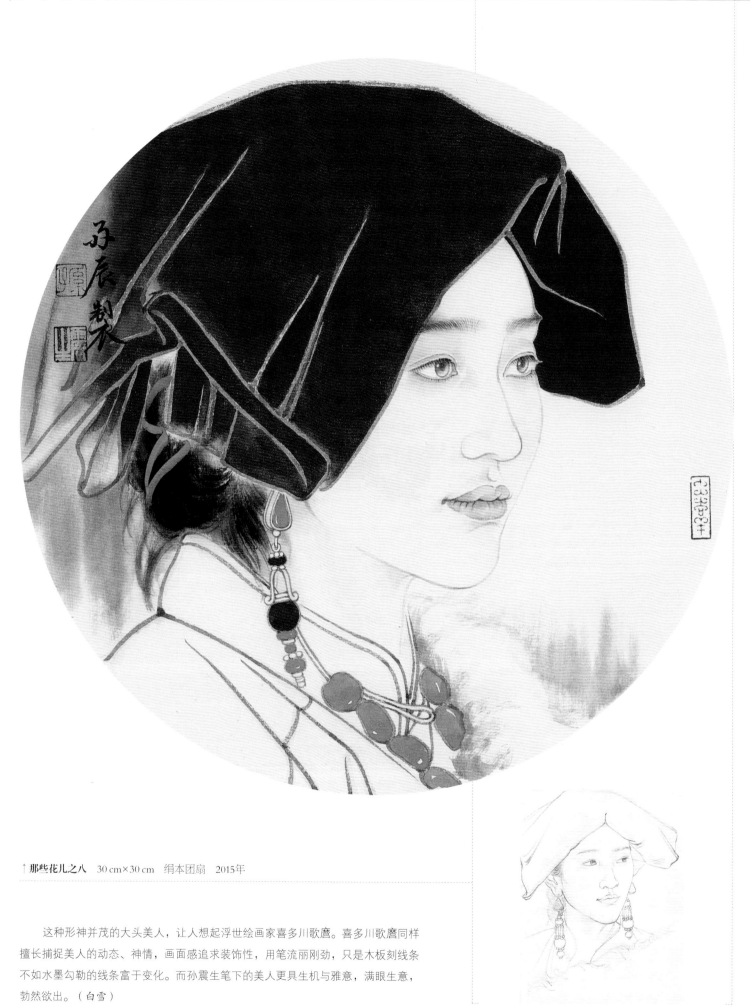

↑那些花儿之八　　30 cm×30 cm　　绢本团扇　　2015年

　　这种形神并茂的大头美人，让人想起浮世绘画家喜多川歌麿。喜多川歌麿同样擅长捕捉美人的动态、神情，画面感追求装饰性，用笔流丽刚劲，只是木板刻线条不如水墨勾勒的线条富于变化。而孙震生笔下的美人更具生机与雅意，满眼生意，勃然欲出。（白雪）

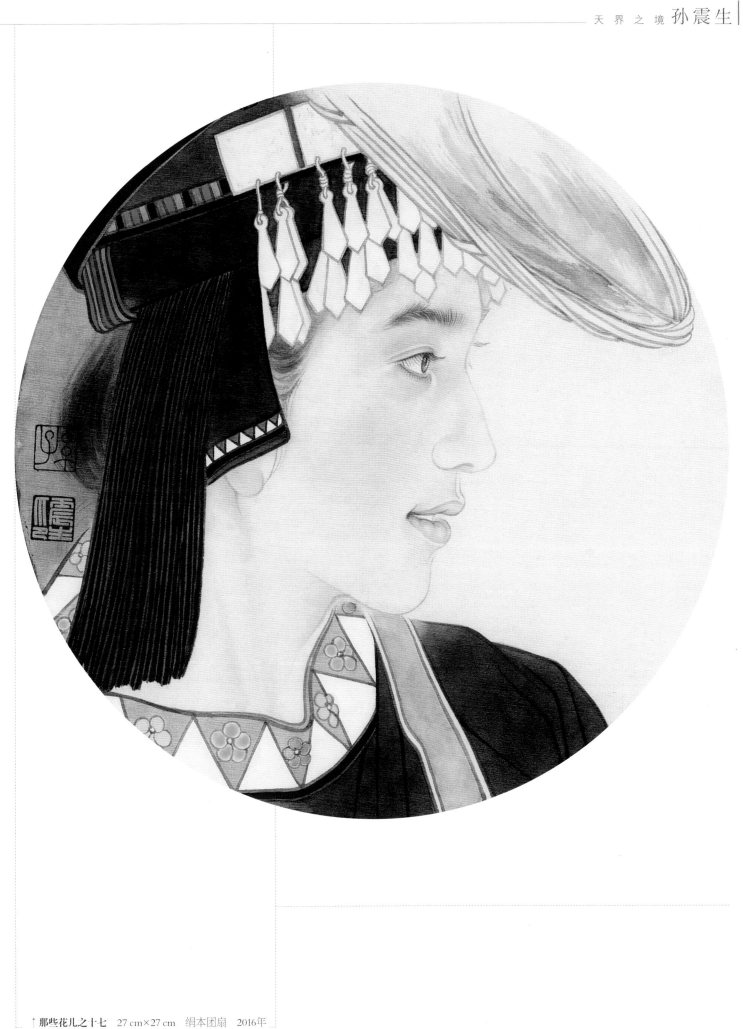

↑那些花儿之十七　27 cm×27 cm　绢本团扇　2016年

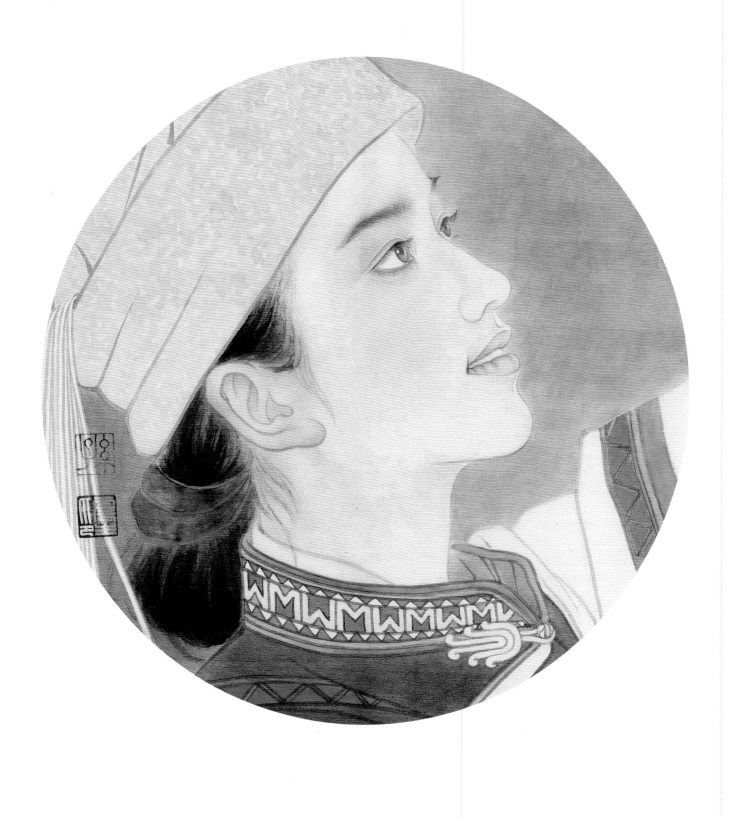

孙震生笔下的女性形象，如同一朵清新淡雅的白莲，带给观者洗涤心灵的美感和精神的颤动。在这幅作品中，洋溢着民族风情的年轻女子侧面而立，那明亮的双眸，淡淡的忧伤，带给人以娴雅、沉静之感。在人物形象的塑造上，此画采用工写相兼的形式，塑造出典雅清丽的女性气质。他以敏锐的笔触捕捉人物须臾间的情

↑那些花儿之十五　27 cm×27 cm　绢本团扇　2016年

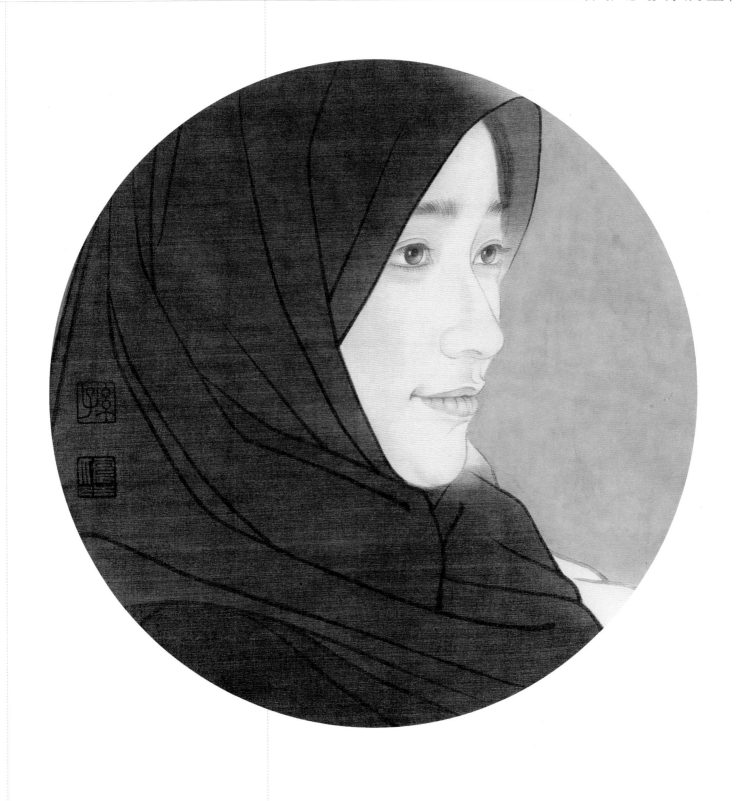

态，笔墨细腻而灵动，工写之间刻画出打动人心的人物情态。画家的笔墨充满了灵性，将人物内心情感凝聚笔端，使之自然流露。画中女子的神情真切而又委婉，精微而又含蓄，既有对青春之美的留恋，也有对美好生活与人性的咏叹。她仿佛幽居山谷的仙子，荡涤了凡间的世俗杂念，呈现出一种静逸出尘的境界。（赵曙光）

↑那些花儿之十八　27 cm×27 cm　绢本团扇　2016年

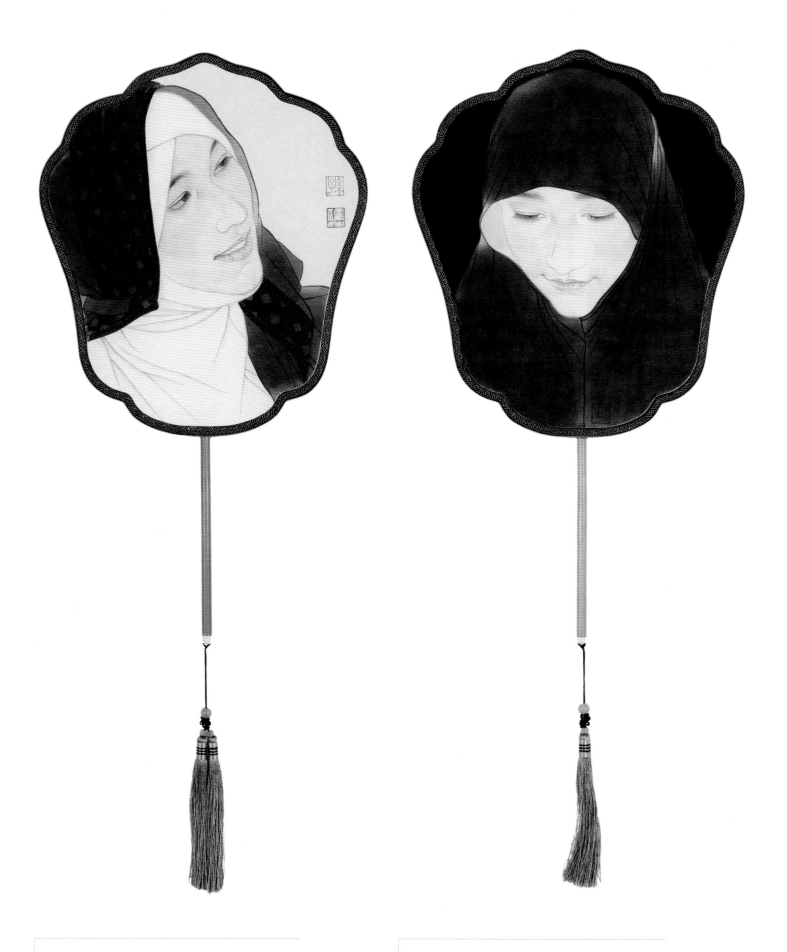

↑那些花儿之九　30 cm×27 cm　绢本团扇　2016年　　　↑那些花儿之十二　30 cm×27 cm　绢本团扇　2016年

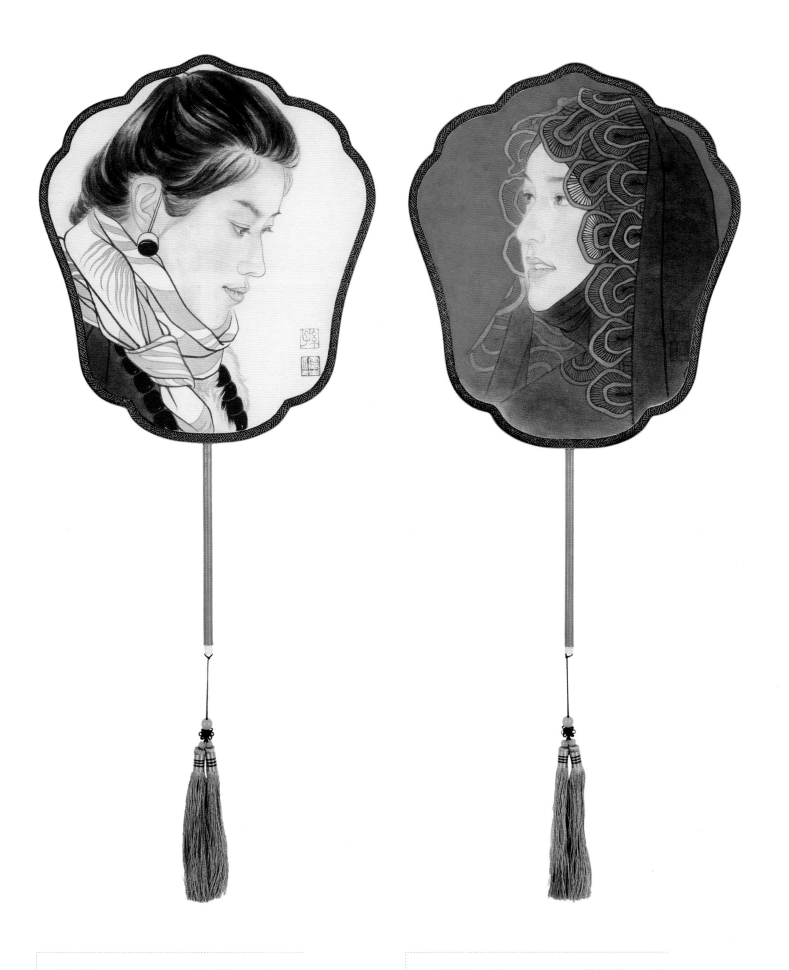

↑那些花儿之十　30 cm×27 cm　绢本团扇　2016年

↑那些花儿之十四　30 cm×27 cm　绢本团扇　2016年

花信之年

→ 丽日　140 cm×90 cm　皮纸矿物色箔　2007年

↑丽日（局部）

在创作中，画家运用娴熟的水墨语言，在看似漫不经心地涂抹中注入了自己丰富的情感。变化的笔触在层层晕染中留下空蒙的痕迹，诉说着一个又一个美丽的梦境。这种特点进一步外延到了其他题材的创作上，在他笔下，无论工笔人物、写意人物，还是没骨花鸟，无不洋溢着一种清新、淡雅、灵动、出尘的气质，呈现出一种心灵深处生命运行的轨迹。（赵曙光）

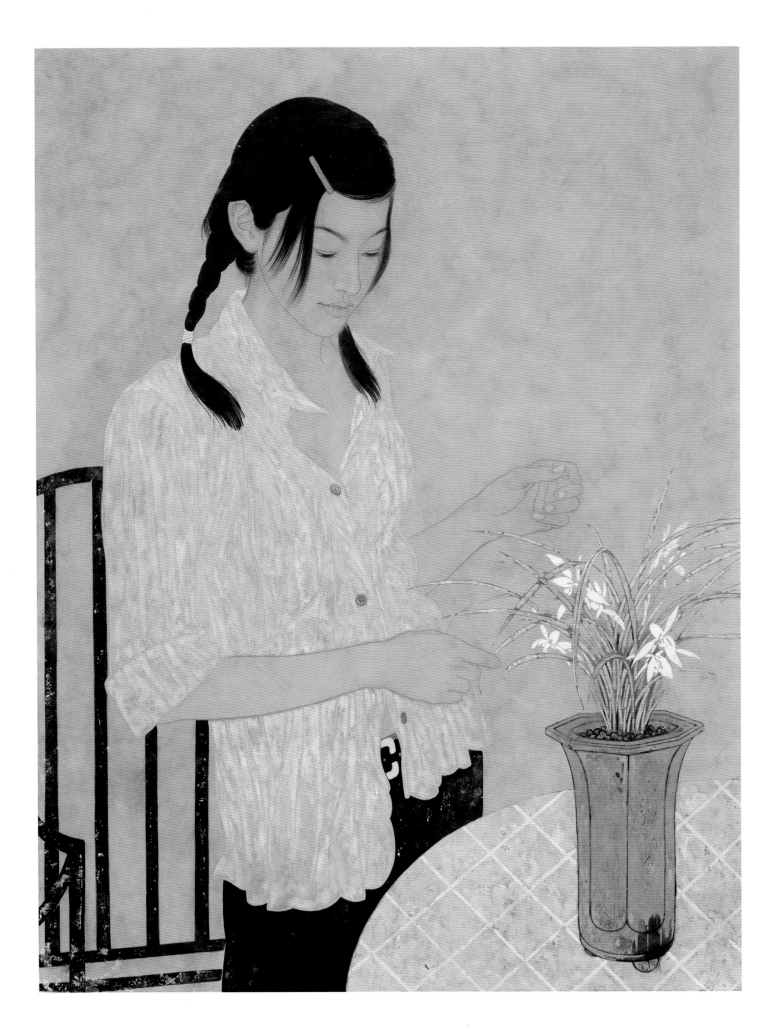

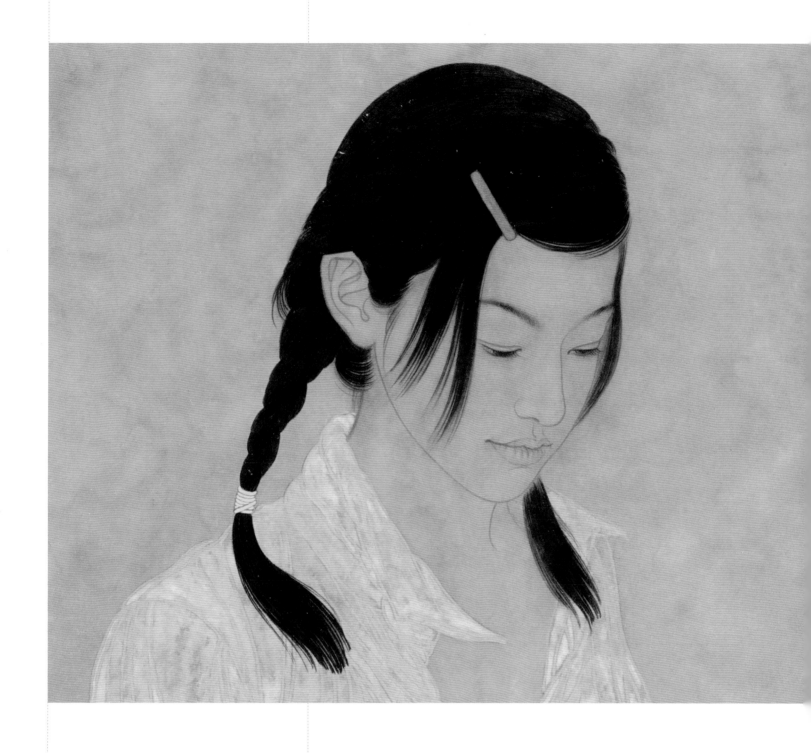

幽兰 92 cm×72 cm 皮纸矿物色箔 2008年

↑幽兰（局部）

　　孙震生融写实精神和东方诗意为一体，并吸收我国传统工笔画的艺术精髓，创造出的女性形象灵动可人，充满意境美。"蒹葭苍苍，白露为霜。所谓伊人，在水一方。"在这幅工写结合的女性画中，一位妙龄女子正低头抚弄花朵，她嘴角含笑，仿佛在等待着爱人，脉脉之情跃然纸上。简洁的线条，将女孩的小心思描绘得细腻有加，素雅的配色，让画面更添一丝浪漫唯美。孙震生以自然、单纯的基调来营造意境，将心中的向往和审美追求，寄予在他笔下的那些来自都市、乡村或是少数民族的少女身上，让人不自觉地走入他的画中，在画中沉醉。（白雪）

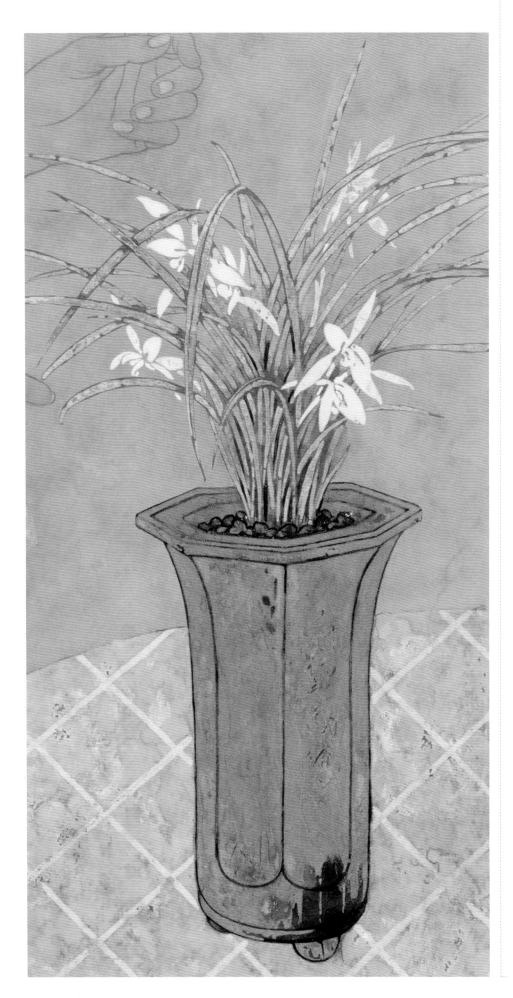

→ 夏至　90 cm×60 cm　皮纸矿物色箔　2016年

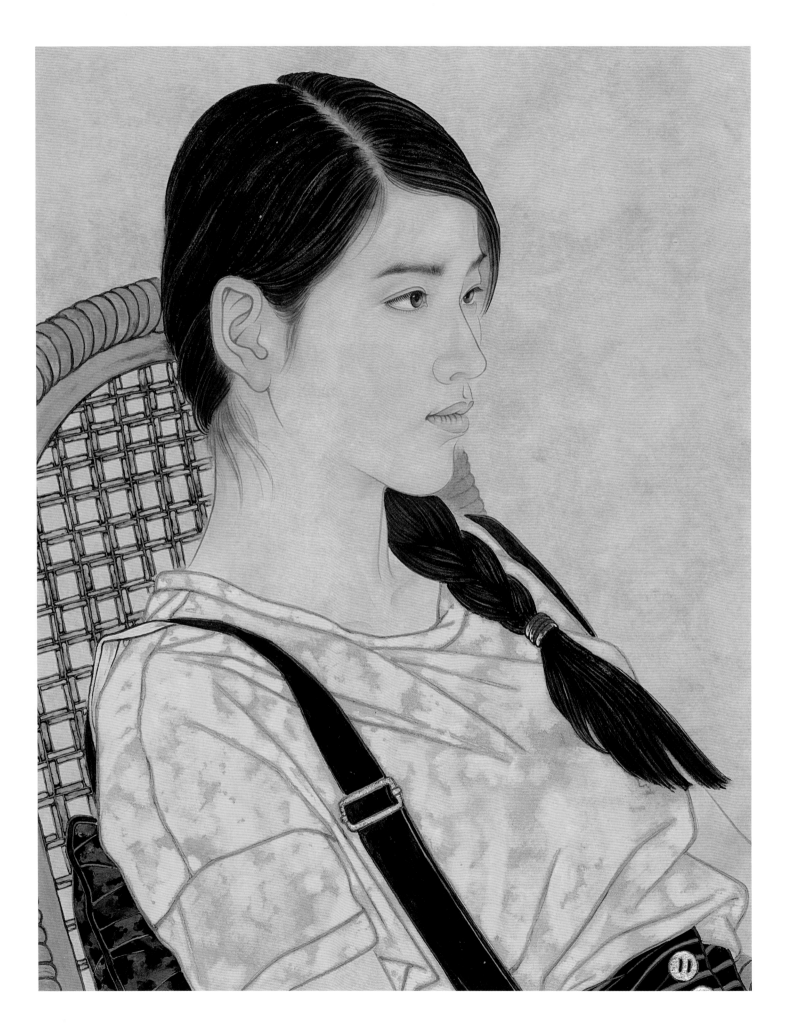

↑夏至（局部）

孙震生对工笔人物画的研究由来已久，尤其在得到何家英大师的真传以后，在这方面有了更深的造诣。这些认识渗透在他的作品中，便成了一种独到的绘画表现。这幅作品中女子静坐于藤椅之上、手持折扇、眼眸灵动、若有所思……让人不禁想起"有美一人，婉如清扬"的词句。女子脸庞轮廓线的转折起伏，眉、眼、鼻、唇的大小微变在画家酣畅的驱笔着墨下更显淡雅与生动。着装勾线填色，衣纹线条清劲流畅，可谓浑朴中透圣洁、典雅中见淳美、精致中有清新。而这如此的精雕细刻，被巧妙地分解在墨、色、线的组合中，竟然是那么简约生动、纯朴自然，毫无造作的痕迹，是一种水到渠成的随性而为。（宫冰川）

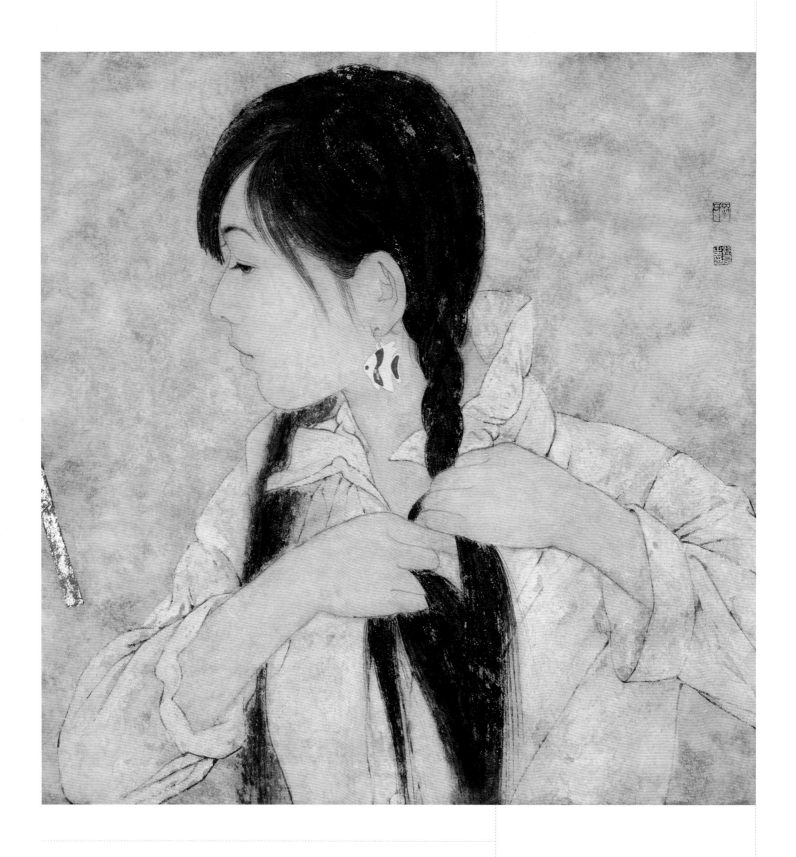

妆　50 cm×50 cm　皮纸矿物色箔　2007年

　　孙震生的人物作品精微典雅，俊逸灵秀，既反映了生活的本真，又充斥着曼妙的诗情雅韵。画家经过不断地探索实践，对当代人物画的认识早已跳脱了最初的阶段，而走向更高的精神层面。他的作品在现代的技法形式之外，蕴涵了中国古典的诗意美，骨子里渗透着文人式的审美理想，在本质上从未脱离中国画的根本。同时，画家又以多元化的视角审视和理解人物画的形式和内涵，大胆借鉴、改造与融合，使之生成颇具时代特性的新范式。（刘丽芳）

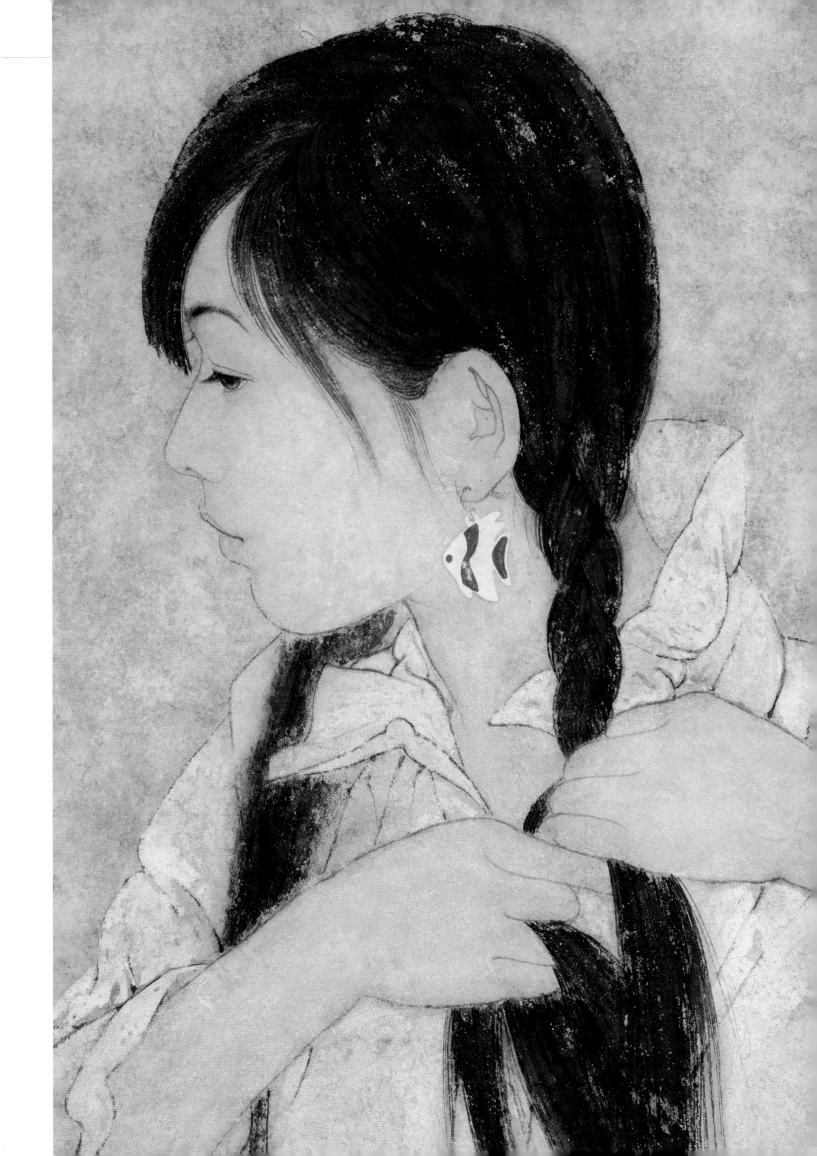

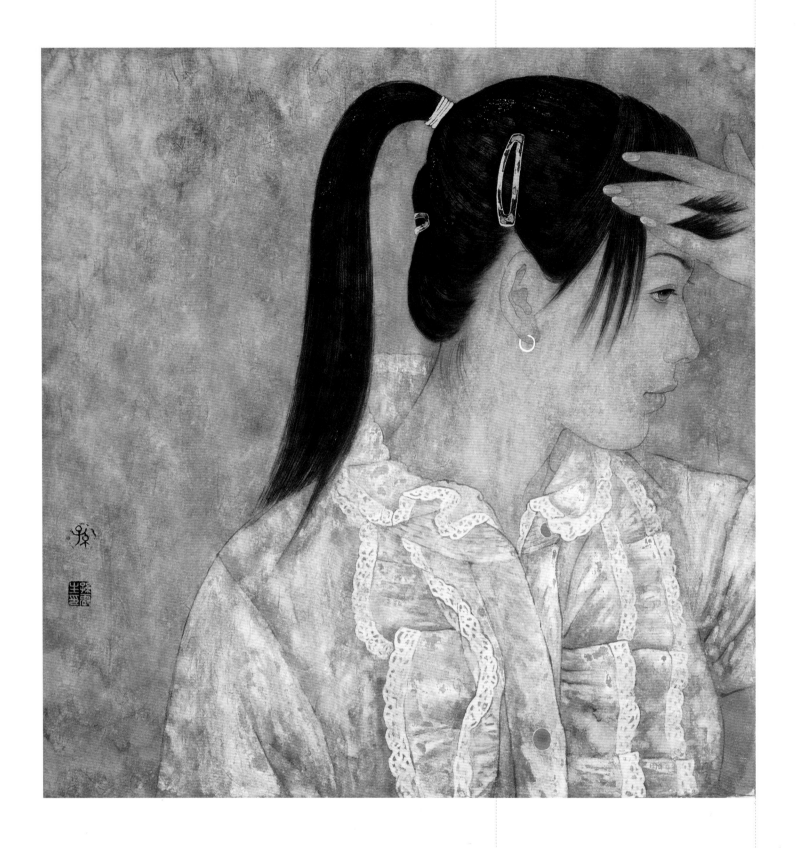

↑瞬　50 cm×50 cm　皮纸矿物色箔　2007年

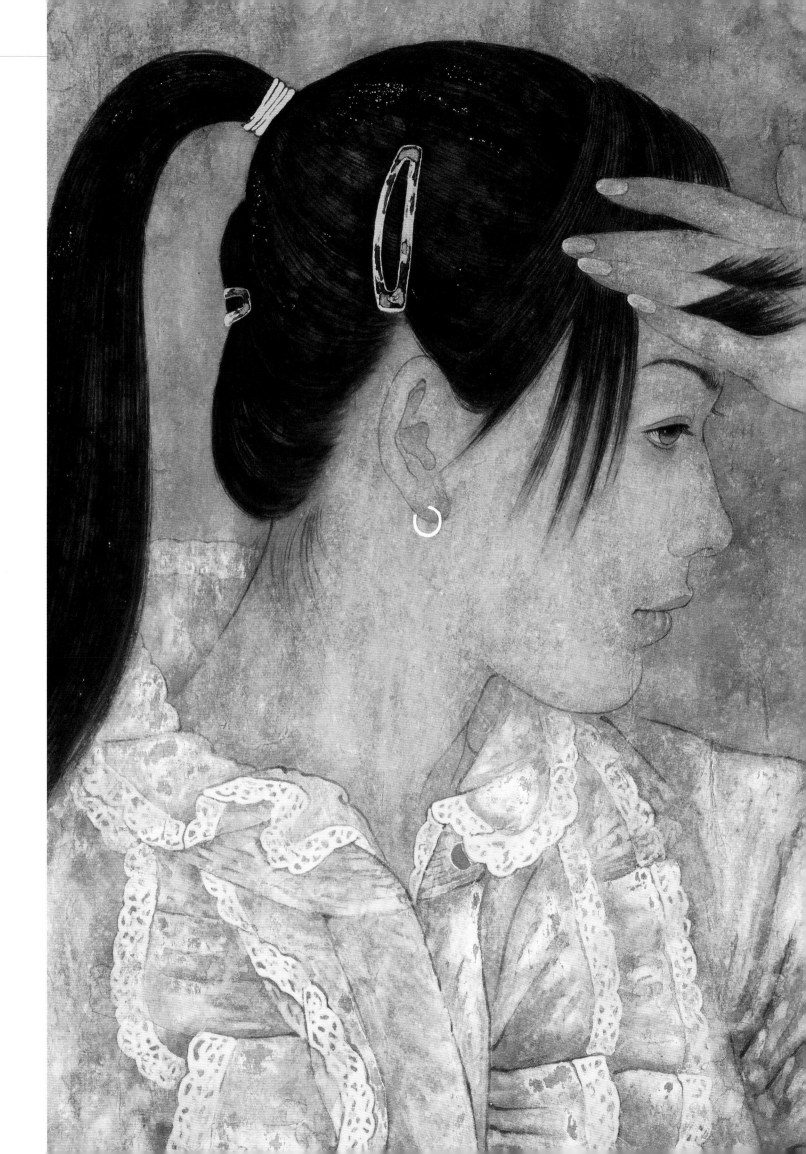

孙震生的作品承续传统，在艺术形式、笔墨程式上追求自我，从而开创出了具有东方意蕴的绘画风格。经过对传统工笔技法长期的操练与领悟，他逐渐形成了自己独有的审美特点和美学风格。作品中既有安静的线条，又充满浓郁的当代生活气息。他的笔触干净而细腻，其画面给人的感觉则平淡而幽微。画中人物看似平凡，却凝聚着永恒之美，尤其是不同的女性气质，如《夏至》中俏丽的少女、《初晨》中安静的女孩，都被他表现得独到而传神。这些作品中的女性是典雅、美丽、清纯的，在安静温婉中富有青春活力。自然优美的姿态，清澈幽深的目光，可谓是"传神写照，正在阿堵中"。

（赵曙光）

← 初晨（素描稿）

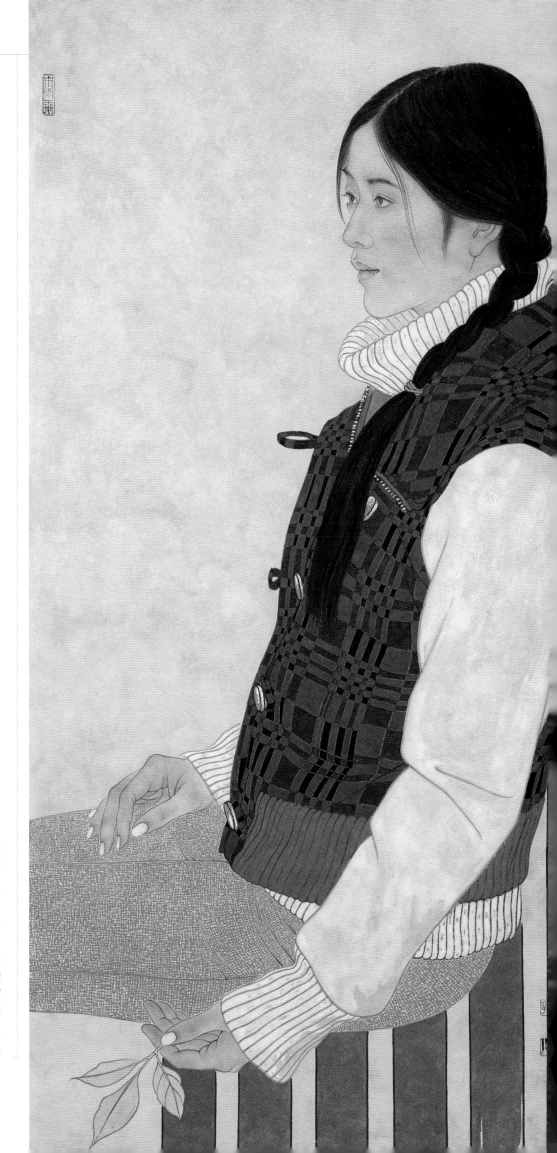

→ 初晨　104 cm×45 cm　皮纸矿物色箔　2015年

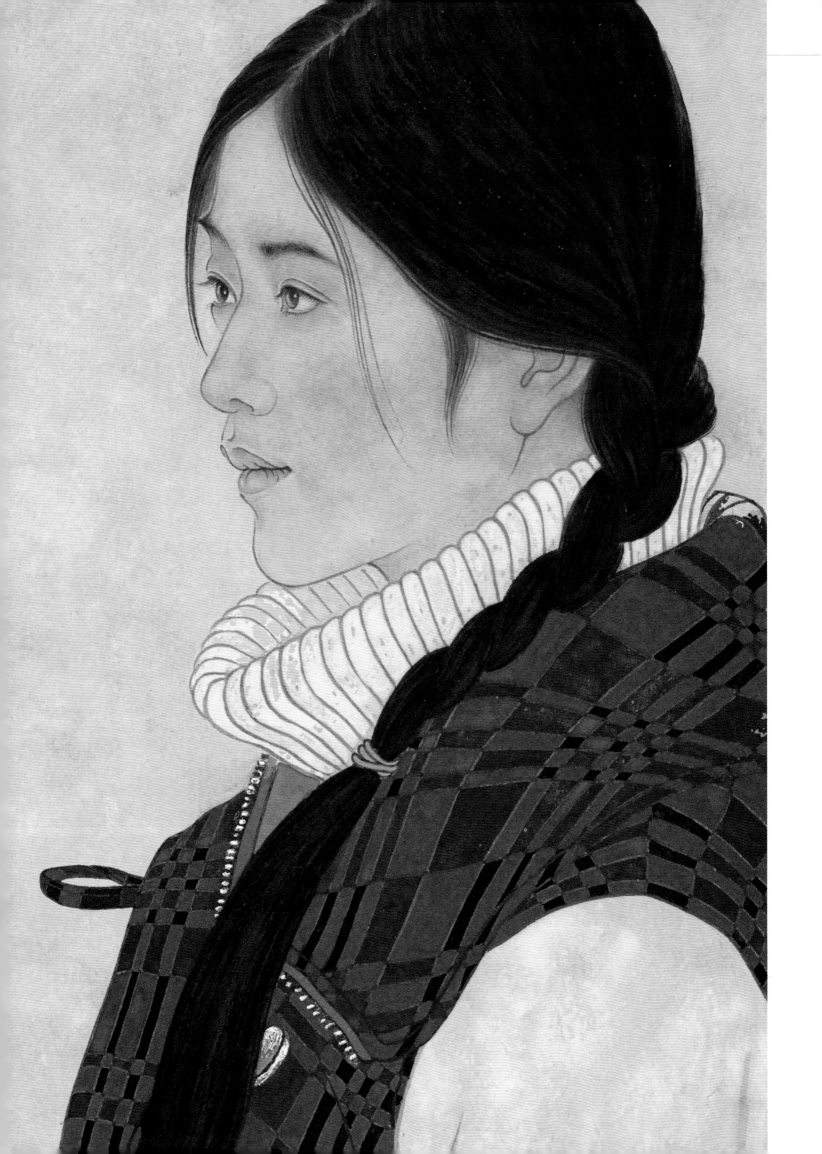

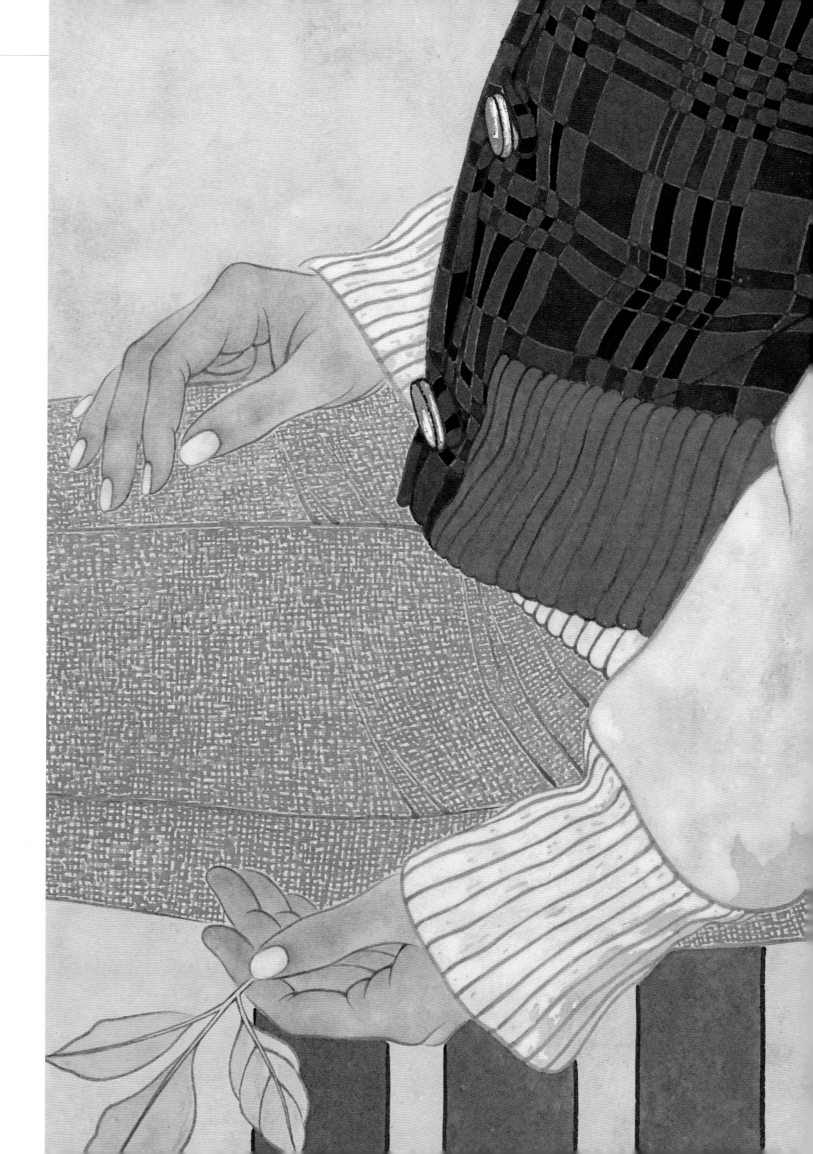

在色彩方面，传统中国画一直沿袭"随类赋彩"的方法，很少研究现代光学和色彩学。孙震生敢于创新，在沿用传统国画颜料的同时，尝试使用矿物质颜料和金银箔等媒质，将固有色、光源色、环境色综合运用，并加入感情色彩，巧妙取舍，营造出温馨浪漫的画面。画家还巧妙吸收到敦煌色彩的气质，以厚重而亮丽的色调来营造意境。他深爱敦煌壁画，又能古法活用，在设色中讲究块面感，表现块面中的丰富性、层次感。观其画境，远观整体感强，近看局部耐细读，就像聆听一曲悠扬婉转的古典乐曲，画面中流淌出令人咀嚼不尽的清幽古韵，柔和而轻曼。他如同一个高明的演奏家，不以音色的强烈、跌宕引发通感，而是依据主体艺术需要随感赋情、随类赋彩，画面设色深入浅出，干净而不沉闷。（赵曙光）

午后（素描稿）

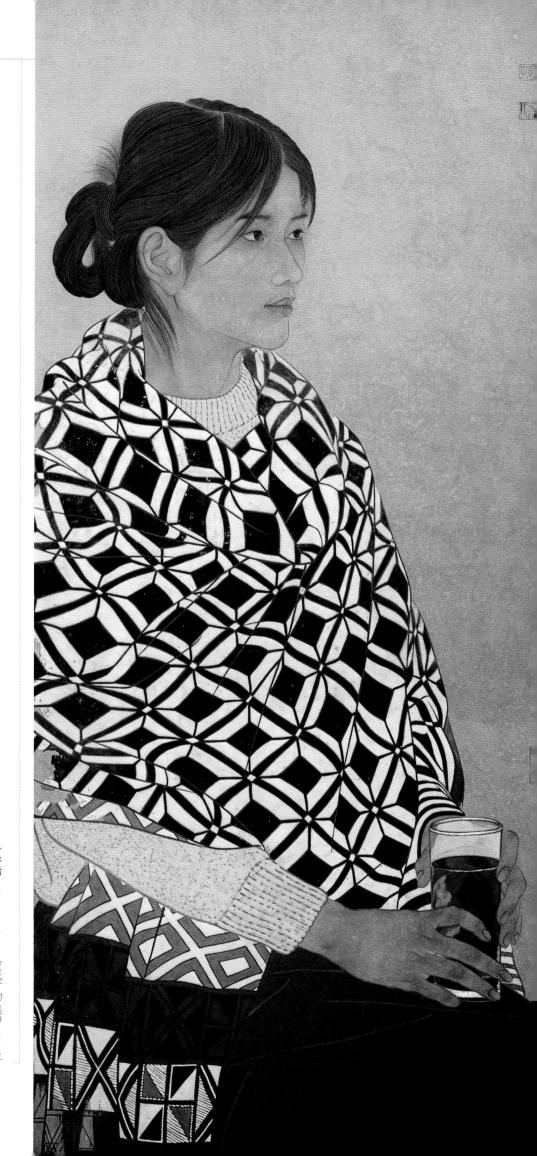

午后　　104 cm×45 cm　皮纸矿物色箔　2015年

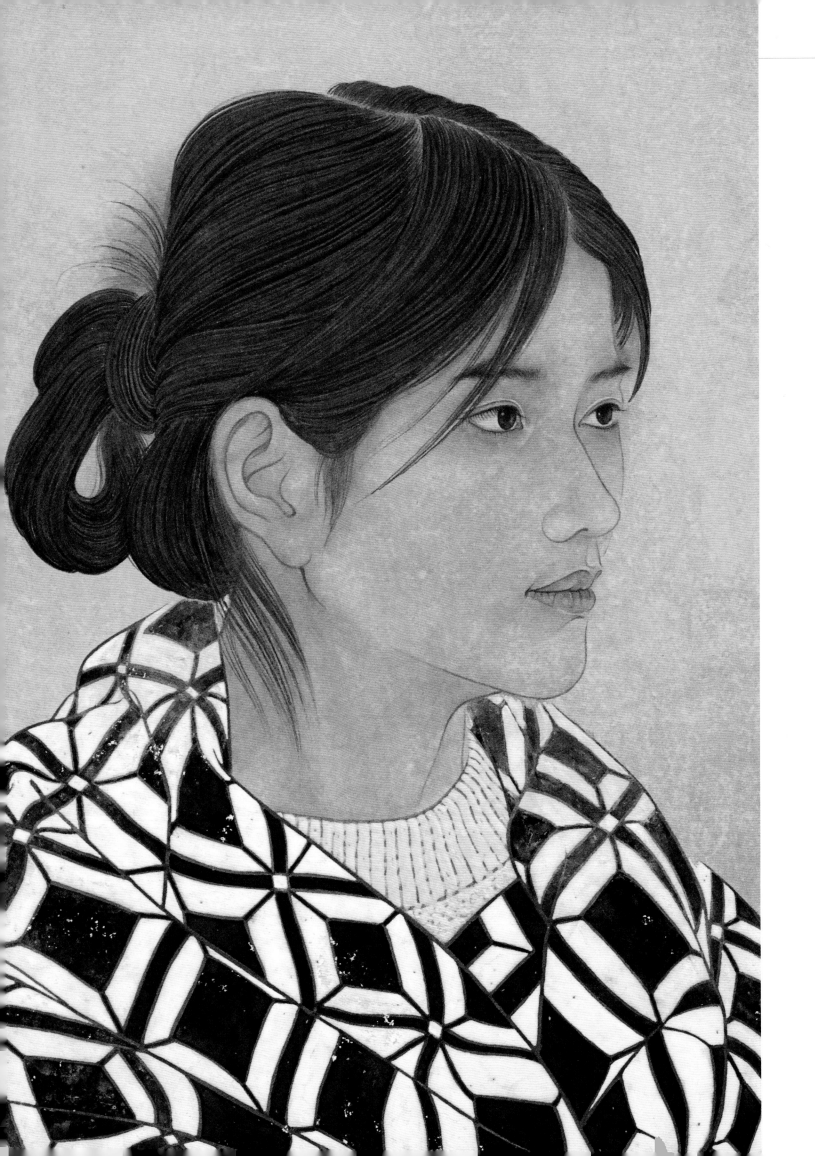

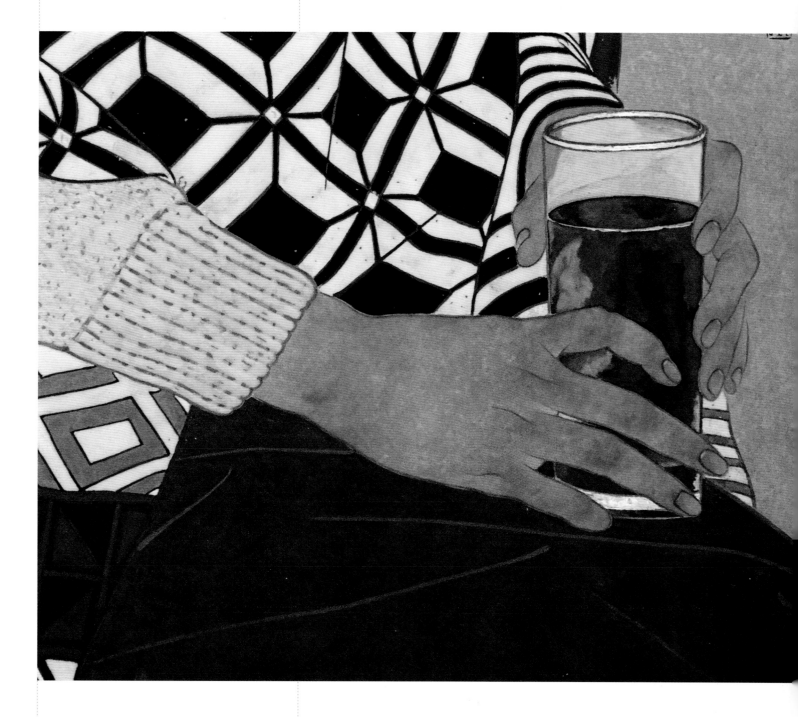

↑午后（局部）

　　近年来，孙震生从文人画的意境表达，逐渐转向了对生活、对现实的关注。他的作品体现了当代文化语境下的人性自我意识觉醒，表达了一种我们时代所需的深刻人文关怀。生活中的种种感悟远比笔墨趣味更能触动他的灵魂，更容易诱发他的生命激情，为了表达这种感受，画家把笔墨引入日常生活。他对女性之美的描绘，也开始围绕着当下的生活状态来进行。画家倾心于对当代女性的观察，以艺术家特有的敏锐眼光去发现、品味、思索，将现代女性形象、气质与自己内心深处对传统女性形象的美学认知加以融合。他笔下的女子纯情、唯美、健康、充满青春气息，既不缺少时代风韵，又极具东方传统女性的典雅与高贵。这种对于现实生活独特的审美角度的确立，正基于他对质朴的人性美的深度体验和情感意味的准确把握。（赵曙光）

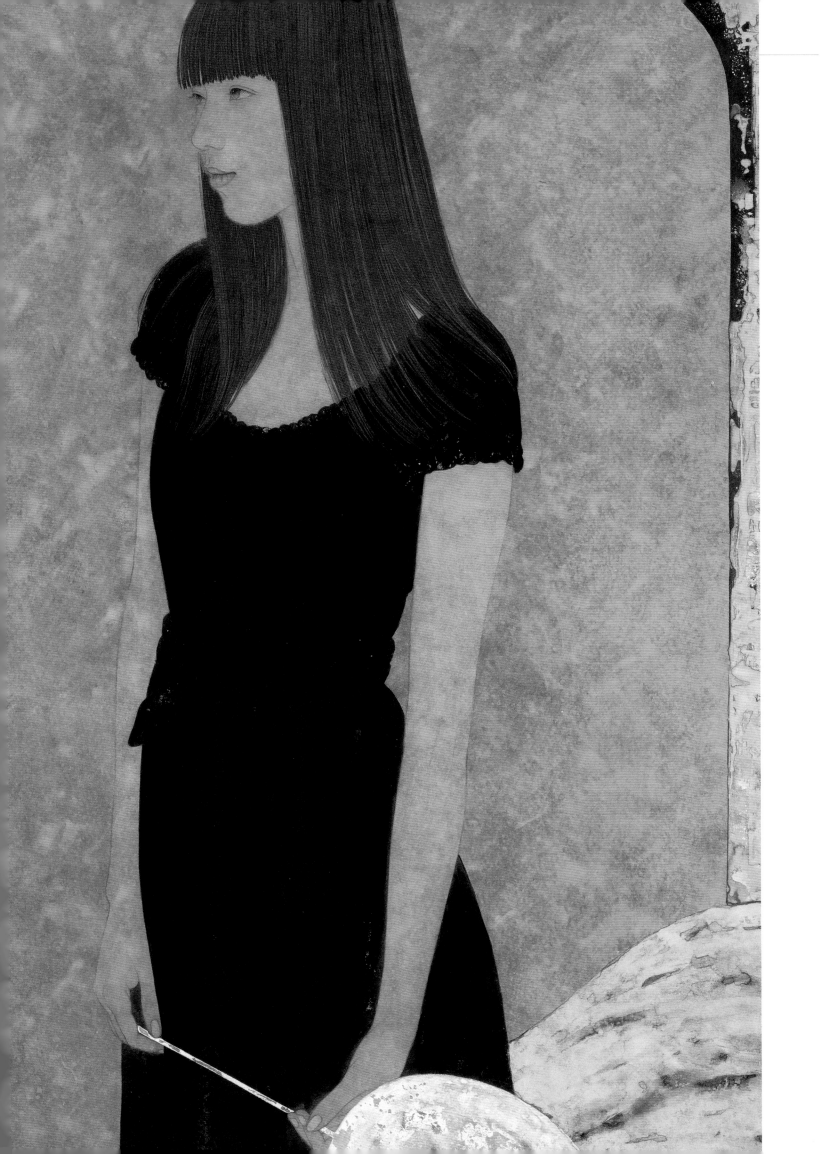

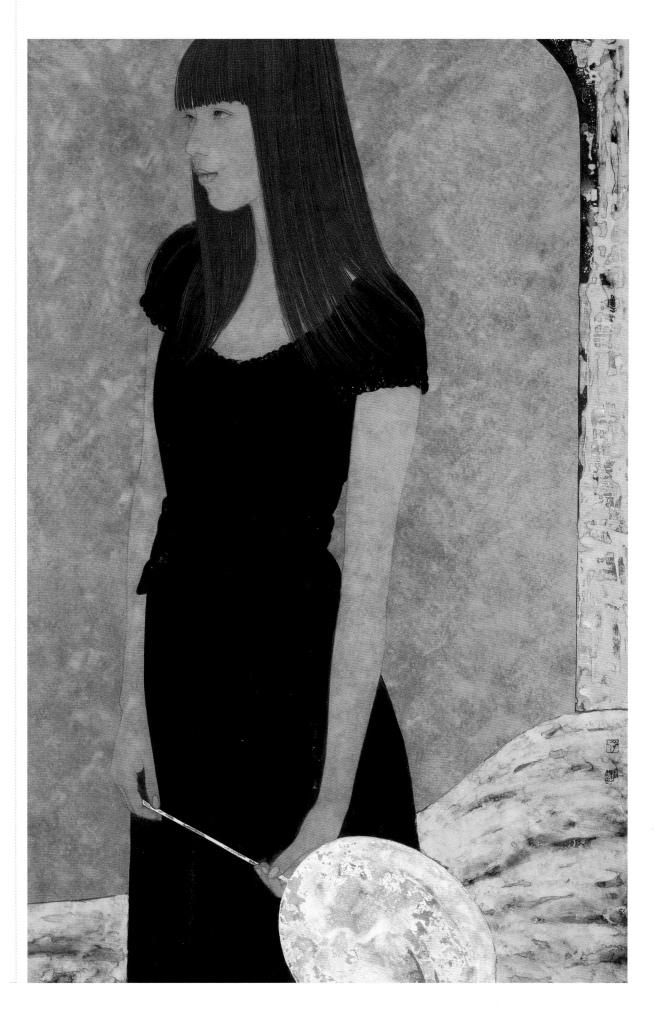

↑ 暝　90 cm×60 cm　皮纸矿物色箔　2007年

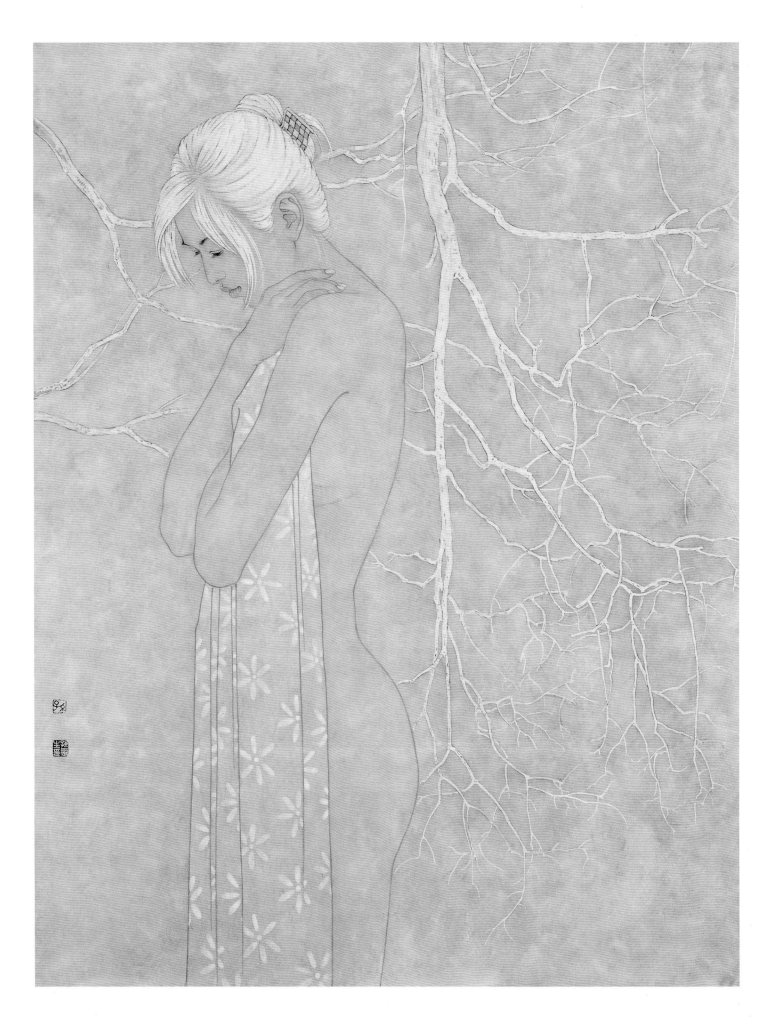

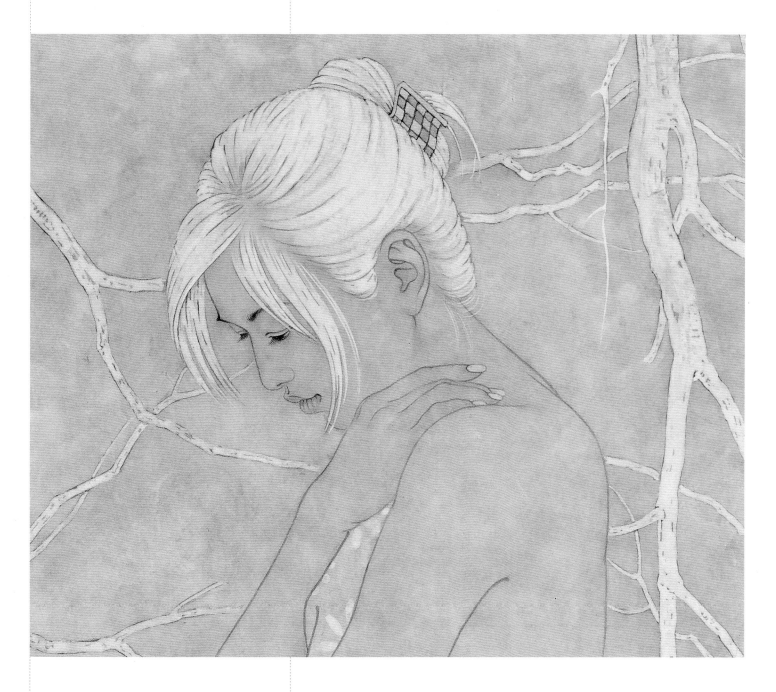

↑**白夜**（局部）

白夜 92 cm×72 cm 皮纸矿物色箔 2008年
←

　　观孙震生淡彩人物画，缱绻情思都跃然纸上。恍若在一个素雅的午后，品一壶清茶，只觉陌上花开，淑女缓缓归矣。那一个个倩影，或是顾盼生姿，或是颔首低眉，他总能恰如其分地抓住她们的神韵。一颦一笑，举手投足间尽显女子的妩媚与优雅，却又不失清纯本色。一场茶蘼花事了，是那卧躺着的女子掉落一地的美丽与哀伤；黄衣少女轻抚兰花，是如幽兰般清新恬静的雅致。这一切，无不氤氲着女性的曼妙之美。（张婷婷）

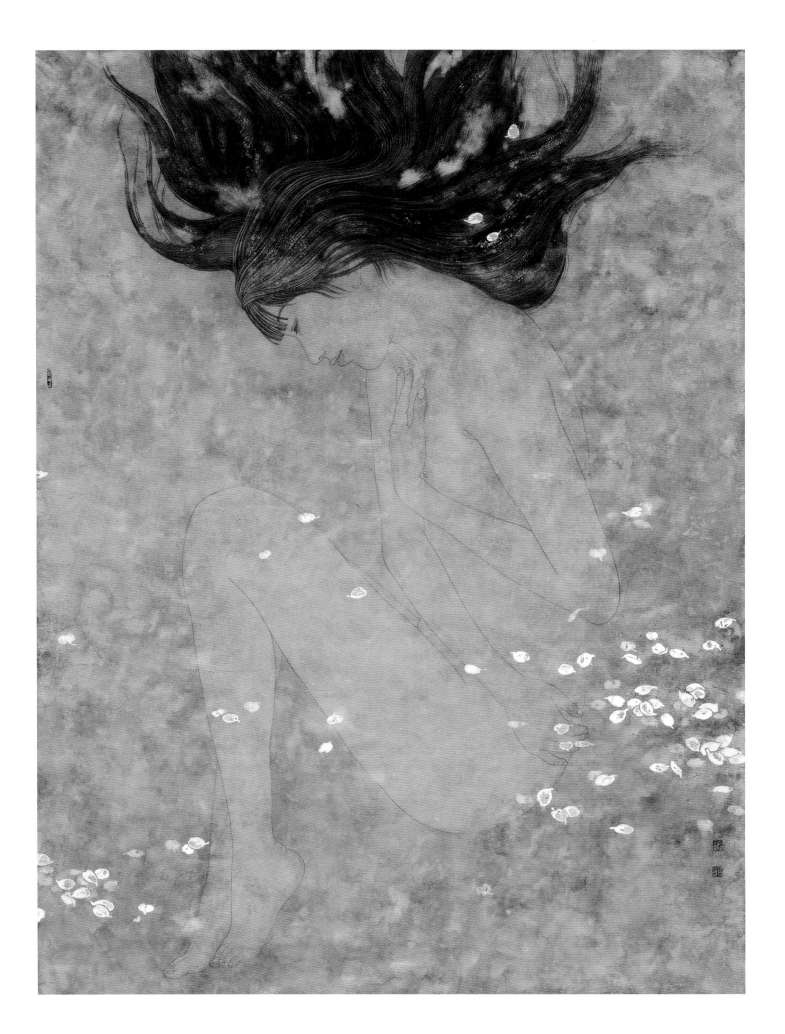

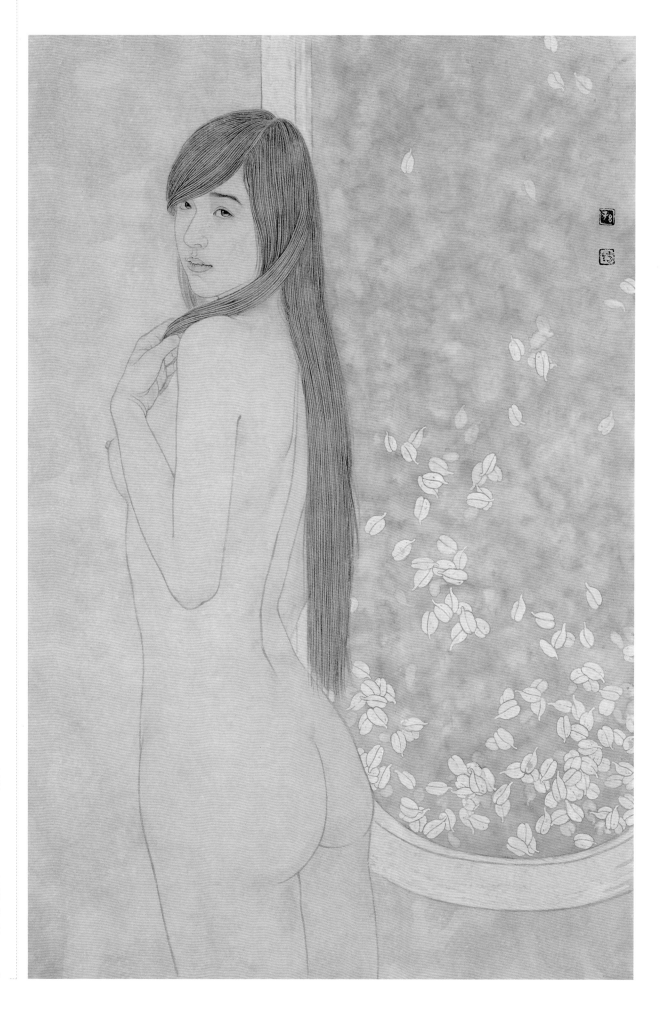

→ 花浴　90 cm×60 cm　皮纸矿物色箔　2007年

← 花事　120 cm×90 cm　皮纸矿物色箔　2007年

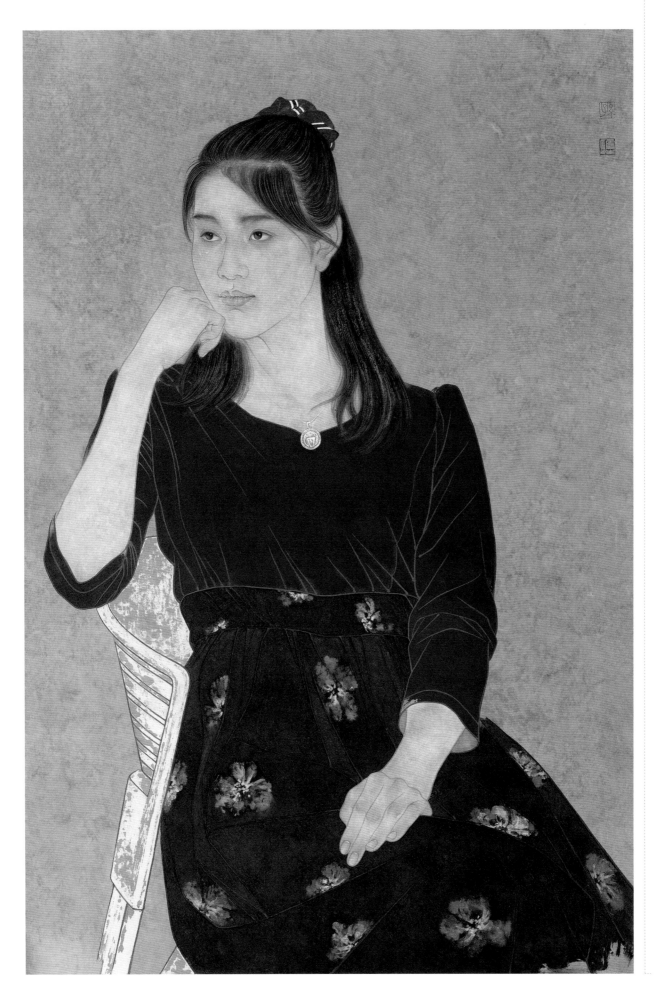

← 子衿　90 cm×60 cm　皮纸矿物色箔　2017年

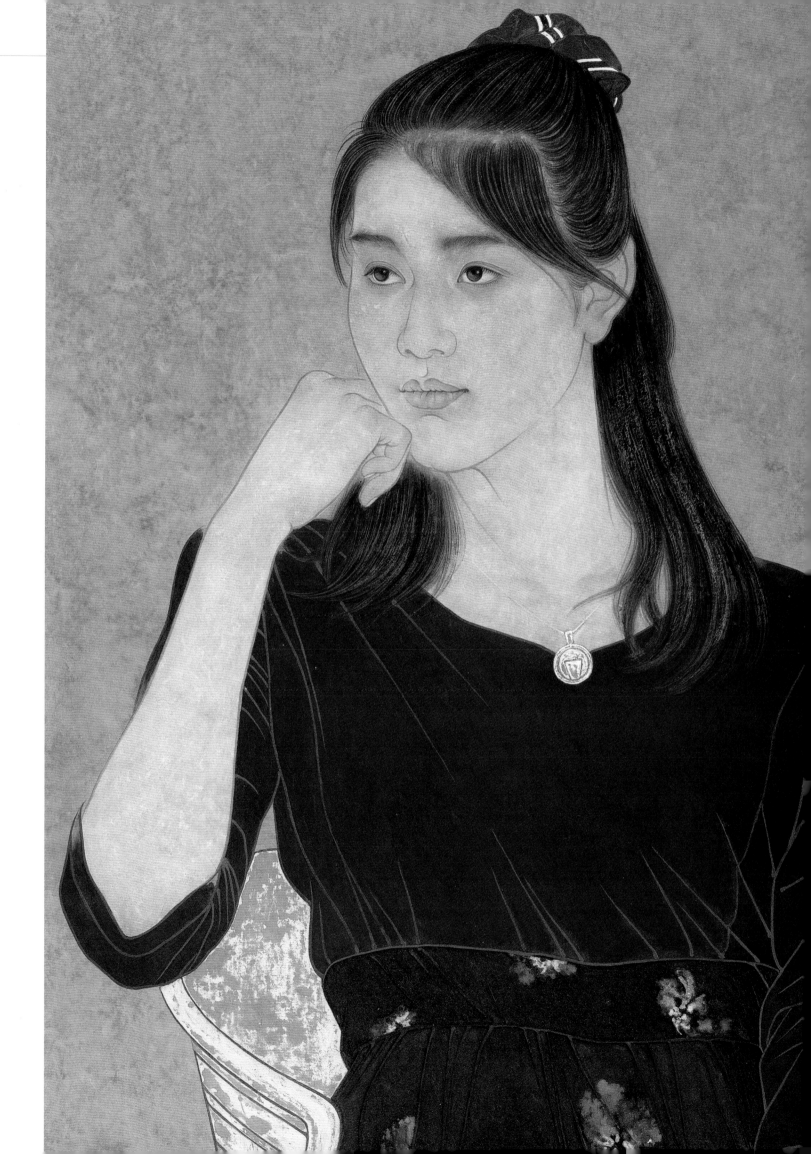

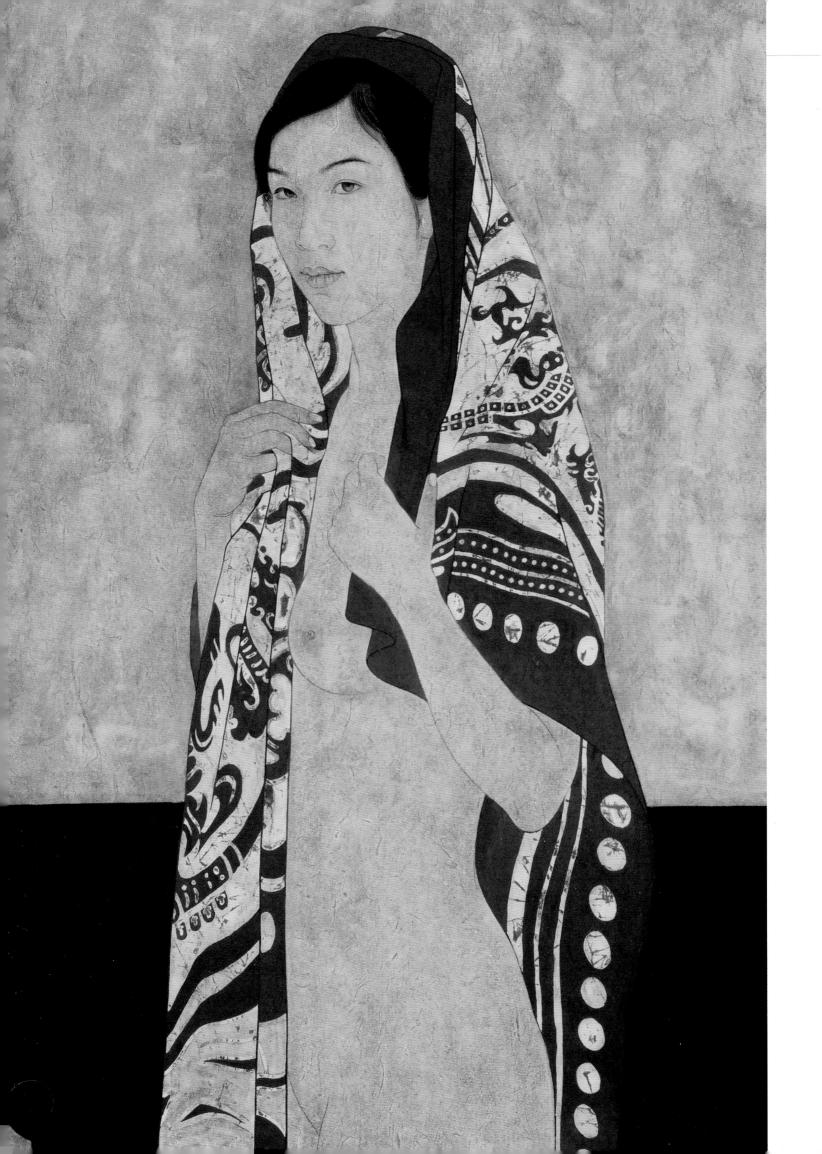

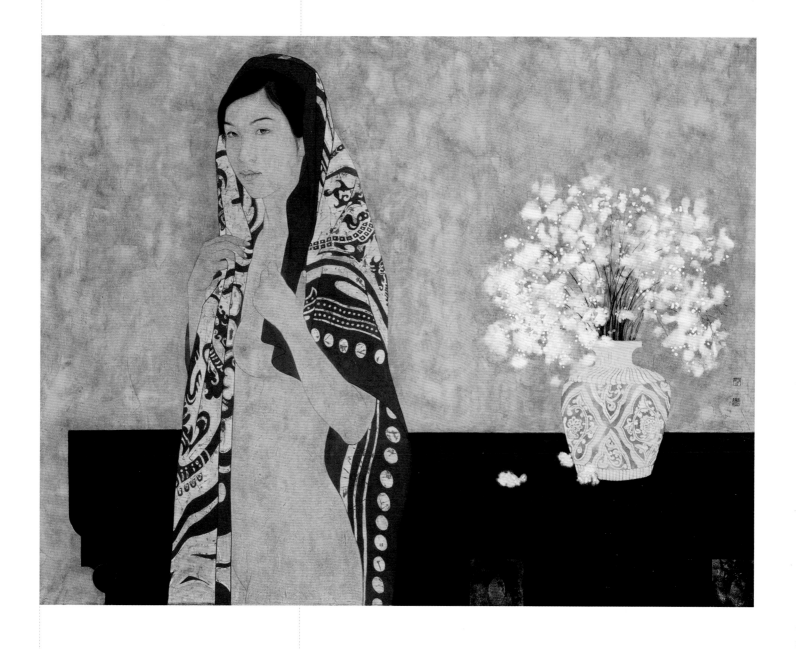

↑走过清夏 120 cm×90 cm 皮纸矿物色箔 2007年

清代沈宗骞所说："画法门类至多，而传神写照由来最古，盖以能传古圣先贤之神垂诸后世也。"对于人物的传神写照，孙震生用"尽其精微"的手段来展现。这得益于他对生活的细微观察，主要体现在两个方面：一方面是对描绘对象的形体结构、外形特征、衣着纹样变化等做细致入微的观察分析；另一方面是对人物精神的体悟与把握。细腻生动的人物内心描写，源自对现实生活的细心观察和体验。由于人物本身就聚集着各自的社会属性，每个人都有不同的生理特征、个性特征和精神活动，对人的主体精神的把握和具体个性特征的描绘就成为工笔人物画生存的意义所在。反映在他的作品中，不但对生活情景描绘得淋漓尽致，更对人物的音容笑貌刻画得栩栩如生、个性突出。欣赏他的画作，自然能够感受到那敏锐的感觉，以及对自然、生命的外在观察和内在理解。（赵曙光）

后 记

　　去岁八月，震生开始在朋友圈发布自己的海螺收藏，替代了以往的工笔美女。如此一年，估计掉粉无数。这给画册的出版前景蒙上阴影，我赶紧催促编辑加快进度，盼早日上市，或能止损。

　　但事与愿违，精益求精的编者遭遇精益求精的作者，化学效应只能是亘古洪荒。逝水流年，我们迎来了震生亮相全国美展的新作，他也等到我们把画册里的技法解析和作品呈现，盘得温润透亮。

　　震生的人与画都带着一股正大气象，不温不火，健康阳光。多年来，他不定时地前往西藏和新疆采风，风雨不改。他用几个系列的创作营造了天界之境，天界之境又回馈给他从不枯竭的灵感，把他的作品过滤掉世俗的欲望和戾气，只闪烁着信仰的静美。上个月，他东渡扶桑，去探索工笔画新的面貌。他始终在追求造化之美、人性之美和绘画之美，一路岁月行过，步履坚定沉着。

　　震生告诉我，海螺总是带有一种出人意料的美。螺的收藏虽然小众，但艺术家对个性美的寻找，对扩大审美视界的努力，永远不乏共鸣。

　　我显然多虑了。神而明之，存乎其人，自有人群中无数双发现美的双眸，等待着确认眼神。

<div align="right">

陈川

2019年9月

</div>